花開闌珊到汝

京都聆曲錄 III

陳均——著

目次

花開闌珊到汝

6

卷一

漫齋戲筆之續

061 禪語

地鐵上翻讀《明末清初的思想與佛教》，書中分析多名思想史中的「失蹤者」，多儒者禪者。明末思想之複雜，遠非三教合一之說所能描述。禪宗之至明季，既是盛世，亦是末世。因其主要範式已在唐宋確立，後代禪僧只能別出一門，生活於前輩的身影之下也。此書作者為日人荒木見悟，我喜此名，於荒木而見悟，確是禪宗之道也。書中另一名為忽滑谷快天，亦是日人，曾撰禪宗思想史，亦是奇異有悟之名也。

062 鳥語詩

與吾同名者多矣，古今不知幾許人也。每思之輒有虛無之感。古人有二常

見於吾所覽之文獻，一人寫《畫眉筆談》，一人編《皇朝編年備要》。前日偶讀《畫眉筆談》，文甚短，亦無可特別道之，然文之前後有張潮序跋，幾與文之長短相若也。跋云：嘗欲以鳥語作詩，細聽畫眉音似云如意如意。此語亦不奇。然吾念至「如意如意，可能如意」時，亦是一陣心酸，蓋天地之間，何嘗有一二如意事也。吾亦作張潮之落拓之歎也。

063 打油詩

張先生衛東，京華奇人也，號「京城最後一個遺老」。吾在《坑爹戲語》裡常摘其言談笑語，有俗世之智慧。年來吾編其論崑曲一書將出，張先生發信作打油詩（又稱之為竹枝詞）曰：「播遷六十載，粹存望臨安。遺產成泡影，傳承苦堪言。碎文皆暴露，無意合集刊。幸遇陳君均，秀威著大全。」吾回信贊其文字味道十足，可多寫。彼又回信云：「文章不過閒來消遣，唱戲本是命中註定。亂世出生今平平，全仗先祖陰功。歷朝梨園內訌，生機困擾優伶。只要賺錢作場成，終生絕不孝奉。」此二詩亦能表其心志也。

064 亞克力

近來水晶亞克力材質家俱偶現現於舞臺，譬如上海史依泓張軍所演《二〇一二牡丹亭》，傳統之一桌二椅皆成透明之物也，甚乃頭頂上空懸一巨大水晶光環，變幻不已，據稱代表封建禮教之束縛也。睹北崑某現代戲，亦是幕布作什剎海景致，前擺放一水晶橋，推拉移挪，演員於橋頭躍之、謳之。水晶橋為銀錠橋歟？堪可一笑。知情者云：所謂水晶者，不過玻璃罷了。

065 作戲

今夏因天熱戲雷，未曾攜妻女去蘇州觀看崑劇節。於網間見收徒合影照一幅，為十一名師，每人各收二徒。其實內中頗有多次拜師者，可號為「二次三次郎」，此次又逢場作戲也。（豈藝人諳熟人生如戲之理耶？）場中觀者云會議氣氛恰恰似生產大隊集會，多有三大姑八大姨者，多聊天走動亮燈採訪者，全不顧場上尚載歌載舞也。（或是司空見慣。）幕板繡有「名家傳戲——當代崑

曲名家收徒傳藝工程」字樣，僅是一次儀式，又談何「工程」？不倫不類也。

令吾念起某部某官，動輒名之「工程」方才遂意。此工程又隸屬於崑曲搶救保

護工程，大工程套小工程，即是國中官僚制度一景也。

066 苦水

常聞顧隨課堂大談楊小樓事，然除一二傳言外，未知其詳。偶翻近日所

購《中國古典詩詞感發》一書，忽於第九十七頁讀到苦水講太白詩之秀雅與雄

偉，曰楊小樓演戲便是秀雅雄偉兼而有之，而老杜不秀，有些像尚和玉，翻筋

斗簡直要轉不過身來。寥寥數語，李杜便如楊尚立於舞臺一般也。苦水此意似

可用卡爾維諾之「輕與重」形容之。此書乃苦水講、迦陵記之全記錄，以往所

出《駝庵詩話》諸書未載。噫，此聞洵不虛也。吾亦滿心歡喜於今夜。

067 轉世

夏日炎炎，微博遽現註冊名為梅畹華譚鑫培程豔秋韓世昌武生楊小樓者，

成群結隊，於戲曲時事多冷嘲之，章詒和氏呼為「京劇在微博上振興」，傅教
授曰「他們不談過去的事，而喜歡擺出一副樣子批評」云云。雖然如此，這般
遊戲仍可謂是消夏良品也。吾揣度其現身之因，一為吾所編穆儒丐小說《梅蘭
芳》，一為微博上興起之《魯迅微博》《民國微博》諸篇，一為絕版賞析之電
視。何也？蓋最早出現、名為梅蘭芳V者，曾讀吾所贈穆儒丐《梅蘭芳》一
書，初現時亦說書中之語也。如有人問及他以前叫什麼，則回曰：以前叫畹
華，再以前叫群子。邇來每思此事輒發笑。

068 贅語

讀明代崑曲之史述，常見有引顧起元《客座贅語》之「戲劇」者，以證
萬曆前後，崑曲已取代北曲、南戲之海鹽腔，風靡全國云云。如「今又有崑
山，較海鹽又為輕柔而婉折，一字之長，延至數息，士大夫稟心房之精，靡然
從好，見海鹽等腔，已白日欲睡，至院本北曲，不啻吹篪擊缶，甚且厭而唾之
矣。」豈不知此條所言之地為「南都」，而《客座贅語》即是有名之「金陵故

事」也，其語僅可描述金陵一地，何至於全國耶？然崑劇史學者喜引之，但恐少人查證之也。由是可知，一是無學，二仍是無學也。

069曹安和

晚飯後閒讀揚之水記王世襄文，結穴處寫曹安和事甚諧，可謂神來之趣。

念起數年前與內子讀曹傳、聽曹授崑曲之錄音，只恨不及見曹氏，至今已是又一重世界矣。因之特錄曹之事蹟以存之、神往之。曹與楊蔭瀏為表兄妹，但楊自幼訂親，故曹楊相依為命，卻未能結婚也。曹去無錫錄音，恰有空餘磁帶，故錄瞎子阿炳數曲，次年再去，阿炳已西去矣。曹晚年獨居，購一冰箱，某日忽問同事，你家冰箱是否也是嘎嘎叫，晚上須用繩子捆上？同事聞此大笑，速引其退貨也。曹楊均在音樂研究所工作，亦是吾廣義之前輩，圖書館蒙塵之索引櫃猶能尋得其所撰若干手寫目錄也。去歲在國家大劇院偶遇吳釗先生，談起曹之崑曲，他答曰：曹，不是彈琵琶麼？

070 斷橋

據云五十年代上海戲曲學校治校甚嚴，有二崑曲班學員，一與男同學聊天，另一與男同學看電影，即被開除。此二伶後皆入北崑。吾曾訪其中一位，因與男同學看梅蘭芳之電影《洛神》而被開除。其云本是一起看夜場電影，戲畢散場已晚，公汽亦絕，遂一起步行至親戚家求宿，又因太晚不敢敲門，便與同學在馬路邊走邊聊天，清晨才返校。此後不知誰人告發，便被開除。從此成不白之冤，糾纏終身。直至暮年仍不時告白與呼冤也。被開除之二伶如今很少往還，一伶抱怨：入北崑高訓班後，她教了另一伶一齣《斷橋》，而另一伶竟以此吃了一輩子云云。

071 拜師

網間偶見俞振飛書信片段，言程繼先白雲生事。白雲生為北方崑弋之藝術家，善屬文、喜活動，北方崑曲劇院之成立即是彼之功也。然又有多事常被

譏，如其行當由旦轉生，如榮慶社之分裂，等等。後因生活所迫，曾改學皮

黃，拜程繼先為師。此信片段亦暴其辛酸史。俞信云：程本不欲收白為徒，孰

料白一見便拜。程勉強教白《射戟》定場詩，不料白帶有口音，卻言是崑曲字

音。程怒曰：你認為我不懂崑曲，我們小榮椿科班學生，入科後，都要先學

卅齣崑曲戲才能學皮黃戲！未知後事如何。白至南方巡演時，又拜吳梅為師，

亦為後人議論久矣。俞信以白為高陽口音，其實白乃白洋淀安新人，非高陽人

氏也。

072 白雲生

白雲生之平生可歎、可笑、可聞、可紀，吾嘗欲撰其傳記，惜未遇時機

也。初，白氏中學輟學，為堂兄白玉田之跟包，赴上海演出。見白玉田包銀為

二百大洋，自己僅兩塊大洋，甚豔羨之，遂習崑曲。始工旦角，為並起之龐世

奇所掩。後改行與韓世昌配小生，亦成名角。據云其在山東濟南演出時，演唱

皮黃，為台下哄笑，白氏遂脫帽言道：本習崑曲，演唱皮黃亦是無奈，不如獻

唱一段崑曲吧？劇場乃靜。又據老伶云，白氏在山東與某軍閥姨太太有情，所

得金條盈箱。不料為軍閥察覺，雖免遭不測之禍，卻是人財兩空。去歲北崑新編某戲即指涉此事，座中老伶多為白氏之子侄徒輩，邊觀看邊指點邊議論之。

073 瞿安

日前與友人劉濤閒談，恰其撰周汝昌一文，慨歎周之一生居然能僅研究紅樓也。吾亦說非不能其它也，乃無暇顧也。此感因瞿安而起，瞿安於經史皆通，然其一生以「曲學大師」名，實如莊子所云人之生有涯知無涯也。據民國間文壇逸話述，瞿安任教南雍之際，與季剛同事，一日文酒之會，二人誇談文章第一，季剛自許，瞿安則曰：文章未知誰為後先，以言詞曲，則當今之世，捨我其誰。於是詬怒，以致不歡而散。吾查閱彼時之國學季刊，初並有瞿安季剛之文，後瞿安之名消失矣。瞿安於抗戰亂中，避居滇南僻鄉，意在撰述胸中之書，豈料遽然故去，怎不令人歎息良久、且難消爾萬古愁也。

074 余桃生

昨日去首圖查《怡志樓曲譜》，未見，偶遇許之衡《戲曲史》《詞曲史》二書。許氏為吳梅南歸後於北大講授詞曲者，前後約十年，此二書即為當日之講義。《戲曲史》中縫印有交稿、印稿日期、頁數及承印人，《詞曲史》為詞史，乃手寫油印本也。知堂憶紅樓時亦提及許氏，化名「曉先生」，云其「扮相」特別，模樣是老學究，卻穿西裝，推和尚頭，腦門留一束桃子狀的頭髮。人稱其為「余桃生」。其去北平女子文理學院兼課，座下皆是私語、編織者，並將許之授課音淹沒其中，許略提高嗓音，座下語音亦提升之，而許亦能授課完工也。許為康有為之學生，早年於政壇馳騁，後退而著述，以學者終。其齋號「飲流」，即取許由與堯之故事也。今人多提及其《中國音樂小史》及《飲流齋說瓷》二書。

075 李慧娘

偶讀一篇研究毛氏之非理性行為之文章，忽見其與崑劇《李慧娘》之關係。向來，批判《李慧娘》為「大毒草」及「有鬼無害論」之討論，多以為是江青氏之為，該文以毛之宮闈風波而導致《李慧娘》事件，及為文革之淵藪。先是毛之某女友自由戀愛，而為毛所阻，女友言毛「資產階級玩弄女性」，恰於中南海內觀看《李慧娘》，劇中賈似道與其姬妾李慧娘事即彷彿毛之家事。劇中種種，如李慧娘於西湖贊裴舜卿「美哉少年」，如李慧娘之鬼魂向賈似道復仇……毛氏觀劇不由色變，故認為此劇乃暗諷己事也。吾以其為新材料，遂速查其來源，卻是李志綏所著《毛澤東私人醫生回憶錄》，又讀《回憶錄》，卻云《李慧娘》為趙燕俠主演之京劇，謬矣。而該文又將李書之京劇偷換為新編崑曲戲，又謬矣。有如此之引用乎？全然是虛構之事，又談何論證毛之非理性乎？只廢了吾一片心情讀此文也。

076 逸聞錄

晨起翻洪惟助教授主編《崑曲演藝家、曲家及學者訪談錄》，為洪教授九二、九三年間遍遊大陸訪問崑者之集。有二則逸聞急記之：其一為韓世昌於六十一年示範《刺虎》，中途暈倒，又咳嗽，最後堅持演完。此為韓之學生林萍所述。韓之《刺虎》為其拿手好戲，彼時被禁，因排演《漁家樂》而示範教學。其二為俞振飛說吳梅唱念不行，主要在研究與編戲。有人請其評唱者好壞，云再學三年才能夠上一個「壞」字呢！現在連「壞」都夠不上。聞此語，吾亦笑謂自己云：你連再過三年去請人臧否一個「壞」字都還不夠呢！

077 老仙翁

晚於小飯桌前品茗讀新購之《吳梅評傳》，此書舊有王衛民版，為初級之工作，吾嘗思作傳，並細考瞿安之詞曲與生平事。今得苗版，可暫擱置。渠寫瞿安，多學者之同情，考證瞿安與季剛交惡，以其因為性情之異，而於文酒會

中衝突，較合情也。且以瞿安為讀書人，而非僅曲子相公，此是苗氏之見瞿安也。苗氏為瞿安第三代弟子，其源流在瞿安、錢南揚、俞為民諸人。吾亦常以為瞿安之志在經史，然時代僅造就其曲學，此乃時勢使然，人之所限也。又，所品茗之名為老仙翁，夜半口乾舌燥，憶前幾番吃此茶亦是如此，未曉為何也。

078 請清兵

晚飯間偶讀《翁偶虹看戲六十年》，此老小像美髯飄飄，望若神仙也。猶憶其名原作藕紅，一派卅六鴛鴦風味。書中談《紫氣東來》劇頗長見聞，言崑弋班進京以《紫氣東來》最受歡迎，為《鐵冠圖》與《請清兵》連綴而成。往日讀至《請清兵》，多言《請清兵》即《鐵冠圖》，嘗思而不解，因《鐵冠圖》諸折如《對刀步戰》、《別母亂箭》、《守門殺監》、《撞鐘分宮》、《刺虎》曾聆之，為李自成與崇禎事，與清兵尚無關聯。何以改名《請清兵》耶？今知其謬也。又言國晉臣滿語念旨為一絕，每念必要求加十吊錢，班中惱怒，然亦無法，只是張貼此事於座中，欲彰其醜，反為觀眾樂道之。後，國晉

臣去，徐廷璧繼之念旨，然嗓音高厲，不如晉臣之渾厚也。後徐廷璧因吸食鴉片，為班中所棄，遂去富連成排《請清兵》，崑弋班自此沒落矣。孰知氣運所繫，非惟時勢，亦有人力也。

079 演唱會

皇家糧倉策劃南北崑曲名家演唱會消息一出，即受關注，此乃意料之中。

月前吾亦曾說，僅此便可轟動也。細睹其名家介紹，不禁發笑，因其文仿半文半白，如吾寫此筆記，但語病不可勝數，幾不成句。且介紹多謬誤，如侯少奎一則，言其祖父兩輩皆為崑弋名角，其實侯永奎不會弋腔也。又稱《麒麟閣》、《武松打虎》《四平山》等為「京昆合演」或「典型京劇」，真不知所謂也。其實皆是崑曲劇碼也。幾乎每句都可題「不通不通」四字。其餘各家介紹也大抵如是。可說是不懂裝懂強作不通之文也。惜無人注意，或曰：都在關心名角戲碼，誰會理會一位在角落裡的文字匠人呢？悲夫！此又是悲之又悲也。

080 古琴

讀比爾・波特《禪的行囊》，是書尋訪禪宗遺跡，但終究是與禪無關也。書中言及淨慧、明海諸僧，○二或○三年柏林寺一遊時亦曾見過，今讀此書便有舊遊之感。波特到武漢時，多次去古琴台，遵門吏所教，於古琴道具前作彈奏《高山》勢，書後二頁有攝影，然一睹便啞然失笑，此古琴非古琴也。喚來小女一識，云「古箏」。豈有如之之欺騙乎？然波特在古琴台又遇一「老吳」，為看護古琴展品人，亦是斫琴者，引其參觀並講解各種仿古之琴。吾思之，波特之禪行囊大約皆是此等貨色也。又，波特多言去某寺，則夜讀某寺之印刷品並引述，亦是類此也。

081 里爾克

今天凌晨（二○一二年十月七日），我抖膽寫下一句：在里爾克的《穆佐書簡》裡，我幾乎一無所獲。也就是說，在里爾克「豐富的經驗」之體驗裡，

我找不到對我有益的東西。他的那些呼告、那些多愁，似乎都太低級了。我渴望的是智慧。那些語辭（除了他的修辭方式外），對我毫無觸動。我需要的是石破天驚。即「筆落驚鬼神」。

082于丹

于丹被轟之事已過半月餘，網路媒體之聲討亦是淡薄或忘卻也。彼時吾在座，常有人詢之，或答于丹氏僅言三句，便孤零下台，亦可哀也。時人以「北大學生」之反「于丹」，多為符號化之情感宣洩，吾則謂此乃傳統戲曲觀眾對于丹講崑曲之不認同也。某報約吾作時評，言崑曲現狀，吾則析「非遺」之後文人、商人、官人之於崑曲。惜刊發日期皆被廣告沖去（編輯云年末乃廣告爆發期）。至今日，時評已無時效也。然世界仍在運轉，各種演出、策劃仍在如期運行，吾便索性忘其所之也。

083 夜航船

晨醒無眠，倚床取陶庵老人《夜航船》讀之，「辨疑」一節有涉傳奇《彩樓記》事二則：一云呂蒙正因其母與父不合，其父逐之，而鑿山岩為龕以居，而非世傳與妻同居破窯也。崑曲《評雪辨蹤》改自川劇，即言呂之窘狀，乃破窯內外之喜劇也。二云飯後鐘為王播事，王因貧寄食僧齋，僧厭之，遂於齋後敲鐘。施蟄存於民國時曾創小品文之刊《飯後鐘》。傳奇將王事移於呂身，即《拾柴》一折，為窮生、小花臉雙擅之劇也。另附記一筆，馬前潑水為姜太公事，《爛柯山》中朱買臣則真真是受千年之過也。

084 歌郎

《品花寶鑑》中述歌郎可惡之事，吾今猶記之。恰翻讀吳新苗君輯錄《順天時報》京劇史料，第一則便是此劣行，云一相工（相公）取客人之金絲眼鏡，欲得之。客人因近視，索之，相工則折斷眼鏡示之。另一則名為《品花

新鑑》，蓋寫者作此花邊新聞時亦有一寶鑑在也。又一則云一相工由徒弟變

師傅，便成「驕傲的蕙芳」，又引《寶鑑》云相工之四變：十五六為兔，二十

餘為狐，三十餘為虎，四十餘為狗。此數則載於清民交接之際，亦是梅郎入

堂之時。以臺北書院林神仙所贈竹君杯品「老仙翁」之茗，兩廂印照，十分趣

味也。

0 8 5 粟廬

君怡女史惠贈粟廬振飛父子書信並納蘭詞，此為吾年前戲索，猶以粟廬書

信為宣紙線裝影印，價格不菲，然渠重諾而終至也。先讀振飛書信，多言瑣屑

事，無甚可觀，八卦或有之，一經塗抹，所餘了了。僅白雲生事可說也，原來

俞氏此信為寫程繼先小傳而起，偶涉此閒言，卻是坊間撲風之傳聞，因白氏本

已習皮黃老生，又拜程繼先學小生，乃是配韓世昌學皮黃之旦，自有介紹人

等緣由，並非見面即拜不起。此事另有其人，非白氏也。當日三人之虎，今日

亦因此書信選而成網間笑談。振飛書信之下冊為俞氏與徐希博之通信，徐乃徐

凌雲之孫，曲界有「俞家唱，徐家做」之說，俞即俞粟廬，為崑曲葉堂唱口之

正宗傳人；徐即徐凌雲，會戲甚多之曲家也；今有其《崑曲表演一得》存焉。

振飛書信云俞徐兩家三代交好，某君即告之八卦，當日粟廬信中，大罵徐氏，並囑其子不要理徐氏也。世事多如此。吾遂又翻粟廬書信，未見此信也。

086西樓記

粟廬書信言《西樓記》一逸聞頗有趣，不妨記之。當日袁於令作《西樓記》後，即送與李玉一觀。李玉續作兩齣，正自得其意之間。其妻云：只顧作傳奇，家中無米也。李云：無慮。袁必送銀也。言畢聞叩門聲，果是袁之遣使。粟廬引此則以證袁對李玉之補作亦是認可，反而近代顧曲家自設藩籬，非也。史傳《西樓記》傳奇剛出時，一時流行，袁氏閨轎夫皆能歌之，不禁大樂。此亦是佳聞。吾曾於蘇州聆石小梅之《西樓記‧玩箋》，一派清冷之氣，足可難忘。然而西樓佳話，袁李之相得，今日之世卻難再睹也。

087 儒門

近兩日接張先生信，云某某於微博云張曾介紹某少年拜師，囑行拜師禮，因思彼之儒門，與相聲藝人不同，未聞孔孟程朱有之，故拒之。張先生曰：某某拿我尋開心了。此事與吾有關，故吾搜索往日信件，乃憶之。原來，曾與張偶談小女習吟誦，他便熱心介紹某某之國學私塾，並寫信介紹，中有束脩拜師之語。吾不便拂其盛意，遂致意某某，問可否試聽，後未得回信，尚以為因「誠意」不夠，也就作罷。今日方知某某之自以為是也。某某，常為人稱作內心高傲，然某年曾作「大唐古惑仔」一書，吾便知其言行難一。因如此輕易符合商業主義，便是其所鄙之相聲藝人亦不如也。其又自稱儒門，亦屬可笑、堪笑之事。然人其實難自知也，故老子云自知者強。此亦是世相之一種。故記此閒筆。

088 小清新

海君寄贈《曹雪芹研究》四輯，讀之不禁又尋回太清《紅樓夢影》重溫。

太清常稱作「清代第一女詞人」，張師菊玲撰太清傳，亦以之為中國第一位女小說家，即是因其續紅樓也。蓋中國女子署名出版小說者之始也。太清之作，吾曾讀其小說與傳奇。當日讀《紅樓夢影》，覺頗為庸常。《桃園記》傳奇亦平平無奇，一派鬧熱，若吉祥神仙戲，以為富家閨閣之作無足深道也，未若洪昇雪芹之補天大材也。此次再讀，恰似眼前呈現同光之京城富貴人家之生活長卷，其寫崑腔除看戲外，亦有清曲之宴集，雖無雪芹之微旨，亦可有所玩味也。太清一生多有謎案，如與龔定庵之丁香花案、被逐出府之生涯，兼之夫唱婦隨、詩酒風流。太清後裔多指責世人妄議，直似太清為富家老太太如賈母方可。然太清如是賈母，又少卻多少佳話，又哪堪與納蘭公子並駕乎？或曰，其為清朝小清新耶，如近日廣告語臺灣仙枝為小清新之前驅。

089續琵琶

觀北崑《續琵琶》數度，亦有年矣。近見其傳奇劇本已出版，為大佬胡公所校注，遂六折而購之。書為布面精裝，較瞻美也，前為整理文字，後為原版影印，一冊在手，可知其意其貌，善矣。甫一入手便急切讀之。原來，此劇曹操之為老生俊扮，非一般之大白面或腰子臉，乃是曹寅親自設定，蓋寅公以曹操為祖先，為其翻案也。且寅公亦為呂布翻案。劇中涉古琴約有二處：一為蔡邕為文姬彈焦尾琴，一為文姬作《胡笳十八拍》。奏琴化用蔡邕聽琴之典，云蔡邕見螳螂捕蟬，故有殺伐之聲。又為螳螂所捕，未能免夫。不時，蔡邕即被董卓威逼而去，後又為王允所囊首，弟子負其遺骨萬里歸葬，又逢亂離。此琴事亦是預示其運命也。劇中蔡邕囊首一場略仿《千忠戮‧慘睹》，刺目驚心，古風烈烈，而文姬彈唱《胡笳十八拍》則是傳雪漪所授琴曲，真琴真唱，亦是以往少有也。此劇踏戲者為張先生，故有此景。然張先生某日忽離劇院，不再復返，真真令人歎惋也。

090 悲聞

今日電腦久開機不成，又偶然通遂如常。網間見一悲聞，又復悲歎之。

蓋每一同代人之逝去，即是自身之一部分之失去。何況更是天妒英才乎？念及五年前，吾換工作，不知所之，未知所適，於南鑼鼓巷口，入職體檢既畢，忽聞友人之凶信，陽光遍地，手機邊哀聲猶在耳，真有不知今世何世之感也。此後吾數度作悲鳴之詩，如「一個人的思想在哭」之類，渾若未能解脫也，如死灰，如枯槁。嗚呼！詩人張棗去後，吾亦詩云「墓碑前有衣冠憑弔，／我豈知降落即白首。」前日忽得句「直到時間賜予他們永久。／直到時間啊，將我們永久的抱起。」直欲討得還魂丹，為一切有聲有情之眾於塵世前還魂。如老子云此誠全而歸焉。

091 徐樹錚

讀《吳梅評傳》，知徐樹錚好崑曲，吳梅在北大任教時，數度邀其至幕

下為官，為吳梅婉拒，有詩云「西園雅集南皮會，懶向王門再曳裾」。昨日尋蘇堂觀劇詩，偶翻陳聲聰之《兼于閣詩話》，有將軍高唱大江東之條，「大江東」即「大江東去浪千疊」，為關公《刀會》之曲也。急讀之，果錄有徐唱崑曲之聞，曰徐至南通，欲請張謇出山，宴集間高歌一曲，並向張作詩，並引梅郎為例。張遂作詩云：將軍高唱大江東，氣與梅郎角兩雄。識得剛柔離合意，平章休問老村翁。此詩即是張向徐表明心志也。然吾卻思徐氏高歌之景，徐大約是唱老生，其唱大江東去亦是將軍本色也。

０９２西廂記

偶見王力談康生，吾友楊典曾云康生成，因得天下便是胡蘭成也。康生擅書法，亦好文物，瑣聞多矣。然吾獨摘其抄《西廂記》之異趣。原來康生在延安時墜馬（如《琵琶記》之墜馬乎），傷及腦部，解放後發作常似聞延河水流淌，遂以蠅頭小楷抄寫《西廂記》，約十餘冊，腦病即癒。此奇�是《西廂記》於現代世界之奇，可與老僧聞「臨轉秋波那一輪」而得悟並美也。

093 昭君文

前日地鐵途中讀《聽雨樓叢談》，掌故頗豐，有昭君文可錄也。其一傳奇《青塚記》之名即出自杜詩「獨留青塚向黃昏」。《續琵琶》之蔡文姬即是於青塚而遇昭君之魂也。文曰昭君墳方圓二十畝，高約二十米，可謂壯觀矣。其二昭君「馬上琵琶」事，原出自嫁烏孫國之漢公主，非昭君也，然江山有恨，昭君亦被描述以琵琶慰其道路。故《昭君出塞》一齣，昭君即執琵琶而出，並歌以五怨，譬如「武將森森也是枉然」之句，誠乃千古之怨也。昭君兄之二子因之封侯，劇中王龍為昭君之弟，亦稱作「御弟」。惟崑腔為丑角，祁劇為俊扮，氣質各各不同也。

094 叫相公

陪寶寶去遊樂場三小時許，無聊甚，取所攜青木正兒《琴棋書畫》覽之，讀至其寫與辻聽花之交往時，不禁啞然失笑二次。一為聽花，早知聽花以高腔

發源於高陽之誤，時人亦有譏，今見青木云「我在和先生的對談中得知，南曲一派的高腔，以保定附近的高陽為發源地」，此語可謂還原場景也。二為此書之譯注者，青木云聽花好像喝醉了，喊男僕打電話叫相公，然相公來不來。注者解相公曰「此為麻將術語」。蓋其不知相公即像姑乎，即堂子之歌郎也。不然，喝醉酒找一打錯牌之人來作甚？青木訪聽花，應是民國十四年前後，彼時堂子雖已取消，然相公猶存，或轉入「地下」營業也。聽花此舉或是一證。

095 三字經

偶讀《蘋果日報》上雷競璇寫《蘆林》之「三字經」文，頗有趣，故錄之：先是龐氏為三娘，次為姜詩道三娘之「三不孝」，又言三娘在「三張桌子」上焚香咒罵，三娘辯解之餘，又舉父母之「三囑咐」，姜詩又云三娘之「三門路」，三娘則言「三撇不下」。真可謂「前三三後三三」也。念之「三三」之聲不絕於耳也。《蘆林》一劇為二十四孝之姜詩事，而姜卻是小花臉飾之，可見民間之戲謔也。此劇吾曾觀董萍馬寶旺演，彼時董剛初學，笑言上海老師之小氣，如拿出二塊小點心當禮物云云。孰料不可再睹也。今歲上巳又觀

龔隱雷李鴻良演，情景猶似然物是人非也，此亦是「三三」之義也。

096 王公子

於地鐵讀《王國維家事》，讀來卻是《王國維後代家事》，因此書為王之長女回憶錄，原名《百年追憶》。蓋觀堂自沉時其年尚幼，所知無多也。惟記觀堂三子與新豔秋之交往較有趣，言其為翩翩佳公子，與新豔秋同觀程硯秋劇，並邀新氏至清華園作客。又談其觀劇，新豔秋前有織豔君之戲，因厭一幫捧織者之喧嘩與外行，故織氏唱落板時，王公子大聲叫倒好。觀堂二子擅詞學，惜其為郵局職員，後又成為右派，終飲敵畏身亡。傳其飲藥前一日，亦曾於頤和園昆明湖小坐，欲效其父歟？人天之際，得無所感乎？翻完全書，僅是地鐵之半途，見出版社之名為時代華文書局，此書名雖能賺得銀子，然頗「坑爹」也。

097 張充和

蘇煒閒筆《天涯晚笛》副題為「聽張充和講故事」，書中多篇文章已零零星星過，頗多印記，如「枝上松鼠點頭忙」等。昨晚得之，今日便二小時一覽而過，如地鐵讀書感覺之快。充和女史談卞之琳事，云「他未說『請客』，我怎好說『不來』」，雖是風趣戲謔語，可言二人之關係也。卞詩「明月裝飾了你的窗子／你裝飾了別人的夢」亦是如此。由此可見二人之稟賦差異，卻是與生俱來之天公不作美也。惟充和女史言從未和卞詩人單獨出去玩，不敢「惹」。卞之小說，卻與充和女史於花園談《出塞》，並憶及北平時坐馬車看崑弋班《出塞》，其場景惟妙惟肖，幾乎一點也無差。彼時讀時，吾便直認為是細節之真實也。兩廂比較，吾仍以為充和女史或未吐實情，或已渾然忘卻此等微末小事也。然百年後，世人或是因卞詩而知充和，人世之不可逆料往往如斯，請記取卞詩人美麗的苦夢。

098 神仙

晨讀陸澹安《莊子末議》，序引其詩云「劫後神仙不值錢」。以吾望之，所見民國過來人大似「劫後神仙」也，其蘊藉之味不可言說，或如三體認見古人也。憶往昔曾訪傅玉賢老人，時年九十許，其說《林沖夜奔》，發音、語調及語速即與今時人不同，「一場干」似發去聲，而非今日所發陰平也。前日曾有人問，亦有人提供各種結論，但多以為是陰平。另有人以為是去聲，以老北京口語解之，謂很累之意。吾以其為是。曾訪傅氏二次，第一回為周萬江先生訪師，傅氏曾為戲曲學校國文教師；第二回與羊羊往，惜未語數句便不適，之後即未能再訪也。此後便是讀到其紀念冊了。惜乎！曾於索引見其燕京大學畢業論文，為研究元劇也。

099 趙景深

今日偶見陳允吉述復旦中文系名師文，頗多《世說新語》之況味。內有

趙景深之行跡數段，不免復錄之，如趙景深唱《杜魯門歎五更》小曲，唱著著便鑽到桌子底下，旁觀者以為「自輕自賤」，此事與俞平伯串演《活捉》塗白鼻子遭北大學生之不解相同。又有一趣事，趙景深之婚事，海上文人名流多至，戴望舒為儐相，趙亦串演關公，周倉上臺時忘帶鬍子，於是關公云：你乃周倉之子周某，快叫你父親來！於是周倉便下場戴鬍子再上。吾疑此劇為《訓子》。此種場上急智之故事於梨園多有流傳，而於票界曲界則較少也。趙氏學崑曲較晚，但後來居上，且全家習曲，創立曲社，寫崑曲文，在大學教崑曲，民國時期已可稱是上海曲界之著艾了。

100白袍

以《楊小樓的白袍》一文而購潘伯鷹《小滄桑記》，急讀之，卻失望，幾欲廢之不觀。然強忍又讀數篇，文字神韻皆不可提及也。再說白袍一篇，言楊小樓為俞毛包之徒，一日俞演《長板坡》，索楊之父楊月樓之白袍。楊母遂有感傷語，楊小樓便離家出走，日為乞丐，夜觀俞毛包之戲以揣摩之。又一日，俞尋得此觀戲之小孩，感其事，授以藝，並令其著父之白袍演《長阪坡》，此

乃楊小樓主演第一齣戲，上場之際，俞推之出場。此故事渾然故事會之風格也，全無半點民國八卦之精彩，只餘新社會之德藝雙馨勵志故事之臭也。且略一思之，亦是不經之談也。楊小樓與俞毛包之史，待他日一一述來。

101 便事

《趙景深日記》不知為何而來，大約是將其置於購物車，下訂單時順及而購。此日記為趙景深一九七七、一九七八年所記，文字頗流暢，但每日必記便事，故觸眼即是。如先言雞肉麵包如何，又言便事如何；先言某某如何，接言便事如何。倘翻讀，便是滿目也。若偶摘，尚有可注意處。如言給陸萼庭《崑劇演出史稿》寫序，為據陸之信所寫。中有數處，提及評鑒朱復錄音，有小生（《琴挑》、《聞鈴》）、旦（《驚夢》）、淨（《山門》）、丑（《活捉》）、老生（《彈詞》），云其以巾生、冠生為好，有些地方像俞振飛，云云。但日記中略前之一處，言老而娶妻者，亦有朱復之名。初見時，吾以為此日記中所記或為同名同姓之另一人也。但錄音部分應是談朱先生。不甚解之，或許是誤記，權且存而不論之可也。

102 絕響

偶讀徐珂《康居筆記匯函》，其《云爾編》載觀傳字輩崑伶演劇之事，云崑劇傳習所初演於徐園，其曾往聆之，見觀者不及百之景。後以地僻，移之大世界，又甚喧囂，士大夫避之。又為賃笑舞臺，名之新樂府崑戲院，其因友召，亦觀之，見其處於租界繁華之地，觀者仍不及百。不禁為之概歎，曰「二三十年後，崑曲之絕響，殆可斷言」。徐氏觀劇，茲茲在心者卻是時事，如聞折柳之郡主歌則歎今日之軍人，聞三擋之丑白則思今日之名官實盜也。徐氏之札記，可作傳字輩彼時之景之一證也。徐氏撰《云爾編》，取孟子徐徐云爾之意，而冀望他日承平，而視此編為陳言而棄之也。徐氏生於一八六九，卒於一九二八，曾撰《清稗類鈔》，恰是百年前之「古人」也。

103 春晚

馬年春晚吐槽多矣，故有名曰馬年吐槽春晚。昨日，吾卻得觀九一年戲

曲春晚，初見訝其質樸之風，整場以戲中戲編排，而間之以名家名段，觀之頗精彩也。如川劇變臉秦腔吐火皆有，各劇各名角常見之，並輔以戲曲常識之講解。換言之，既能展示戲曲之精粹，又是一整體之作品也。較之今日之注水新編，不可同日而語也。此晚會中有二崑曲，一為擋馬，飾演者為北崑之劉國慶楊鳳一，二為夜奔，先是裴豔玲之京劇扮相、又是裴豔玲之崑曲扮相，皆唱崑腔也。裴小玲為裴豔玲之女，今不聞之。另結尾為美猴王，由六齡童與六小齡童飾演，配演之群猴卻是北崑演員。吾偶見視頻，樂觀之，然小女忽呼夜宵，又呼洗漱，故常被打斷之。是以夜半方觀畢，浮想聯翩入夢境也，一若苦水詞中之空花之幻也。

104 梅蘭芳

得贈《梅蘭芳紀念集》二冊，其一位毛邊本。吾曾於書店翻之，覺字體大且疏，未曉為何？今答曰，因此書中老年讀者多也。於地鐵再翻讀，旬刻即畢，掩卷思之，又有一疑問：此書為何編之？因既無體例，亦無編輯因由。吾輩觀之，但見不同年份、不同作者之梅蘭芳評論聚合一處，恐它們亦不知為

何有此之緣也。民國時期之梅蘭芳評論何止千數，如此編法，可編百書，且混
且亂矣。吾之意便是，僅述紀念之意而無整理之功，只恐為知者歎也。集中一
篇，為胡適介紹梅蘭芳之文，原是英文，不為人知，後於八九十年代為梅蘭芳
之子梅紹武譯為中文。但此集僅書作者胡適名，而其來歷緣由全無，後之研究
者倘不查，必入陷阱也。讀此則者，當知不可不慎也。

105 閒話

吳小如先生仙逝，劇界皆以之為一個時代之終結，因朱家溍、劉曾復、
吳小如三賢俱已至那世相聚也。昨日吾至某師處閒話，某師云小如先生去世，
中文系竟然並不知曉，而戲曲界卻以之為戲曲研究家也。
又談起往昔小如先生之轉投歷史系，云傳言多有誤。吳之去中文系，並非因職
稱為老講師，而是因吳本申請副教授，但中文系吳、王、林三老皆以為應升教
授，然由講師破格為教授，需教委批准，因而遷延達一年又餘。故他人皆升，
惟小如先生仍是講師也。某師云彼時他正由助教升至講師，後又多聞王瑤先生
言及好心辦壞事，當可信也。聊記此一筆，往者已矣，以慰來者。

106 小仙

讀畫史，忽見吳小仙故事，宛如太白醉酒，喜而記之。吳好飲，曾為憲宗所招，因而醉入，中官扶，恰是太白之於高力士也。為帝作《松泉圖》，信手而成，帝歎曰「真仙筆也。」此贊又如明皇之「李白錦心」，惟少一位貴妃在此小宴也。小仙卻是畫中太白也。後其以醉酒而死，如太白之捉月。前有太白，後有小仙，可謂道不孤也。夜深讀此，怎不慨歎耶？

107 傳奇

戴進之事亦頗傳奇，其為人所薦，卻被妒者於帝前解以風景之「政治性」。其時戴及其徒與某僧飲，醉之，徒剃戴髮，偷僧之牒，潛往杭州隱之，一路之景略似建文君。後又避居滇地，以畫求售，識者即知不凡。凡此種種，不可勝數。又云進京時，行李為腳夫所攜，不知所往，遂描畫之，於腳夫聚處尋之，便得彼之去處，尋回行李。繪事雖小，亦足於世事爭奇也。

108湯氏

湯氏野史多矣。今多湮滅，渺不可聞也。昨閱某書，多有言之，亦多可譁之，故錄以笑世間之人。湯氏少時與二謝遊，亦齊名。然湯晚歲以文名，二謝卻已為人遺忘。謝氏憤然云：賤兄弟少讀文選，湯生亦讀文選。回曰：詞人讀文選，正如秀才讀四書，看作手何如耳。讀畢不禁宛然而樂之，此正是世間顯見之理耳。唯人皆知他人，而不自知也。

109西遊記

午間讀林庚《西遊記漫話》，其意約有三層：一位《西遊記》其實為市民之意識，並舉筆記小說中的懶龍、《水滸》中魯智深等為例；二為戲曲之影響，如師徒四人格局由元雜劇西遊記奠定，如孫與豬之角色、插科打諢與雜劇體制之關係；三為童話小說，此為西遊記超越神話之關鍵處。此小小書雖小，但可見林先生之學術，一由喜好，一由閱讀經驗，一由理想，無怪乎後人多

以童心詩人來狀林先生之行也。前幾日面試，有生言此書，卻又以管理學描述之，當是受時下坊間書之影響也。

110小書

午夜讀龍榆生《詞曲概論》，為「大家小書」之一種，前日蒙木所贈。前半說詞曲史，除時代影響外（真希望此講義是三十年代而非六十年代），乏善可陳，多是引述舊言罷了（讀完周貽白及此書，於許之衡講義裡套用王國維，便不以為怪。此種行為太多，且又是講義。不必深責。）後半談格律似乎尚佳。「大家小書」裝幀初看尚佳，然不能細看。如此書，封皮用樂器圖，封面用撫琴圖，撫琴與此書主題關係甚小也。

北大崑曲課日記・甲午篇

二月十六日（週日）晴陰之間

昨日整理《大事記》，添加了汪卷發來的北大崑曲傳承計畫的一些內容。有些是電視臺的。算起來，目前網上能找到的差不多已找到。還缺一些工作記錄，未見諸媒體的。……

路上讀完《無聲戲》，李漁講的那些道理比較煩人，故事倒都是奇事。讀《雕蟲詩話》片段，寫「奪胎換骨」之語甚好。

二月十七日（週一）晴

今日忙甚。中午與羊羊出發，二時至北大東門，汪卷云借教室事及錄影事。與教務胡老師問，後才知精品課程取消，最後還是圖書館拍。她又云大課

可開小課。以後再問之。又去問李老師借工作坊教室。二時半才完，……九時至家，一路不擠。時間也僅費一小時四十分。

路上讀《雕蟲詩話》之「說理詩」。歸途讀《兒女英雄傳》，敘事極明快，完全是評書味道。這兩天要寫崑曲中心簡介與崑曲自編教材內容。

二月十九日（週三）晴

上午八時半出發，近十時至南站。……下午，我則去太平洋大廈與汪卷、碧海見面，崑曲中心所在辦公室較大，以後可作拍曲之用，只是似難以裝飾。近三時至藝園五樓，京崑社未至，原來還在體育館。又去體育館。顧預正帶她們練習。此次考察其實不過是監督之意。諸生杜麗娘較好，春香則較深沉，未能活潑也。五時回咖啡館，五時半至跳芭蕾舞之地。六時半結束，又至禾園晚餐。八時多步行回租房地。略擦洗。寶寶感冒似重也。然一天未讀書。

二月二十日（週四）晴

一夜輾轉，因寶寶心跳快，幾欲去醫院。後尚無事。但夜無眠，數度醒來，均才一時許。覺時行何緩也。為近年來少有，因人至中年後，多覺時光飛速，不我待也。晨間朦朧睡，八時許醒，去周遭一看，多是中科院機關及宿舍，似早餐無下落也。逡巡一遍，拎小籠包回。

連日來少看書，少工作，甚是沉悶無謂。

今晚為王安祈講座。

深夜無寐無夢之際，胡思亂想，卻是崑曲出版計畫。此後除課程外，有二計畫可著手：一為人大附中崑曲選修課；二為崑曲出版計畫。此計畫與商務文津合作，每年出版崑曲書籍若干……

以白先生之書為第一種。以下可以是：汪世瑜談崑曲表演、叢兆桓崑曲叢書（四本）、傅雪漪崑曲文集、北方崑曲史述三種（傅、叢、朱或陸）、朱復崑曲文集、岳美緹《臨風度曲》、傅謹崑曲文集等。

此計畫也不知會如何，先寫在這裡。

汪卷云至今日選課學生人數有一百六十人了。

為晚上的課寫介紹詞：

一課。

各位同學、各位朋友晚上好！今天是《經典崑曲欣賞》課程的第

我們先來簡單追溯一下這門課程的歷史。先是北京大學葉朗教授在北京大學宣導美學散步，然後二〇〇四年白先勇老師策劃巡演青春版《牡丹亭》，二〇〇五年就把青春版《牡丹亭》帶到北京大學，和葉朗老師一起散步。以後幾乎每年都要到北大演出一兩輪，所以北大對於青春版《牡丹亭》來說，也是它產生影響的一個重要的的地方。散步散了幾年，到了二〇〇九年，白先勇和葉朗兩位老師就有了散步的成果，退出了北京大學崑曲傳承計畫。到二〇一〇年，就設立了這門《經典崑曲欣賞》課程。

白先勇老師有一個願望，就是希望崑曲課程在中國大學裡紮根，而在北京大學設立崑曲課程，就是他想借助於北京大學的影響力，從而產生示範性的作用。

所以，非常感謝每一位來到我們課堂的同學和朋友，因為你們的支持和參與，也許會使我們的課程成為可以紀念的歷史。

有很多同學也許會關心成績問題。大家可以看到要求，除了上課外，課程要求的作業包括很多形式，唯一的要求是與課程相關。有一位教古琴的朋友說笑話，說坐下來喝喝茶就把錢給賺了。我們希望我們這門課的感受是，聽聽課，看看戲，寫寫感想，就把學分給拿了。

白先勇老師為了使大家聽課聽得高興，也聽得有所得，每年的第一次課都請來了臺灣大學戲劇系的特聘教授王安祈教授。

王老師，大家可能也並不陌生，這些年來也是臺灣戲劇界有影響力的老師。我曾介紹說，王老師不同於其他的學者，在於她是三位一體。

哪三位一體呢？就是學者、劇作家——寫過很多包括京劇在內劇本、製作者——臺灣國光劇團的藝術總監。所以她的位置、她的觀點和一般學者不同。我記得《南方週末》有好幾次訪問過王老師，有一次是《一輪明月干我什麼事》，說的是臺灣的京劇改革。這幾天有一篇《但留戲場一點真》，談的是王老師的《伶人三部曲》中最近上演的《水袖與胭脂》。

我非常希望能看到這部戲。王老師在戲裡設置了一個梨園國，戲臺上的人物都在這個國裡生活。我想，今晚的課堂也可以成為一個崑曲國，我們且來聽王老師「崑曲國裡話崑曲」。

二月二十一日（週五）霾

昨日下午先至中關新園咖啡館，消磨至近五時，去博雅，電話王安祈老師，她尚未醒來。在中餐廳晚餐，王老師送一袋（回去打開發現是巧克力）。她云台大亦可能設立類似於北大的崑曲傳承計畫，又云其新戲寫探春，即紅樓夢中人。王自云六十，想退休，國光的事務複雜。六時二十，坐徐師傅車去理教一零七。此教室可容三百人，亦滿座，今年選課人數亦比去年多三分之一。王講課與前二次大抵相似，後面加了臺灣崑曲的狀況。王較重實驗也。我之介紹與評點亦指出王不僅聲音感染力強，亦投注了她的情感。有諸生提問，一老頭發問，卻說春晚是否可以有崑曲，學生居然還會去鼓掌。

課間見張一帆、劉汭嶼等。

二月二十一日（週六）霾

……明日要做二事：寫崑曲中心簡介、準備崑曲課教材內容。今日卻很懶。

二月二十七日（週四）晴

上午在四季酒店，撰寫崑曲中心簡介。《文史知識》編輯劉淑麗來電，告知聯合登載講座稿事，邀其看演出。中午回中關村，食砂鍋米線。羊羊、寶寶去中關新園咖啡館，我回居所，等安裝網路。因此不能去在北大開的青年文藝論壇。

略準備今晚梁谷音課介紹，云：

上次課王安祈老師介紹「大熊貓」，也就是現在的國寶級的崑曲表演藝術家。王老師曾經描述她第一次看到崑曲的情景，是「驚春誰似我」，這裡有一個「驚」字。我聽她的介紹，有一個感想就是「不敢高聲語，恐驚天上人」。

我們今天迎來的就是這樣的一個「天上人」，就是梁谷音老師。梁老師擅長花旦和正旦，人們常說她擅長演「壞女人」，比如潘金蓮、閻婆惜。其實，梁老師自己說，這是偏見，她也很會演好女人的，比如說《佳期》裡的紅娘、《思凡》裡的小尼姑，都是好女子。還演過《牡丹亭》的杜麗娘。所以梁老師應該是專工花旦和正旦，但是又很全面的演員。

梁老師的經歷也很傳奇。有一本傳記小說《從尼姑庵到紅氍毹》寫的就是梁老師的經歷，小時候寄居在尼姑庵，後來成為崑曲名角。所以我時常想：《思凡》成為梁老師早期的代表作，是不是和她小時候在尼姑庵有一些關聯。梁老師自己也很會寫文章，最近一兩年出過一本《我的崑曲世界》。

所以今晚，讓我們領略一下梁老師所帶來的崑曲花旦藝術。

暫寫以上，實際可能有些不同。關鍵又是，這是第三遭介紹了。每次都是即興式的。

下午三時半，等裝網路人不至，遂去中關新園。五時一刻打梁谷音電話，見其夫婦攜孫女下樓，我便云可找一位小孩子和這位小孩子一起玩。打電話，

花開闌珊到汝

52

多多正在上芭蕾課。坐定後，電話接來。梁原想帶孫女上課，如此便可讓羊羊帶小孩子玩了。六時二十分，步行，自東南門進，繞至理教一零七。此教室，教務云五百人，我卻懷疑，課後汪卷云數過為三百九十八座。此場過道前排皆有人，故聽課者大約有四百三十餘人吧。

我依然介紹，云梁最喜歡到北大，因北大聽課人多、熱情且有互動。散步間，梁云香港城市大學、中文大學聽課人，學生較少，多是業餘曲友。中文大學僅四五十人。……梁在課上亦說去崑山講座，千人劇院僅組織五十八人，而張銘榮講時僅二十五人，故說再也不去了。

梁此次歸納其三部曲，云青年時代之《思凡》《下山》，中年時代之《活捉》《潑水》，晚年之《離魂》，較之以前，多一《離魂》，且《離魂》是臨時所加也。

記有筆記如下：

1 張傳芳教身段，沈傳芷教表演（與沈有師生、父女之請，因沈去世之女兒與梁同歲，而沈與梁去世之父親同歲），開竅則是在李玉茹（李舞臺經驗豐富，而傳字輩很早離開舞臺了）。

2 《思凡》小尼姑：很土很純很傻。

3 韓世昌：草根藝術家、很土、生活化、很難學，演得很可愛。

4 移植川劇失敗，《陽告》，一九六三年會演被罵。

5 《思凡》不是多愁善感。

6 《思凡》是其初級階段。

7 《活捉》從一九八五年演至二〇〇八年。戲保人，人保戲。

8 其《活捉》吸收美國大片《人鬼情未了》。

9 《思凡》是純美，《情勾》是唯美。

10 還其情勾。名為《活捉》，其實《情勾》。

11 鬼步，一九六一年學。二十四年後，一九八五年用上。

12 服裝的改動：見前黑衣，見後紅衣，與《借茶》時同。

13 老師教：鬼，手不能伸到上面，只能下垂。

14 三圈鬼步：第一圈，慢，人垂直；第二圈，快，水袖飄起來；第三圈，更快，水袖飄得更高。

15 身段的破格：抬腿亮鞋底。傳統旦角不抬腿。

16 三階段：年輕時想比，中年時想旺，晚年安靜、想玩。

17 因看坂東玉三郎演《離魂》而想演。二〇〇八年十月八號專場演。以魂

為最高，什麼都沒有，了不起。坂東，靜有有動，穩中有靈活。什麼都有，什麼都有。

梁之講座恰在八時三十，下課時間。課後合影、簽名至九時多，一起回中關新園，一會兒羊羊、寶寶、叫叫（梁之孫女）到。小孩子又約明日早晨九時見。歸途寶寶又要吃烤翅。周好璐邀請看其週五晚在北大之《千里送京娘》。

本準備明日下午回家，看來要延至週六了。

二月二十八日（週五）陰

晨七時起，增訂以前所寫崑曲中心計畫：

崑曲中心的工作設想

一、正在策劃和進行的計畫

1 《經典崑曲欣賞》課程。確保課程的內容、主題的充實、豐富以及影響力。

目前選課學生人數約二百餘人，每次聽課人數四百餘人。已進行兩次課程。

2 數位崑曲計畫：在北大圖書館的協助下，已完成初步架構。正在充實內容。擬舉行開通儀式。

3 崑曲出版計畫。

與商務印書館文津公司合作，策劃出版系列崑曲書籍（《崑曲傳承與研究叢書》）。

A 崑曲研究專著：白先勇《牡丹情緣》、朱復、傅雪漪等

B 崑曲藝術家專書（包含口述史）：汪世瑜、叢兆桓、沈世華等

C 崑曲史料整理：《北方崑曲史述三種》、《韓世昌》、《梅蘭芳與崑曲》、《民國崑曲隨筆集（二集）》（崑曲藝術家論崑曲）等

D 《崑曲研究》（以書代刊，每年出版一到二期。需籌稿費二或三萬元）。

與《文史知識》合作，連載《經典崑曲欣賞》課程講座整理稿。此後由《文史知識》組織在中華書局出版。

目前已進行的是白先勇《牡丹情緣》在商務印書館的編輯和課程講稿在《文史知識》上的連載。

4 崑曲培訓計畫：：

A 設立短期學習班，系統學習崑曲場面（笛、鑼鼓等）

B 拍曲班（聘請北京的曲家進行定期拍曲學習）

C 身段班（聘請居住在北京的演員如顧預教授身段）

D 校園版《牡丹亭》及其他經典折子戲的排演。

目前已進行的是顧預在北大京崑社的教曲和冬訓（學習《遊園驚夢》身段）。

二、下一步的計畫

1 崑曲中心的建設。

A 聘請特邀研究員和客座研究員。特邀研究員每五年一聘，以資深戲曲研究者為主，如吳新雷、傅謹等；客座研究員每一或兩年一聘，以中

青年戲曲研究者為主（可請他們每年提供崑曲文章一篇，作為《崑曲研究》的主要作者，以及每一或兩年舉辦以所聘請研究員為主的崑曲論壇）。

B 邀請、聯合著名崑曲藝術家設立崑曲工作室。

3 崑曲論壇：每年舉辦至少一次崑曲論壇。今年擬以《牡丹情緣》、崑曲傳承與研究叢書、崑曲網站開通儀式為主題。

2 崑曲沙龍：下學期開始，每月邀請一位中青年崑曲藝術家、曲友、場面、妝扮、學者等，與京昆社及北大學生座談或講座（包含北方崑曲劇院崑曲班與京崑社聯歡）。

三、其他設想

1 在中學開設崑曲選修課：如人大附中、北大附中、崑曲夏令營等。

2 系列課程：邀請學者、藝術家在北大開設有學分的短期系列課程。

3 北大崑曲文化周。

三月一日（週六）晴

昨日上午例會，下午回家。晚繼續擬崑曲中心計畫。

今晨準備自編教材。晚五時出發，去西大望路鳳城湯廚，開一二一七例會。……說文學所事。又云一人為政協委員，常口袋中置一紙，為政協回信，云你所提的建議已被採納。直是圍城中人物也。與胡同、衛純飲啤酒少許。約九時許散。與劉倩李芳坐計程車，至果園換地鐵回。

地鐵上讀《兒女英雄傳》，其世界觀真不可忍也。

三月二日（週日）晴

今日或謂惡日。因世界從未變化。勿論是交通方式或是交往方式之變化，人類卻依然不知何處去。此或是科幻之意義。永遠逼視我們之困境。

三月三日（週一）晴

昨晚又至中關村。用打車軟體，省錢很多。今晨送寶寶去世紀金源貝樂，乘計程車不到二十分即到。在金鼎軒吃早餐，為愜意之事。九時送寶寶後，再坐地鐵至太平洋大廈，與碧海談崑曲中心事。中午回居所。下午四時打車，與羊羊一起接寶寶。五時，去九頭鳥吃飯。熱乾麵、豆皮均覺不甚佳，燒麥亦是。晨讀《兒女英雄傳》，除能仁寺、悅來店，後之內容真是絮絮叨叨。讀羅志田書，其中論及信書與信人，比較之法較妥當。又在網間見蘇雪林致施蟄存一信，原來，蘇雪林是否曾見施蟄存，兩人回憶相反，施言蘇來訪，蘇言未見。信卻是蘇來訪，但施不在，故未見。

三月五日（週三）晴

昨日，上午去文研院開例會。又和碧海在藝術學院等蓋章。晚與羊羊、寶寶去農園吃飯，後參觀體育館，行至鼎好，甚破敗。在中海後的星巴克逗留少

許。晚十時許歸家。

今日上午安排演出票，花時間，而非花的時間。下午去學院，為教師公寓申請蓋章。

傍晚校改崑曲課自編教材。

三月六日（週四）晴

昨晚白先生及鄭、許約八時半到。席間談崑曲計畫，鄭老師以為亮點不夠，和其他計畫無差別，提出兩個亮點：一是《長生殿》等戲的專書；二是校園版《紅娘》。晚餐後，去四六〇，洼卷與白先生對課件，我則訪問白先生關於蔡正仁。約午夜，見白倦甚，故辭去。

今晨八時許起。草今晚課之介紹詞：

各位老師、同學、朋友們好！今晚坐在這個教室裡的，恐怕絕大多數都是為了來見白先勇老師的真身。白先勇老師是著名的文學家，他的小說、散文融古典於現代，一個是情，一個是美，收穫了許多讀者的

心。十年前，二〇〇四年，白先勇老師又製作了青春版《牡丹亭》，也是傳統與現代的結合，也是一個是情，一個是美，也收穫了許多愛好傳統文化的青年人的心。青春版《牡丹亭》現在已是崑曲史和戲曲史上的一個標誌。作為傳統文學的核心之一的崑曲，因為聯合國教科文組織的認定，獲得了「非遺」之首的美稱。而白老師製作的青春版《牡丹亭》以及一直延續至今的十年巡演，則大大的擴大了崑曲的觀眾群，使得崑曲在新世紀獲得了更廣大和更堅實的基礎。

十年辛苦，十年有成。下面有請白老師講述他所製作的青春版《牡丹亭》、新版《玉簪記》的十年歷程，以及揭示其中所蘊含的傳統與現代結合的崑曲新美學。

昨晚聽課程安排，大約也是講述十年經歷，故擬如上。

三月七日（週五）晴

昨晚白先生講座，約六百餘人，因是四百人教室，管理員云借出一百個凳

子，又有擁擠、席地之聽者。白先生前半段云青春版十年，後半段略講青春版的傳統與現代，仍是以舞臺服裝為例，沈、沈、俞依舊兩個片段，學生甚歡迎也。

課後送白先生去酒店，略談崑曲中心事。

今晨八時起。聯繫傅老師訪問白先生事。略準備晚上折子戲的導讀詞：

各位老師、各位同學、各位朋友好：

今晚我們的演出是北京大學《經典崑曲欣賞》課程的示範演出，特邀蘇州崑劇院的青年演員來演出青春版《牡丹亭》折子戲版。感謝北師大文學院和以雅崑曲社提供了支援。青春版《牡丹亭》演了十年、二百多場，在座的諸位可能或多或少見過，但是我們今晚的折子戲版卻是難得一見，因為青春版《牡丹亭》以串折的形式演出，之前只有在美國演過，非常受歡迎，然後就是我們這一場。

今晚選擇的五折戲實際上相當於青春版《牡丹亭》的上、中本，以前需要兩晚演完。青春版《牡丹亭》突出的是一個「情」字，三本主題分別是「夢中情」、「人鬼情」、「人間情」，這五折戲，前三折可以說是「夢中情」，《驚夢》、《尋夢》、《寫真》是「夢中情」，

它們都是張繼青老師教的，是張繼青版《牡丹亭》的精華。像《驚夢》就是我們說的《遊園驚夢》，昨天還有聽眾問白老師的小說為什麼起名叫《遊園驚夢》，白老師回答說因為裡面寫的《遊園驚夢》，還唱了《遊園驚夢》。這齣戲是崑曲裡最有名的折子戲，朱家溍先生形容說是已是飽滿狀態，增之一分減之一分都不能。後兩折，《拾畫》是汪世瑜老師的代表作，在青春版《牡丹亭》裡，被設計成「男遊園」，因為前面的《驚夢》、《尋夢》是杜麗娘的遊園，是「女遊園」，前面有「女遊園」，後面就有「男遊園」與之相應，稱作「雙遊園」。最後一折是《幽媾》，其實就是人鬼情未了，在《驚夢》裡，杜麗娘和柳夢梅是夢中相會，在《幽媾》裡是人鬼相會，按科幻小說，就是物質狀態不同。在青春版《牡丹亭》的下本裡，還有《如杭》一折，杜麗娘回生以後，和柳夢梅過起了人間生活，就是所謂「人間情」。

從《驚夢》到《幽媾》，正是湯顯祖所說的生可以死，死可以生，是一場驚心動魄、上天入地的情之故事。下面請大家盡情欣賞。

三月八日（週六）晴

昨晚約十時許結束，回中關村居所亦快，城裡的好處。

昨晚所演為青春版《牡丹亭》之串折版，⋯⋯。羊羊卻說遠處觀皆美。

回來見一曲友卻多是損貶，如體操運動員之類，可見各花入各眼，亦是偏見尤深。因見與之友善之演員，即使有缺點，也是多頌贊也。動輒稱別人為野狐禪者，乃是曲友通病。

今晨九時起，略準備導讀詞：

今晚我們的演出是北京大學《經典崑曲欣賞》課程的示範演出的第二場，特邀蘇州崑劇院的青年演員來演出經典折子戲。感謝北師大文學院和以雅崑曲社提供了支援。

這些折子戲的意義非同一般，這也是蘇州崑劇院的傳承計畫的一部分，也就是蘇崑的青年演員每年學習幾折經典折子戲，然後彙報演出，我們今天的演出就是他們新學的折子戲彙報演出的一站。白先勇老師對

這一計畫提供了支持，比如，前年白老師獲得了太極傳統音樂獎，他就把獎金當做這些青年演員學習折子戲的傳承基金。

我們今天演出的是五折戲，第一齣是《躍鯉記·蘆林》，這是一齣正旦和丑角的對手戲，沈國芳是青春版《牡丹亭》裡的小春香，本工是六旦，去年在這裡演《題曲》，裡面的馮小青是閨門旦，現在又演起了正旦。這裡的丑角和別的戲裡的丑角有些區別，姜詩是二十四孝之一，在戲裡居然成了丑角，但是還帶著一些小生的特點，或者可以稱為「丑生」。這齣戲還有一個趣味的方面是數字遊戲，裡面總是數「三」。這齣戲是張繼青老師教的。

第二齣是《浣紗記·寄子》，《浣紗記》是第一部為崑曲量身定做的傳奇，自從《浣紗記》出，崑曲就開始流行，所以人們常說崑曲是「梁魏遺韻」，這裡魏是魏良輔，崑曲的曲聖，梁是梁伯龍，《浣紗記》的作者。《浣紗記》現在還在舞臺上演的只有幾齣，《寄子》是最常見的一齣。其中伍子胥是老生，伍子是作旦，兩人一個是蒼涼，一個是清稚，互相迎合，感歎前程茫茫，非常好聽。這齣戲應是姚繼焜老師教的

第三齣是《白羅衫‧井遇》。這是小生中巾生的代表作之一，去年在這裡演過《白羅衫‧看狀》。《白羅衫》是一個莎士比亞式的故事，寫一位少年得意的官員忽然發現自己的繼父是殺父仇人，從而牽動了十八年前的愛恨情愁。這齣《井遇》就是這個故事的開始。這齣戲是岳美緹老師所教。

第四齣是《太白醉寫》，這齣戲是小生中大官生的代表作。在崑曲裡，大官生的戲非常名貴，一般就是「三皇兩仙」，三皇是唐明皇、崇禎帝、建文帝；兩仙就是八仙裡的呂洞賓，詩仙李白。這齣戲裡因為李白是大官生，所以唐明皇就用老生扮演。大家可能注意到，這齣戲的名字，前三折都有傳奇的名字，這一折沒有寫，這是為什麼呢？這是因為這齣戲是俞振飛先生根據《驚鴻記》傳奇裡的《吟詩脫靴》改的，定名為《太白醉寫》。後來俞振飛傳給蔡正仁，蔡正仁老師又教給周雪峰。

下面請大家觀賞。

花二十分鐘略寫。亦是今天的主要內容。

三月九日（週日）晴

昨日下午去北師大敬文講堂，白先生此講亦如前之思路，青春版之意義、十年，照片故事，約講二小時，再至北師大東門御馬墩，莫總、傅老師已等在此。六時十分出發去學生活動中心，依舊如昨日，簡單介紹四折戲。此四折皆為新學之戲，《寄子》呂佳尚好，唱作均生動，屈之老生寬厚，但蒼涼之曲情似不夠。《蘆林》一齣，沈之龐氏委婉細膩，有小媳婦之態。小丑不甚佳。《井遇》，俞之小生形象佳。《太白》之周雪峰，官生甚好，惟少蔡之天生喜劇也。是晚，叢老師、劉豐海皆往。打車歸，至五道口zoo咖啡羊羊吃麵與三明治，寶寶吃巧克力冰淇淋，謂之過節。只是此地一進門便有臭味，如zoo，或是外國人多之故。午夜方回居所。

今晨近九時起。看今晚所演戲碼，準備導讀詞：

晚上好！今天是北京大學《經典崑曲欣賞》課程示範演出的第三

各位老師、各位同學、各位朋友：

場，經過兩個在北師大的美好的夜晚之後，我們回到了北京大學。非常感謝蘇州崑劇院青年演員的精彩表演。我們今晚演出的是四齣戲。這些折子戲的演出有一個特別的意義，就是白先勇老師前年得了太極傳統音樂獎後，就把獎金用於蘇州崑劇院的青年演員的學戲，每年學幾個折子戲，然後彙報演出，所以我們今天看到的折子戲是這些演員新學的，只在蘇州本地演過幾場，在北京大多是首演。

第一齣是《挑簾裁衣》，這是《義俠記》裡的兩折，說的是潘金蓮的故事，這齣戲以前是禁戲，是梁谷音老師的代表作之一，她教給了呂佳，呂佳去年演的是《義俠記》裡的《戲叔別兄》。

第二齣是《鬧朝撲犬》，是《八義記》裡的一齣。說的就是我們通常所知道的趙氏孤兒的故事。這是一齣老外與花臉並重的戲，裡面的唱與表演都很繁重……。

第三齣《澆墓》，主角是喬小青，也就是我們說的馮小青。主演是沈國芳，也就是青春版《牡丹亭》裡的小春香，本工是六旦。但是現在也學演其他角色，比如昨晚她演了《蘆林》，是正旦。去年演過《題曲》，是閨門旦。這次演的《澆墓》和《題曲》一樣，都是小青在感歎

身世，只不過《題曲》是借《牡丹亭》，而《澆墓》是借憑弔蘇小小的墓。這齣戲是獨角戲，非常吃功夫。

最後一齣我們的今晚演的大軸是《跪池》，我們知道的「河東獅吼」，就來自此處。換句話說，就是「女漢子」是怎麼煉成的。這齣戲是一個閨門旦與巾生的對手戲，再加上蘇東坡一個老外，就形成一個小小的喜劇。

本來今晚的主持是白先勇老師，因為他在台大有急事，所以就提前走了。待會兒演出結束後，如果大家有問題，我們再私下交流。

下面請大家欣賞！

三月十日（週一）晴

昨夜之戲約十時結束。見么、李二位老師，孫師未去。《挑簾裁衣》，呂佳較好。小丑無味道。開場前，在天井閒坐，鄭老師云：屠岸賈，叫西門慶演完後去領三明治。《鬧朝撲犬》無翎子功。諸崑團淨角多不算佳。《澆墓》尚可，此戲比不上《題曲》。沈之表演雖非閨門旦之正（身高、嗓子之要求），

然別有江南小兒女之味，可具一格。《跪池》為喜劇，亦可喜，俞表演算有憨態，沈似破音較多，亦無特別之處。

今晨七時起，八時送寶寶去世紀金源，在金鼎軒吃早點，寶寶愛吃豆腦。十時與碧海談，崑曲中心之帳目。下午五時與羊羊一起去金源接寶寶，到十時多，本要回通州，亦不去，依舊至中關村。

連日未曾讀書，便覺是白丁。

三月十二日（週三）晴

昨日回通州，且喜完成任務數樁，如《科學報》書面訪問、《大典》錄影增加三齣等。還需為《文史知識》整理《北京與崑曲》講稿二期、策劃論壇等。今日上午忽然想起交教師公寓表，遂中午乘地鐵至校，交完後在圖書館借新書數冊，又回通州接羊羊、寶寶。路上讀所借《國學茶座》，似只有白化文之文可讀，其他或倦或淺。此類書只當一翻，購則徒費人民幣也。

三月十三日（週四）晴

晨八時起，《國學茶座》中文尚有二篇可憶，一為白化文釋「齋」及「過午不食」，一為釋《西遊記》中孫悟空見菩提，所遇樵子原型為六祖，與菩提之問答原型是五祖。其實後面還有，如悟空得傳則是模仿六祖得傳，此人後文想必亦會言及也。讀文章如讀人，各種姿態。

昨日地鐵還讀《文章讀本》，言日本文字之男性與女性，亦有意思。

今晨需要擬周秦教授歡迎詞，云：

大家晚上好！

中國大學裡的戲曲課堂，以及崑曲學習，現在一般都要追溯到吳梅。當年，北大校長蔡元培從一個書攤上淘到一本書，然後就聘這本書的作者到北大任教，教的是「古樂曲」。據說吳梅在教「古樂曲」，一邊講解，一邊吹笛，一邊唱。

在如今的大學課堂裡，能有這般風采的人就很少了。今天來給我們

將做的周秦教授，就是現在很稀少的能在課堂上講崑曲，還能吹笛、演唱的老師，能夠再給我們展示這種風采。

上午去校辦理家屬證，中午攜午餐歸。下午去自動化所交電費，此處是自己報，未準備便是估算。五時十五至中關新園，羊羊送寶寶跳芭蕾，我則尋周教授。周與三位老師傅及另一位下，另一位去年曾見，今次卻拎樂器，我便以為亦演示。卻不料仍是旁聽，而且說單位在寧波，自己在北京，自己想到兩個課題，想在北大申報，並寫信給藝術學院院長副院長無回信，云云。

此次課較好，比上次展示要充分，演員演唱請的是北崑張貝勒、劉亞琳。張之唱有蔡正仁的樣子。八時半課程介紹，九時多返回中關新園。周想辦青春版十年研討會。又接到某老師電話，她申請課題要我參加，因之回家需提供資訊。

寶寶在咖啡館畫速寫甚有趣味。歸來又是十時多。寶寶問：為什麼我們回來總是這麼晚？

三月十五日（週六）晴

昨日甚忙。上午去圖書館六層開網站會，網站已有基本架構，惟有內容還需增加。大約會於六月白先生來京時完成並發佈。十一時半結束。購午餐歸。

下午一時與羊羊、寶寶打車至協和醫院，為寶寶打防疫針。三時許，坐地鐵至西釣魚臺，問戶口手續。答曰十一號辦完，可去燕園派出所問。復由地鐵至北大東門，農園晚餐，至講堂側門入多功能廳。此為省崑的演唱會。省崑演出的紀念品及其形式皆好，有曲譜、出版物、明信片等，北大崑曲計畫這邊則遲遲不能出衍生品，蓋都寄於劇照，然劇照又有版權之故也。清唱會由龔主持，唱亦最多，徐、錢亦唱。以徐功力較好，江大師云其潑辣，不知是何八卦。李講話約半小時，其強調南崑風格甚好，然時較長，回家後看戲單，減掉了二曲，大約是他的講話時間了。龔、李講話闡釋崑曲，都是于丹一脈。晚七時開始，九時結束，李將其鮮花給寶寶並合影。寶寶此次聽數曲便埋頭入睡，謝幕時方叫醒。

散步至中關村居所，午夜入夢。

今晨七時半起，又是一個晴朗之日。

三月十六日（週日）晴

昨日修訂講座稿，發現可以剝離出兩篇，又發現以前的修訂稿其實錯誤亦多。晚上與羊羊、寶寶去找蘇寧電器買冰箱洗衣機，走到蓮花超市，發現有家湖南的百年粉麵。再走，是五道口的鐵道，看了兩回火車：一列是向北的和諧號，一列是向南的普通火車。又去五道口購物中心，如農貿市場。看來，像大悅城式樣的場所亦是不多。

帶了本宇文所安，沒有翻。

今晨忽然想起，可寫顧太清與崑曲，如她寫的傳奇、《紅樓夢影》中的崑曲、詩詞中的崑曲，只餘其詩詞看不下去了。

另計畫還有張弘、公書儀文章。

三月十七日（週一）晴

七時起，八時送寶寶，八時半至金源金鼎軒，九時至貝樂。見寶寶走入教

室，於沙發坐片刻，再去地鐵，九時四十至太平洋大廈，取款做為中心流動資金。進五〇四，碧海正整理發票。談本周事，約有王芝泉課、數位崑曲網站內容、三個策劃（論壇、華課、校園版）。又開小會談數字崑曲事。十二時農園午飯完畢。回中關村居所。下午四時間出發，四時半至金源。金鼎軒晚餐。回居所接收昨日所購冰箱洗衣機。

三月十八日（週二）晴

七時起，九時十分去學校，先至文產院參加例會，又談科研秘書事。中午帶飯歸。下午整理翁國生訪問。翻《京劇老照片》，多張甚好，有曹心泉便裝照，亦有俞振飛飾西門慶劇照。掌故裡，講楊小樓精通三絕技：八卦掌、太極拳、善撲最為有意思。

晚與羊羊、寶寶去蓮花超市旁楊裕興吃麵條。又至超市、星巴克。十時歸。又修訂訪問。

三月十九日（週三）陰

醒來已是八時。八時半出發，九時至校醫院，因名單上未列，故未能體檢。九時半去燕園派出所，未見戶口證明來。十時去圖書館，查看《閑窗錄夢譯編》，其日記寫看戲較多，但只是簡略提及。可知二事：一為「活轉」，常有不同戲園不同班演出，二為有一處寫遲才官演《蜈蚣嶺》，或是高腔。書後有索引，可查戲園名、班名在日記中之位置。雖不能以之寫文，但算是完了一願。中午帶飯歸。

下午剪髮，晚回信，傅老師問書字數，回日約二十五萬。羊羊洗衣服，試用新購的洗衣機。寶寶似有感冒，猛喝檸檬開水。午夜方睡。

三月二十日（週四）晴

七時半起，讀《解讀文本：五四與中國現當代文學》，為二〇〇九年北大會議論文，大部分論文從題目上看就無甚意思，翻戲劇類，有一篇談現代戲劇

理論的較好，如寫不能認為《新青年》派佔據了主體地位云云。

擬今晚王芝泉課介紹詞：

各位晚上好！今天我們迎來的是「武旦皇后」王芝泉老師。王老師也是崑大班的大熊貓中的一員。這幾天我讀王老師的傳記《大武旦》，有一個感想，就是王老師這一代崑劇演員確實是開創性的一代。首先，民國時期的崑曲班社都是男演員，旦角也是男旦，到了共和國，王老師這一代才有了女演員扮旦角，這裡面有一個轉化、開創的工作，其次，民國時期崑曲的武戲較少，尤其是武旦，王老師採取的一個辦法就是將京劇的裡的崑曲武戲，進行崑曲化，又拿回到崑曲裡，所以也豐富了崑曲武旦的戲。所以在《大武旦》這本書的介紹裡，就說王老師使絕跡百年的崑曲武旦又回到了舞臺上。

還有王老師的絕技，比如雙腳掏翎子等，都是非常好看。然而好看背後又有著艱苦的歷程。下面有請王老師來講她的絕技、心路與歷程。

八時半出發，九時至校醫院，體檢，內中多了一兩個似以前不檢的項

目。……下午近五時又出發，五時十分至中關新園一號，正在大堂沙發坐定，忽見一老太趨近，仔細一看，卻是王芝泉。其身高比想像中矮。去禾園晚餐，她只點牛腩麵，我便點河粉，她云葉長海準備組織《擋馬》的書。散步至理教，她手術還未痊癒，因此一路攙扶。

她講課語言較乾淨俐落，其敘述孫悟空故事，如上海老娘舅版，有語云：孫悟空和牛魔王以前關係很好，經常一起出去打妖怪。鐵扇公主是練武之人，非打仗之人。……

講雙劍穗等，雲雙劍是她之創造、悟空如何在鐵扇公主肚子裡等。晚八時半結束。擁擠至九時方走。

三月二十一日（週五）晴

……因《文史知識》未刪「杏花」之喻，打電話給吳新雷老師解釋，下午為其老伴接，云出門拿藥，晚八時打。八時再打，卻還未歸。云八時半打。

打去便聽見吳之笑語，似極熟，云白先生跟他誇獎我。待他說了一晌，因惦記吳之老伴說打電話要控制在十分鐘之內，故趕緊向吳解釋，並云杏花之喻也不

錯，且只是形容崑曲之短暫、美好，並非其崑曲之象徵也。吳聽之高興。我也只好告別了。並語羊羊：若不告別，恐下回打電話便被其老伴攔住也。

三月二十三日（週日）晴

七時半起，已在中關村。昨日忽然想到，晚上便可回，便回。打車費一百五十圓。在家僅加青春版《大事記》若干，並與傅老師商定其書之內容。寶感冒，前夜較重，不停地喝水、小便，昨晨還吐了一些清水，僅食稀粥然甚香。傍晚小睡，晚活躍，午夜方睡，晨四點忽發現臉與手皆有血，原來是因鼻塞挖鼻。又睡，拍其背入睡。

偶讀《益世閒話》，為《益世報》之專欄，可見民初風貌。

九時出發，九時半至校，去辦公室取《話題二〇一三》及《中國藝術時空》，再至二教五〇八。未至已聞歌聲震天。推門見正在唱《長生殿》之《小宴》。（忽然想賈寶玉唱《小宴》該是何等模樣）又唱《認子》、《寄子》，最後《天官賜福》。……

花開闌珊到汝

80

三月二十五日（週二）晴

連日晴，已是春。昨晨送寶寶去世紀金源貝樂，回來去太平洋大廈，與碧海談計畫。有《崑曲欣賞》教材等。又至圖書館借書，有關許之衡的有兩本。……

今日七時起，九時去校，九時半參加文研院例會，會後與向談課程事，擬上課程有中國戲曲史、中國近代戲曲史、戲曲名著導讀、戲曲與中國傳統文化等。中午又去太平洋與汪卷、碧海談論壇、演唱會策劃，困甚。歸家，又接電話，取寶寶戶口遷移證明，一日內三至北大。

讀趙談飲食書。光餅尤親切，其變化亦親切。

晚撰崑曲中心年檢、週五藝術譚小新聞，此類公務太多，只能忙中自消遣了。

三月二十六（週三）晴

晨七時許起，聽鳥鳴聲聲。偶翻《益世閑譚》，見崑弋信息一則：為一九二一年一月十號，記九號之賑災遊藝會，「最後為大崑劇家韓世昌、馬鳳彩、陳榮會（會）、侯益隆四君，合演全本《連環計》。韓君為崑旦泰斗，飾該劇中貂蟬，體貌（貼）入微，頗合身分。陳君飾王允，作工亦極老到。馬君之呂布，亦極精彩，台下鼓掌之聲，屋瓦為動。……」

錯，故金斗班最受歡迎。

《藥里慵談》裡有桃花扇逸聞一則，云孔尚任觀金斗班戲，親為點板紏

下午小睡。發論壇方案給白老師。四時許，與羊羊、寶寶出發，羊羊去藍旗營前某理髮廳洗髮（此店正在社區門前，與社區風貌殊不協調），再去中關新園，送寶寶至芭蕾之地，再去咖啡館。六時半接寶寶，去北大農園晚餐。又至中關村海龍星巴克，晚九時歸。

下午讀《民國達人錄》，僅有幾篇可觀，許之衡一篇、程曦一篇。程曾寫雜劇，故可說是寫雜劇最後一人。此前常說顧隨是最後一人。

花開闌珊到汝

82

又讀李岩近現代音樂史書，許之衡一篇較詳，另寫徐志摩與克萊斯勒亦有意思。星巴克與咖啡館中，無此書，幾空過也。李文引廖輔叔《樂苑談往》中《徐志摩與音樂》，有梅蘭芳悼徐志摩之輓聯下聯：北來無三日不見，已諾為余編劇，誰憐推枕失聲時！只惜未見上聯。

三月二十七日（週四）陰

晨近八時起，讀一本明清筆記小說俗語的書，有腳色一詞，原是名片之意。與行當倒是有區別的。是書所引材料似不多，解釋殊無勝義，僅列舉數條材料，然無淵源之解釋。

近時需做的事情：

3 寫青春版十年文。

4 修訂杜涯詩評。

5 讀顧太清，考慮寫顧太清與崑曲。

6 寫《尋不到的尋找》書評，及么書儀評。

……

7 北方崑曲史稿。

8 催口述史稿。

以上為撰文，太多。

暫時擬今晚崑曲課程葉朗老師介紹詞：

各位晚上好！今晚給我們將做的是我們北大資深教授，也是美學家葉朗老師。葉老師是北大崑曲傳承計畫的發起人，也是我們這門《經典崑曲欣賞》課程的主持人。

也就是因為葉老師的支持，才有了崑曲進北大、青春版《牡丹亭》進北大，以及我們這門課程的設立。……

晚六時半至，葉先生三十八分至。葉之課與去年次序顛倒，先講青春版，後講紅樓夢。教室亦滿。下課時預告侯少奎《五人義》預告，因碧海云侯幾次發微信囑之。

葉先生課後即突圍走出，故亦與之行至藍旗營。社科部耿琴老師亦來聽，

前幾次曾見她看演出，這次一路談來，原來她女兒在如是山房學琴，現讀博士，省崑演出活動亦與焉。

九時歸。

三月二十八日（週五）陰

晨七時起，見屋外如洗，一片清氣，原來昨夜下雨。窗外鳥鳴聲翠也。取高腳琉璃杯食黑芝麻，飲花旗參茶，便是今日之晨。

三月二十九日（週六）晴

昨日中午辦完孩子戶口，選了周轉房（燕北園），便回通州。晚填寫給《戲曲研究通訊》之資料。

今晨七時起，此地確實清幽，屋內也分外冷，須穿襪子。上午收集許之衡資料，彼時他的著作在國圖均有，北大圖書館也許會有，估計要到古籍室去查書目。中午看汪卷傳來的某博士論文前二章，以傳播學寫青春版，語句冗長需

斷句，且覺材料單調，某事往往要說好幾回。略提建議發回。

昨日晚餐與今日二餐，均是我做，偶爾為之卻是高興，因口味適合，且覺清淨也。平常於食堂或主食廚房多買皆覺較鹹。

此次攜《才子牡丹亭》回中關村。

三月三十日（週日）晴

晨近七時起，撰詩一首。九時出發，至北大二教五〇八，張先生正講著，大約笛師未至，故講多唱少，且至十一時半便曰累而散。多講太監藝術家及太監充任神職人員。唱《天官賜福》，云在皇宮則改名《三官祝福》。

下午修改某博士論文，提建議若干。傍晚帶寶寶去中關新園健身之地玩，她喜歡跑步機、雙槓。後與羊羊至蘇軾酒樓，食菌湯蝦滑、盒子菜。晚十時歸。又處理傅老師主編的書稿。

晚間空隙時讀《春秋詩話》，序云朱自清《詩經雜話》多引其中語，必有聯繫也。開首句「人無定詩，詩無定指」甚佳。其後又引《左傳》裡賦詩，足以證明其論，以及詩三百之諷誦功能。由此看來，作純文學解乃是第一解，詩

之功能更是政治禮儀與情感也。

三月三十一日（週一）陰晴且陣雨

晨七時起，七時五十與寶寶出門，八時二十至世紀金源金鼎軒，依舊是豆腐腦、豆漿、油條、茶葉蛋。送寶寶至貝樂，約九時四十至太平洋大廈。與碧海談中心事。十時四十出，見小雨，至物美超市購跳繩、毽子。回中關村居所。……

傅老師問書之目錄，發去，後他又調整了順序。

間隙再讀《春秋詩話》，即詩在《左傳》所載春秋時期生活中的使用，賦詩言外交中以詩為禮儀並傳達幽微之意，因此其詩皆是政治詩，然處境不同、時勢不同皆含義不同、應對不同，實為神奇之時代也。我甚至去想像相互唱詩之場面。

詩與政治可互解也。

四月二日（週三）晴

昨日上午參加文研院例會，然後交科研表格，然後回中關村居所，然後添加「青春版大事記」。所購《二〇一三崑曲年鑒》到，看蘇崑部分，當年的「崑曲大事記」居然沒有蘇崑。編寫者亦是太麻木。另填寫課程申請，終於寫完一門，還需至少一門也。

今日上午近七時起，亦是課程、青春版大事記等。中午小睡。下午去校人事部取職稱材料，需重新認定。晚修改邀請華文漪信。如下：

……

非常感謝您接受白先勇老師的邀請，應允到北大來講座，我們甚感榮幸！因您的到來，我們本學期的《經典崑曲欣賞課程》也成為全國崑曲愛好者矚目的盛事，預計到時除北大的師生、北京的崑曲愛好者外，亦會有外地的曲友組團前來聆聽。

白先勇老師曾多次指示我們組織好您的這兩次講座，以及在北大

的這一周的活動，當作我們課程的重點，以發揮您此次來京講座的最大影響。我們亦很珍惜此次難得的機會。為此，我們嘗試組織一場與課程配套的「端午崑曲清唱、學習賞鑒會」，邀請您和岳美緹、蔡正仁兩位老師一起範唱清曲，一則可使北大師生和北京崑曲愛好者親身觀摩傾聽大師演唱，瞭解崑曲演唱藝術；二則可慰遠來的外地曲友和「華粉」之心。時值端午佳節，良辰美景，在素有崑曲傳統的北大，三位大師連袂演唱，亦將成為崑壇的一段佳話。

我們也邀請白先勇老師來主持此次盛會，但白老師因在臺灣大學的《紅樓夢》課程尚未結束，也許不能前來。但他很高興我們策劃此次清唱會，也很期待清唱會能成功舉辦。

在組織演出和清唱會方面，我們有較為成熟的經驗，每年都在北大和北師大舉辦蘇崑青年演員折子戲專場演出。今年三月初白先勇老師在京期間，我們舉辦了為期三天的演出，獲得了圓滿成功和很好的評價。

您在北大的兩次講座，以及三位大師合作的清唱會，亦將成為我們課程真正的「大軸」，從而擴大崑曲在北大、北京乃至全國的影響。

希望您能接受此次大崑曲清唱會的邀請，我們會盡最大的努力來辦好此

次活動，使之完美，以不負白老師和您的期望。目前，我們暫擬方案如

下，請您審閱，如有需修改之處，請您指出，我們再協調、修訂。

最後，再次感謝您選擇北大來講座，和岳美緹老師、蔡正仁老師

一起講述您的崑曲表演藝術，亦期待您同意此次清唱會的方案。我們相

信，對於全國的崑曲愛好者來說，此次清唱會都將會是一個極為美妙的

夜晚。謝謝您！

⋯⋯

此信乃是在碧海信基礎上修訂，原信有些簡單，希望修改後的版本會好

一些。

《後記》：

忽接傅老師來信云書稿要交出版社，遂集合現有稿件。並撰《大事記》之

附記：此份關於青春版《牡丹亭》足跡的輯錄或曰「大事記」，雖然我在撰寫

過程中，力圖收羅完備，但一則時間較為倉促，二則由於關於青春版

《牡丹亭》的檔案及資訊資料的不完全，──雖然青春版《牡丹亭》應

是有史以來報導、記載最多的崑劇，但仍然受時間、空間的限制，譬如網路新聞、電視電臺新聞往往會隨著時間而消散並難以打撈、海外媒體報導資料的難以獲得，等等。而且，青春版《牡丹亭》的檔案保存工作至今似無有心人為之。因此，我只能大部分依賴於書刊報紙等傳統媒體所載的資訊來編寫。所幸的是，這方面的資料的存留還是非常充沛的，足以讓我描繪出青春版《牡丹亭》的大致軌跡。其中，二〇一二年歲末，我曾有機緣在臺灣「國立中央大學」戲曲室，查閱其所藏的臺灣媒體的戲曲資料剪報。彼時萬萬未曾想到將來會來撰寫這份「大事記」，只是感歎於臺灣崑曲空間形成之軌跡，但在此時派上了大用場。白先勇先生提供的青春版《牡丹亭》美西演出的媒體剪報紀念冊，也大大豐富了「大事記」中的相關內容。在此謹致謝意！

此份「大事記」起於二〇〇二年白先勇先生起意製作青春版《牡丹亭》，止於二〇一二年白先勇先生因青春版《牡丹亭》榮獲太極傳統音樂獎，此十年雖與青春版《牡丹亭》巡演之十年不完全一致，然是青春版《牡丹亭》從無到有，並漸漸發揮其巨大影響的歷程，從此可見青春版《牡丹亭》之運作、之因緣、之面貌，亦可見中國崑曲之發展，以及

與中國社會生活之關係的變化。或許這也是我撰寫此份「大事記」的初心吧，尚祈讀者諸君批評！亦期待他日能繼續充實這一當代崑曲史的「特別檔案」。陳均甲午春於中關村。

四月三日（週四）晴

晨八時間起，見傅老師信，云修訂的亦要放上，以見全體。遂忙到中午。

午後小憩。約下午四時起。五時十五分至中關新園。與辛意雲老師去禾園吃飯，講起服貿，和我們這邊說法不同也。未準備導語，但大略如此，青春版編劇、國學家、述而不作。回來翻他送的有聲書講黃帝，見介紹已是國學大師了。

辛之課程先是美學後是國學，故結束時我云：本來聽崑曲課，結果還聽到一次美學課，一次國學課，買一贈二。辛云講莊子前先讓學生看伯格曼、文言文有點像多寶塔。拖堂約半小時，送他回賓館。明天他要去國學之地，七日回。

在東門會合羊羊寶寶，吃雞翅，十時歸。

四月五日（週六）晴

昨日上午去王府世紀商務文津，看白先生書稿，……。中午在萃華樓吃飯。下午回校園，在圖書館借書若干，其中《中國的海賊》提到蔡牽，正是嘉慶帝在《四海昇平》中提到的海盜名字。讀《大歷史視野》，美國某教授，初看驚訝其古今人物並而列之，仔細一讀卻不可卒讀，論述均感淺且有問題。此為彼校《世界文明史》之內容吧。

讀柄谷談村上彈子球文。羊羊、寶寶至食堂吃晚飯，又喝咖啡，再回家。

填《中國近代戲曲史》的課程申請。

今晨八時起，填職稱重新評定的表格，還有一部分需回家找。因此明日回家需找的有：

……

二、周秦訪問稿（已修訂，忘了給孟聰）

……

四、《牡丹情緣》中的幾個小品質插圖，找大的。

下周需完成的有：

一、杜涯詩評（春節後，動也未動。慚愧。）

二、北京社會科學課題申報（有民國國學大師研究，可報顧隨。）

三、張弘書評（題目《當代崑劇創作觀念中的「傳統與現代」——以《尋不到的尋找：張弘話戲》為例》。今晨想到結構為：引子，張弘崑曲創作的歷程及在當代崑劇創作中的位置，張弘劇作簡述，張弘劇作中的傳統與現代之表現及與其他劇作家之比較等等。）

陽光勝麗，我卻在寫如此之物。

下午和羊羊、寶寶去燕北園，又是一種城鄉之間的味道。燕北園花多，但道路破舊，似安靜。坐公車至北大西門，行至康博斯晚餐。又至講堂下咖啡館，羊羊咖啡，寶寶蛋糕，我扶桌小睡。

七時為崑曲鑼鼓講座，戴先生說了一些好玩的話，如：演員與樂隊的關係是魚與水，觀眾只顧看魚，魚卻知水的重要；林沖就在我的「急急風」中上梁山去了；在臺灣，學生說遊園中的【皂羅袍】就是崑曲中的國歌。九時四十分

結束。遇耿琴（社科部副部長），原來寶寶在等侯時跟她說：「你知道我爸爸是誰麼？」「不知道」「他既是博士又是教授，你不知道？」笑倒絕倒之語。

經光華管理學院，羊羊又咖啡，寶寶又蛋糕。一路上寶寶飛走，我模仿蛋糕說話，才讓她乖乖跟著走。說什麼呢？蛋糕君說：「等小孩子一走，就讓拿著它的大人吃掉。」「不想被小孩子拿著跑，會被摔得稀巴爛的。」寶寶問：「稀巴爛是一個詞吧。」

四月八日（週二）晴

前日下午回皇家新村，昨晚回中關村。這兩日卻是寧靜，不似平時之急促也。……

填《崑曲欣賞》提綱，給社科普及讀物申報，雖未必能中，但以後亦要申報教材，故先可擬之。近期任務還餘張弘書評。

今日七時起，去文產院例會，又去交社科聯表。……又問到，崑曲中心年檢今年可以不參加，亦可代簽。

四月九日（週四）陰

昨日晴日，今日霧霾，人生或往往如此。……

擬鄭教授介紹詞：

今天我們請來的是香港城市大學的鄭培凱教授。

前段時間史景遷在北大演講，非常轟動。後來移師中央美院，也是觀者如潮。這時候鄭老師也從香港來助陣，一起來演講。這是為何？不僅因為鄭老師也是歷史學家，博士論文寫的是湯顯祖和明代社會，更是因為鄭老師是史景遷的大弟子，廣西師大出版社出版的史景遷文集也正是鄭老師主持出版的。

鄭老師雖然專業是歷史，但是興趣非常廣泛。比如說崑曲，鄭老師在香港城市大學中國文化中心，每年都會邀請著名崑曲藝術家去講座，一講就是三個月，而且講座視頻在網站上都可以看。關於崑曲的發展，鄭老師也多有建言，比如有一年，鄭老師和港臺的學者，還專門為崑

曲的傳承向國家領導人聯名呼籲。

此外，鄭老師關於茶、關於陶瓷都有很多有意思的觀點和著作。而且，除了學者外，鄭老師還是一位很好的專欄作家，談歷史、談掌故、談文字，談崑曲……寫得都很好玩。廣西師範大學出版社最近也出了一套鄭老師的隨筆集，其中有一本的名字即是《迷死人的故事》。可見鄭老師講故事也是會迷死人的……

四月十三日（週日）晴

此刻正是午夜十二時。

週四晚為鄭教授課，先去博雅，鄭有些咳嗽，云太忙，上火。當日所談已有些模糊。問崑曲中心計畫時，我道有出版計畫，並請他選崑曲文章來出。鄭之課，我已第三次聽了，大抵無差，多談了南戲。他談歷史學的嚴謹可對照戲曲學之混亂。結束時，我仿張岱語言鄭教授：生於山東，長於臺灣，學於美國，居於香港，好崑曲，好茶，好瓷器，好美食，好書法，好新詩……他云，但不是好駿馬……

因去教室時說起朱英誕，他有些三興趣，遂第二日十點又至博雅，送《朱英誕詩文選》，並《也有空花來幻夢》。只是下午開會，碧海要跑合同，故無人送也。以後還是要安排送。回去送午飯。……晚看電影《別惹我》，為呂克貝松之黑色喜劇，亦是對黑幫片的戲仿。

週六上午，改好周秦訪談稿，又擬完昨日會議的報告。中午小憩。下午四時全家去燕北園看周轉房，此房頗大，也較明亮，但空無一物，需先修理，再購家俱等。回北大，晚聽「字正腔圓」講座。九時許打車回通州，約十時許回。

而今日上午，又要回中關村了。因下午一時有研究生十傑的評選事。真是奔忙不已。

四月十六日（週三）陰

週一上午送寶寶去世紀金源貝樂，下午去校，先給碧海簽字，入職之事多磨，今日才有一段結果。正回家之際，又接電話給張火丁研討會訂場地，下午小憩。黃昏接續小強電話，云兩本散文小集編選，及近代崑曲文獻集成之事。

晚去大講堂看3D動畫片，寶寶看的流淚了。後打車回通州，直至今晨。

附近日讀書筆記：

001《北大董習錄》白化文著，北京大學出版社二〇一〇

白先生之隨筆，多愛讀之，其談佛學，談北大石印本，記憶猶在。此本為懷人述人之文結集，整體可觀處不多。有兩處相關可記載之。

一為浦江清唱崑曲。（頁一一一至一一三）

「一九五四年秋季，浦先生給我們開中國文學史第三段，即宋元明清部分，……浦先生是會唱崑曲的，他教元明戲曲，常採用吟唱法，意在薰陶。」

「浦先生拖課半小時是常事，有時能達到一小時。……在下曾有打油詩一首：『教室樓（按，今為第一教室樓）前日影西，霖鈴一曲尚低迷；唱到明皇聲咽處，迴腸盪氣腹中啼！』」

該文還談及朱自清夫人陳竹隱為活躍人士。

二顧隨朗誦、演講（頁一八一至一八二）

「一九五三年二月二十八日，……顧先生則是解放前即已聲震京津各高校的名教授，以講授古典詩詞欣賞課傾倒了無數學子的…顧先生一上來，就大講朗誦、歌詠和聲韻之學，旁及對馬連良唱腔之評價，以及杜甫詩歌之偉大，等

等。用了相當時間，當時聽了，頗有喧賓奪主之感。末了朗誦幾首杜詩時，大約因前面用嗓子太過，已經有些嘶啞了。我覺得似乎是草草收場，一部分聽眾有點莫名其妙。」

……

004《清帝國圖記》懷特文、阿魯姆圖、劉佳等譯、天津交易出版社二○一一。

此書可偶翻之，用作圖像史料。有三與戲有關，其一為《官員府邸晚宴》（頁二一至二三），此類場景較少見。一般宴會多是戲樓飯堂之堂會，此處則是府邸，距離很近，此類形式待考。其二為《臨清的街頭表演》（頁九○至九三）

005《老北平的故古典兒》白鐵錚著，百花文藝出版社二○一○。老先生畫畫，不出名。寫文，兩小冊，便西去也。於圖書館偶見，忽以為是另一位田先生，田菊林，在小女習舞之八八空間等候時讀之，頗多好話。如豬市故事可謔，配上某人拍的豬市照片更佳。

「捆豬的工人，不知道誰定下的規矩，是東文西武，東城捆豬工人捆豬，是用一個活套兒繩子圈兒，就像美國西部牧童套馬的繩圈兒，在豬圈門外等著，另外一個人把豬圈的小木門往上一提，一頭豬跑了出來，正好豬腦袋鑽進繩套裡，捆工放鬆了繩套，跟著豬後頭跑，沿小巷剛剛跑到大街，捆工猛把繩子一提一抖，豬便來了一個毛兒斜斗，捆工就勢提右腿跪在豬肚子上，從腰裡抽出七八寸長的麻繩來，很快的把豬四馬攢蹄的捆上了。這是東城捆豬工捆豬的方法，據說是文的。；西城則不然，捆豬工人不用繩套兒，他在小木門外等著，等豬從小門跑出來，他在後面兒追，追出小巷口，他一個箭步躥了上去，照豬的腰桿兒上飛起一腳，把豬踢一個滾兒，很快跑上前去，跪在豬肚上，把豬捆上，這是武的。」

又比如說起北京城象徵哪吒，老先生說白塔象徵什麼呢？在白塔寺裡賣的豆汁又象徵什麼呢？

上午下麵條，中午打車歸。先至協和醫院，給寶寶打防疫針。再回中關村。近六時去清華，順清華南門，六時半至，蒙明偉樓為新建，廣場空空，可供小孩子奔跑。待進場時，小孩子又因身高不足一米二被阻止。遂至演員入口，恰逢王導，領入。小孩子又在單雯化妝處逗留半晌，合影後方去。音樂廳約五百座，梯

形坡度，效果不錯。七時人尚稀少，不過頃刻也將近坐滿，或許部分贈票，部分因清華此劇場難行也，如從五道口地鐵行至此處或需要半小時。第一折為曹志威之《山門》，嗓子及表演甚可提，只是一條腿做十八羅漢，便算是絕技了。其人亦因此從湘崑跳槽至省崑。第二折為單雯、張爭耀之《踏傘》，為喜劇，單之扮相及唱不錯。演來也算不錯，當日最佳，倒也未必。第四折為《遊殿》，此劇見過林辣人也。第三折為《癡夢》，徐雲秀演此戲恰是適當，因聞其人平時亦潑繼凡石小梅之錄影，此次為李鴻良錢振榮，李之表演已是嫻熟，但略嫌逗哏太多，自己加了些古今笑話。其餘幾人均被其氣場籠罩。九時半散場，在對面拾年咖啡吃意麵三明治等。約十一時到家。十二時睡。

四月十七日（週四）陰

晨八時半起，見天陰、小雨。昨晚寫日記太困，未完即睡。今補起。

……昨晚《癡夢》之皂隸上場時，有一處掌聲，因皂隸之一為施夏明。此捧角之行為也。所以戲迷之愛憎，其實全無道理。

試擬晚課張銘榮老師介紹詞……

各位好！

半個月前我們看過鐵扇公主，現在孫悟空駕到了！

張銘榮老師也是崑大班的「大熊貓」。專工丑角，文武丑俱佳。

比如我看過他的酒保，《湖樓》、《山門》等。但是最讓人稱絕的是武丑，比如時遷偷雞、偷甲，能從好幾張桌子上翻下，動作驚險，堪稱大片。所以張老師一答應到北大的講座，我們就請他來談他的這兩齣代表作，以及絕技。謝謝張老師！下面有請——

四月十九日（週六）陰

晨八時許起，天陰甚。

前晚張銘榮老師之講座頗有條理，吃火、耍棍均稱讚，錄影裡翻五張桌子亦驚奇。張雲演《盜甲》見張春華，演《偷雞》見侯玉山。侯云北方養雞都是在架子上，故張才明白為何在房梁上學雞叫。

講座完畢，送張回中關新園。再去清華接羊羊、寶寶。路上正遇么老師

歸。晚準備次日材料至二時。

昨日上午為學院試講，叢老師和某老闆訪省崑，中午至藝園午餐。下午準備材料。晚觀省崑折子戲。此四戲不甚佳，雖演員唱功表演尚好，但感覺不在節奏。如《寄子》，點亦未點到，《題曲》人物氣質不合，且較粗，《活捉》節奏冗長，似不如梁劉之乾淨俐落，《迎哭》中規中矩，然無高潮，尤其是聽多了蔡正仁之後，尤感。羊羊云，因演員均是中年，均是角，又是在北大舞臺上只演一次折子戲，所以多自我賣弄，而少配合。

李鴻良將花送給寶寶。捧花歸。

今日下午四時許出發，先去文津酒店購三袋點心，又去剪頭髮，六時到講堂後臺，分送與王、孔、李。與張弘聊天，云其：一尋找戲曲之所以為戲曲的東西；二八十年代文學觀念、發掘人性。七時，觀精華版《牡丹亭》上本，孔似乎消瘦了，化妝後不錯，唱功亦好，幾無失誤……。李飾石道姑，揮灑自如。此版《牡丹亭》改變較多，一是圓故事，補上了一些線索和對話；二是強調花園。故我前與張曰八十年代文學觀念也。戲畢，去後臺，寶寶忽哭，問杜麗娘什麼時候死的。演員們告知明天會活。李送寶寶鮮花。寶寶送所畫前日清華之「蘇州阿大」給李。十時多吃米線當晚餐。近午夜歸。

四月二十三日（週三）晴

二十日為省昆演出最後一天，為精華版《牡丹亭》下本。本來下午有崑曲研習社演出，但覺如都看即太累，故只看晚間一場。石小梅演柳夢梅依然如侯方域，雖是個人風格，但依舊覺得似乎缺了些什麼。但此種風格又恰合此劇，因張弘之改編，即是一個尋找的故事，石小梅的冷與此版本書所要達到的深度是相應的。李鴻良之彩旦亦出彩，獲得了很多人的認知。江大師評臺上人都繃得太緊，不夠放鬆。

晚寶寶又獲李一花。李想認寶寶當乾女兒。但寶寶問：乾女兒是什麼意思？

二十一日，晨送寶寶去世紀金源貝樂，再去太平洋大廈與碧海開會，談出版計畫，如叢兆桓、侯少奎、華文漪等。下午回中關村居所填表，晚接寶寶，等候時，讀《口述史讀本》，看其中義和團之口述史，頗有意思。義和拳原來是梅拳，即鄉間的民間組織。因玉皇廟與教堂之爭而起。義和即其字面意。

昨日上午填表，終於完成。本不欲填，但此次碧海入職之障礙即是我沒有項目，因而無帳戶，因而造成很多麻煩。所以還是申請。本想擬題目是顧隨，

但覺還是白雲生較熟悉。

下午交表，在圖書館看書，有一本寫到一山一庵，元時去日本。晚在講堂看電影《美國隊長Ⅱ》，仍如《超人》般，「二地垃圾」，依靠暴力來延續故事。句末一句云「這不是英雄的時代，也不是間諜的時代，而是奇蹟的時代。」可見電影之「風景」的轉換。類型文學大概亦如此。

八時二十散場，羊羊去喝咖啡。九時二十打車，司機開車甚快，一路聽打車軟體，五十分即到土橋。司機又攬到生意。所以，是打車軟體戰勝了車載廣播。午夜睡。

今晨近八時起。……晚坐地鐵去長安大戲院，看《五人義》，墊場為《刺虎》，魏春榮與侯寶江，此戲我從周萬江看到張鵬看到侯寶江，以周為最好，因念白好。侯功力尚好，只是尚不夠好。最後之摔有些腿軟，並不硬。從樓上倒是看得分明。不過比昔日張鵬還是要硬一些。其後《五人義》為侯、王主演，侯所獲反應最熱烈。此戲約有五十餘年未演，我曾在六十年代報紙見改編《五人義》消息。劇中對白、若干音樂或能見彼時之殘留。晚十時許歸。

四月二十四日（週四）陰

擬晚侯少奎先生介紹詞：

　　昨晚侯少奎先生在長安大戲院的舞臺上剛剛演出絕跡舞臺五十餘年的北崑傳統武戲《五人義》，今天就來到了我們的課堂，非常辛苦，我們也很榮幸請到侯老師來講座！

　　侯老師可以說是「三個代表」，第一個是代表北方崑曲，侯家是北方崑曲的梨園世家，從侯老師的祖父、父親到侯老師的女兒，幾乎就是大半部北方崑曲、北京的崑曲的歷史；第二個是崑曲武戲的代表，大家一談起崑曲就是文戲，就是男歡女愛，但是歷史上，崑曲的武戲也很多，但是後來漸漸流失，南方崑曲的武戲大多是從京劇裡找回來的。但是北方崑曲裡的武戲，卻是本來就有傳承的。侯老師，以及侯老師的父親侯永奎先生，侯派武生藝術，也就是這個脈絡的代表。第三個代表是「大熊貓」的代表，

四月二十五日（週五）晴

晨八時許起，讀張衛東先生吟誦講解，錄昨晚信：

張先生云：還準備做宋詞，也是傳統的調子，與傅雪漪老師的不一樣，多半是樊伯炎、周瑞深等老師的調子……

我回：仔細讀了幾首詩吟誦的講解，很細緻。您是把崑曲的唱念應用到了吟誦上。以後有空，歸納一下幾種調子的類型、特點，就更有啟發了。

張先生回：崑曲對吟誦的影響主要是明代音樂，朱家溍先生的嘴裡吐字更有功夫，我是力度不足便用巧勁兒。當年陸宗達先生吟誦的最有味兒，好似正淨一般。

不知吟誦資料有多少。但從見到的一些來看，似無崑曲在咬字歸韻上的講究。

昨晚侯少奎課，徐師傅接侯爺至，我在北二街頭搭車，至素虎。點菜後，方見侯氏二女亦在隔壁。與侯爺商量，六月後將以前訪問的八出戲繼續做下去。素虎之餐不佳，混沌亦不是熱的。遂離開，因時間早，至燕南園五十一號小坐。此次課主要講《單刀會》，與以前比，確實簡潔一些，引起注意的，是侯多處引用其父親之語。晚九時間許歸，至中關新園接羊羊、寶寶，則又是另一故事了。

四月二十六日 （週六） 晴

昨日下雨，今天卻是難得的清新之好天氣。

上午寫詩。下午小睡。晚去聽李天桓講座，李唐山人，有口音，為九嶷派。雖七旬，但仍顯精神，人似樸素。講約五十分，後奏《良宵引》、《高山》、《流水》諸曲。所講故事裡，有趣的有：清代沒有好琴，所以民國時多用明琴；民國時修琴只是修外觀，楊時百修琴還做琴；楊時百看到好琴不放過，一定要修好；查阜西也受九嶷派影響，因他受張子謙影響，張是楊時百的學生；對彈，管平湖向楊時百學了兩年半，後來管自己教學生亦如此；管平湖

是不是九嶷派？中央電臺介紹古琴流派，稿子為管平湖學生王迪所寫，介紹川派放管之《流水》，介紹九嶷派放管平湖之某某（沒聽清）。

整體印象是李之文化水準不算高，但素養還好。琴亦彈得乾淨。

回來在萬聖書店看了一遭。在中關村三橋路口接羊羊、寶寶，歸。

四月二十八日（週一）晴

周日購書得數本，讀《壇經解讀》，為一美國人所寫，即寫《空谷幽蘭》者，解讀形式尚可，但理解卻是有些問題。總而言之，感覺對禪理還是理解，但推演、淵源不甚了了。讀此如讀一些彙編資料。但有一句，是作者因是法國作家，云語言，或寫作即是編制自己的形象，也即個體想留給世界的形象。此語有理。

今日晨七時起，依舊先送寶寶去世紀金源，再去太平洋，見此樓正在改名。與碧海談清唱會、張火丁事。中午回中關村。下午又至校報銷及還書。晚接寶寶，恰好讀完《聽水文鈔》，為陸之九十九篇千字文，皆是讀書筆記，讀時忽忽想，我不寫書曲記，寫此類讀書筆記，亦容易也。此書中有一文中的段

子有趣，即某某云，張愛玲對他說過一句上海話。眾問何語，某云解放前他在馬路上見一奇裝打扮之女子，捧著生煎饅頭，遂去搶，一半掉到地上，一半沒搶到，女子呼「小癟三」。後他在胡蘭成《今生今世》中見此描寫，方知此女子即張愛玲。故云張愛玲對他說過一句上海話也。此或是酒桌段子也。

九時打車，十時許至家。

四月三十日（週三）晴

昨日一天在通州，拔草，覺得真安靜，中關村之喧囂真不可比也。但是上午被某公司毀了。打了幾個電話，因張火丁座談會，據說公司是張火丁的哥哥開的，方知為何如此。晚八時許打車，又至中關村。

今日八時起，十時在學院見林一，碧海，林老師云戲曲學院一向如此，遂「一語點破真相」。中午與文產院聚餐，感謝她們的幫助。下午回中關村小睡。讀《尋不到的尋找》，難道這篇文章不想動筆了麼？

五月四日（週日）大風

一過又是數日未記了。五一至五三是假日，五一去廂紅旗禮堂，寶寶學芭蕾班的彩排，附近都是穆儒丏筆下熟悉的名字。下午至燕北園，打掃清潔，又開始建設一個家。五二在家，寫明迪所需五百字短文，另張弘文章寫了一段，不知為何在家就是無法下筆。五三下午去宜家，購床二櫃二等，費萬餘元，語羊羊，因現在買什麼都是雙份了啊。見陳潤華短信，言張文江老師之美院講座事，遂約到北大講一次。

今日中午接張老師電話，講題為莊子之《達生》。下午去圖書館看大倉藏書，介紹中有蘇軾信、傳奇彙錄等可羨。讀二文，一文為證魯迅確實抄襲鹽谷溫，但並非整體，是部分，尤其是某紅樓圖表，只因鹽谷溫需魯迅之引用為自身之證明，故仍以為自豪。二文為公書儀寫吳曉鈴，么文仍是如其人，直接無飾語，但讀之有味，因如其人，且有觀點與看法也。傍晚與么老師通話時，也說此文寫得清楚，對吳的精神與治學方法都寫了。

在康博斯晚飯時，杜雪過來說話，順便問了是否可以在二十三號我的課時

展示。

這幾日本有多會，後如此處理了。劉濤所約懷柔會，推辭了，因錯算了七號是週四，後發現八號蔡是週四，但因已說，且七號仍是有會，故不再解釋了。五號晚看張火丁，六日回通州，七日上午音樂學院會，下午回博雅觀王瑤紀念會。八日晚崑曲課程。

近日需做的有：

1　二十三日課的準備

2　張弘書評

3　藝術教育文及聯繫（代叢先生）

4　六月三日清唱會串詞及準備

還有什麼？如口述史之序言等，還來不及排上，但仍需寫。

還有朱英誕集的散文的編排。

五月七日（週三）晴

五日晚觀張火丁，真真奇怪也。整出戲僅一二段唱可聽，其他少身段，情

節差，然觀眾極熱情。回通州。六日，處理太極獎書稿，《大事記》又補充二

○一三年。晚雷陣雨，九時許住，遂打車回中關村。

今晨八時間起來，八時半出發，九時至京民大廈，太極獎書稿事。十時半

結束，又至博雅，觀王瑤先生紀念會。發言者多具代表性，然也可見數十年後

之差異。好者能講好故事，不算好者講不出好之故事。接短信，下週一有博士

開題，下週四有人大碩士答辯。

……

五月八日（週四）晴

晨七時起，見天光晴朗，樓下挖土機仍轟鳴。昨夜背顧隨第一首詞，又暗

誦一過。

擬江巨榮老師晚上課程介紹詞：

江老師是著名的戲曲學者，寫過很多關於戲曲史的考論文章。而且江巨

榮老師在二○○一年年發起復旦大學崑曲社，任社長。江老師點校過

很多古典名著。當然，對我來說，最特別的就是這一本奇書《才子牡丹亭》。這本書是一對夫婦所寫，以色情來解釋《牡丹亭》，因《牡丹亭》亦是「色情難壞」為主題。但是又不僅僅是以色情來解，實則是一部文史雜著，也就是，大部分篇幅，其實是借湯顯祖《牡丹亭》來談自己對於古今史事的看法。是一本很豐富的書。所以，每當我讀這本書，就回想起這本書的點校者之一，江巨榮老師。

中午小憩。下午寶寶纏著要玩。四時四十分出門，五時至中關新園，五時十五分與江老師去禾園，席間問趙景深事，他云復旦正整理趙之文集，再問，卻只是選集。如趙，其實可出全集，惜無人做也。又請江代為聯繫趙之子，為《民國崑曲隨筆集》趙之文授權。

晚課無多可說，可能是二百餘人。江之課件上引黃宗羲詩可再讀。

課後送江老師回中關新園，再去咖啡館，見寶寶獨自畫畫，自得其樂。又帶他去健身器材處玩。羊羊後至，偕歸。

看寶寶遊戲時有短語：坐長椅看小孩子遊戲，念念卻是苦水詞「醉裡高歌，醒後心無主，客舍怕聽閒笑語，開窗又見簾纖雨」。此語又如「離魂」之

雨，揣摩低徊古今心境，亦是一樂事。

五月九日（週五）陰

在宜家吃飯時看人大碩士論文，談戲曲改良中的「廢唱用白」。擬意見如下：

優點：1 注意到這種新舊混雜的狀況，而提煉出「廢唱用白」，「新劇加唱」這種直至今日依然存在著，有著現實相關性之問題，國光之《百年戲樓》亦被評此。2 注意到「過渡戲」之不同闡釋，而分析此詞之政治性，即不同闡釋所表達的含義之不同，甚至相對。

缺點：1 論斷相對簡單，此次爭論其實是觀念之爭的一個側面，而非分界點（論題之「戲曲與話劇的歷史分立點」）。2 幾部分內容未能整合成一個整體。3 自己對於胡適觀點的批駁，並無必要，且是大忌。4 關於此一階段的戲曲話劇狀況，僅引用我的論文，且是關於李濤痕的介紹。這一階段的文章看過哪些？

因下周要參加答辯，故記於此。還有一篇蔣士銓，抽空再看。曉東師兄亦

發來一篇沈從文。

五月十日（週六）晴

深夜失眠，一時睡，三四時便醒來，索性起來。

臨睡前看了人大另一篇論文，寫蔣士銓的嬰妃劇創作，但副題卻是「蔣士銓與嬰妃劇的創作」，此題即不準確，因其意含糊，讓人以為嬰妃劇有一傳統，而論蔣與此傳統之關係，其實卻只是論蔣之某一題材寫作。

優點：探討蔣的劇作的這一側面，較為完整。

缺點：較淺，似回答論述題。僅敘述、歸納蔣的此類題材的幾個方面，但沒有有意思、較深入的發見。

問題：

1 改副題。（蔣與嬰妃題材劇之關係。是否還有其他嬰妃題材劇？）

2 論蔣劇，用郭沫若歷史研究之語言，不妥。

3 蔣之嬰妃題材劇本與蔣之劇、寫作的關聯。

五月十一日（週日）雨、陰

昨日下午小睡，四時許去燕北園，五時許去廂紅旗禮堂，寶寶參加清影芭蕾的演出，七時開始，寶寶化妝後，甚愛之，回家後亦不願洗去。約近九時結束，上公汽至西苑，在雲海肴是米線與糯米雞蒸飯，略可，意即不算好。雨下，打車回中關村。

讀曉東師兄的兩個學生論文，寫得均較為成熟，也即這一套學術文體掌握較好，但如無寫評閱書之事，想必不會細看。寫《金鴨帝國》一篇，往往斷言其童話，兒童不愛看，大謬也，因我小時即愛看，且那些術語並未成為障礙。

今日晨七時起，冒雨去二教五〇八，九時到，原來是九時半才開始。張先生約近十時到。此次人較少，笛師小田亦未來，唱《賜福》，眾人調門均低，我亦是，乾唱能大聲唱幾句，但一吹笛，就跟不上調了。後又唱《學堂》、《遊園》，散時張先生忽云，你的成了，音準、咬字都可以了，等吊吊嗓子就行。張先生上課多諧語，如課堂上課鈴為喪鐘，如教堂音樂。課後說起薛仁明，他似對胡張事不甚明白，多貶張。而我云：胡張事，張基本不提，多是胡

在說。

下午寫評閱書。晚在福滿居吃烤鴨，費百元。回來繼續寫，又讀書。

五月十三日（週三）晴

前日又是寶寶上貝樂，老一套，晚上舞蹈課後，回通州。讀《想像異域》，其實我想說的是，此書還是太隨筆化，亦即太淺，所涉問題有意思，但是讀起來不過癮，以寫戲曲那文最提不起勁，由此可知其他文章之樣子。

昨日中午去世紀金源，晚上歸。《想像異域》還有少許，不想再看。

五月十七日（週六）晴

前日下午參加人大碩士答辯，原以為二人，去後方知一為本科，一為碩士。本科論文尚可，亦較簡單。碩士論文則混亂。下午二時半開始，麻國鈞、周靖波亦是答辯委員，云每年都請他們。四時四十分，接徐師傅電話，云已接傅謹老師至北大。故先行離開，恰好下樓遇光煒老師。打車至北大西門，去五

卷
一 119

十一號見傅，又去勺園吃麵條，逛靜園草坪。傅如今每兩周去一次南大，又有專案多多。傅之講課較為生動，聽課人數比不上以前，約二百餘人，上次江巨榮老師亦是差不多此數，估計沒有藝術家，來聽課者即是如此。

五月二十六日（週一）晴

數日未記，實是不該。……

周日在家修訂傅謹老師編之青春版書。晚近十時回中關村。

今日晨七時起，送寶寶去世紀金源，下午去燕北園談裝修，晚接寶寶。九時至中關村。讀張先生信，為之不平亦無奈。此世界為何世界？但又是如此。

五月二十九日（週四）晴

天氣預報云氣溫可達四十一度。往歲似無此熱。

昨日讀書，居然翻完了三本，很多書都是不禁翻的。並寫筆記二則。

今日晨八時間起，陽光燦爛。試擬今晚崑曲課之介紹詞：

各位同學，各位朋友，晚上好。

今天晚上將是我們經典崑曲欣賞課程最激動人心的一次，因為岳美緹和華文漪老師將聯手給我們講解和詮釋《牡丹亭》、《玉簪記》裡的片段。兩位老師都是出身於崑大班，現在也是最有名的崑劇表演藝術家，岳美緹老師幾乎每年都來我們的課程，給我們講一次。華文漪老師很少在大陸講座，是白先勇老師力邀，終於選擇了北大來講演。非常感謝兩位老師。

華岳（華文漪老師和岳美緹老師）經常被傳為崑曲界的傳奇，號稱「華岳傳奇」，今天「華岳傳奇」就在我們的課堂上，在我們的面前，就請大家來感受，來見證吧。謝謝！

……

中午去燕北園，談裝修事。再至光華學院咖啡館。近五時去中關新園，五時一刻見岳、華，華係第一次見，以前僅看戲，說話方式與其他人不同，略近北方。至禾園吃麵條，稍息片刻，徐師傅開車來，便至教室。聽課人滿座，比

預料中少，或因期末之緣故，但氣氛頗熱。

華岳先生說《琴挑》，約一時半，再說《驚夢》，約半時。有些較有意思的體會之語。改日再錄。

八時二十五分結束。未有提問環節，因汪卷擔心有不適合問題。下課後諸生環繞約半小時。有某京劇社之人每次抱一堆東西來簽名，汪卷甚擔心其牟利也。

回至中關新園（未和華岳同車，因某粉絲搶先上車了），進一八九八咖啡。約十時歸中關村。

五月三十日（週五）

上午九時去院開會（實際是看會），中午結束。繞藍旗營買麵包雞蛋歸。天甚熱，行動是為移動。

寶寶昨日起感冒甚重。會間打電話邀清唱會嘉賓，要麼有課，要麼答辯……問叢先生，則是感冒。晚上，終於聯繫了么書儀老師、王洪君老師，可見戲迷是可以衝破這一切的。

六月二日（週一）晴

昨日下午羊羊帶寶寶去看兒童劇，我在家寫臺詞，忽然大雨，遂打車接。

接連兩天大雨，天氣涼爽了許多，朦朧睡去。今日端午，上午寫臺詞，下午四時去燕北園，付工頭六千元，加上訂金一千，已有七千了。打車至五道口「醉愛」，已六時。約六時二十分，蔡、華二老師到，同行有林林、羊一梵，林林為頭號華粉，羊在上海電臺工作，為蔡粉，此次特地前來。蔡華席中講笑話，有蔡進廁所，進長髮者，以為女士，退出一看，是男廁所。又有一次在浙江演《琵琶記》，進男廁所，忽有女士入，不以為異。因當地男女同廁。華講在美國演出《小宴》，因忘帶扇子，故兩人水袖舞。貴妃獨舞時，則借蔡之扇子。

演出後，顧鐵華來問，第一句便是問是否改了。

八時許散席。在星巴克坐少許，寶寶一棒棒糖，羊羊一咖啡，回中關村已是十時了。

六月四日（週三）晴

昨日上午仍擬串詞：

清唱會串詞

各位老師，各位朋友，各位來賓，晚上好！

歡迎參加「風華絕代　仁者清音──崑曲大師蔡正仁、華文漪清唱雅聚」！

正是端午時節，兩場大雨之後，北京的天氣也是由酷熱一下子變得稍稍涼爽，希望此次清唱會也能在此時此夜給大家帶來絲絲清涼。

本次清唱會是由白先勇先生力邀蔡正仁、華文漪兩位老師，北京大學崑曲傳承與研究中心主辦，並得到了北京大學藝術學院、文化產業研究院以及在座的許多老師、朋友們的支持和鼎力襄助，方才得以舉辦，在此我先向諸位表示謝意！

霓裳一曲播千載，燕園有情賞佳音。自吳梅先生在一九一七年到北京大學講授詞曲，並在北京大學音樂研究會教授崑曲，北京大學與崑曲的淵源，迄今

已近百年。今天有幸請來兩位國寶級的崑曲藝術家來清唱雅聚，而座中賞音者皆是知音人，樂何如之。

北京大學崑曲傳承與研究中心成立於二○一三年六月，是白先勇先生推動建立並擔任負責人，以努力推動崑曲與中國傳統文化的復興為己任。在此，我要特別介紹四位在北大崑曲傳播和北大崑曲傳承與研究中心的成立過程中起到特別作用的嘉賓：

第一位是北京大學哲學社會科學資深教授　美學家葉朗老師，他在北京大學提倡美學教育，二○○五年，他和白先勇老師一起「美學散步」，就有了「青春版《牡丹亭》進北大」和北大崑曲傳承計畫。感謝葉老師！

第二位是北京大學哲學系教授、國學家樓宇烈老師，樓老師曾擔任北京崑曲研習社主委，常年在北京大學傳承崑曲。感謝樓老師！

第三位是北京可口可樂飲料有限公司總經理莫衛斌先生，二○○九年時，得益於莫總贊助，才有了北大崑曲傳承計畫，我們才可能設立經典崑曲欣賞課程，邀請海內外著名崑曲藝術家和學者授課，如今《經典崑曲欣賞》課程已成為北京乃至中國大陸的崑曲盛事。感謝莫總！

第四位是北京大學文化產業研究院副院長向勇老師，在前五年，北大崑曲

傳承計畫一直由北大文化產業研究院承擔，向老師一方面尊重崑曲的傳統，另一方面又推動崑曲的文化創意，因而開創和形成了具有影響力和新意的的北大崑曲傳承計畫的模式。感謝向老師！

第五位是北京大學藝術學院院長王一川院長。在王院長的直接支持下，北大崑曲傳承與研究中心才得以成立。感謝王老師！

下面我們請北京大學藝術學院院長王一川教授致辭！

（王院長致辭）

近百年的崑曲是一條跌宕起伏的坎坷之旅，幸而至今，還有以崑大班為代表的這一批崑曲藝術家，不僅薪火相傳，傳承著崑曲藝術。而且還在舞臺上展現崑曲藝術的魅力，傳播崑曲藝術。可以說是一個崑曲不老的傳奇。

在本次清唱會上，我們選用了一些以前的視頻片段，一則是今昔對比，二則是因為兩位老師年紀大了，清唱的曲目又很多，希望能多留一點時間讓老師們休息一下，以達到最好的演唱效果。所以也先請大家多多包涵。

下面請看我們用老照片製作的一個短片，感謝照片的提供者：《蔡正仁傳》的作者鈕君怡女士和華文漪老師的頭號粉絲林林。

《牡丹亭·遊園驚夢》是崑曲最著名的一齣，凡有崑曲處，皆知道《牡丹

花開闌珊到汝

126

亭》，知道《遊園驚夢》。凡學崑曲，大多是從學《遊園驚夢》開蒙。《遊園

驚夢》裡的這幾支曲子可以說是名曲中的名曲。

華文漪老師、蔡正仁老師這一班崑大班的藝術家，和《遊園驚夢》的關係

也很大，比如說，在一九五六年十一月十四日，南北崑劇會演，崑大班的學生

就合演了《遊園驚夢》。此後，華文漪老師也一直演出《遊園驚夢》。

我們先看華文漪老師當年的錄影片段，再請華老師和蔡老師演唱。

《牡丹亭·驚夢》曲目

（【萬年歡】）

對兩位老師而言，《雷峰塔·斷橋》也是一齣非常有標誌性的崑曲劇碼。

華文漪老師最早演出的劇碼裡就有《斷橋》，而蔡正仁老師，正是由《斷橋》

蔡正式歸入到小生行當。《蔡正仁傳》裡就寫道：「他似乎冥冥中就與《斷

橋》註定了緣分：第一次在舞臺上啞嗓出醜，第一次在大舞臺上正式演出，赴

香港演出一炮而紅。都是因為《斷橋》。」

蔡老師和華老師學《斷橋》時，還有一些八卦。比如說在兩目對望之際，

許仙和白娘子都很羞澀，不敢對視，又該如何？於是老師們便一人板住一個頭，總算是對了。但眼睛不睜開，不望，於是老師們就又拿火柴棍撐住兩人的眼睛，總算是調教出了這對情侶。

我們先看華文漪老師和蔡正仁老師的錄影，再請華老師和蔡老師演唱。

《雷峰塔‧斷橋》曲目

現在是中場休息，我們播放華老師和蔡老師演出的《販馬記‧寫狀》片段。

播放《販馬記‧寫狀》片段

《長生殿》是崑曲中的名劇，蔡正仁老師所飾演的唐明皇，在當今也是獨一無二的，所以有「活唐明皇」、「蔡明皇」之美稱。華文漪老師飾演的楊貴妃也是最有閨門旦風範的楊貴妃。白先勇老師在一九八七年觀看了蔡老師和華老師主演的《長生殿》，就曾這樣寫到自己的觀感：

團長華文漪飾楊貴妃，華文漪氣度高華，技藝精湛，有「小梅蘭芳」之譽。當家小生蔡正仁飾唐明皇，扮相儒雅俊秀，表演灑脫大方，完全是

「俞派」風範。兩人搭配，絲絲入扣，舉手投足，無一處不是戲，把李三郎與楊玉環那一段天長地久的愛情，演得細膩到了十分……

觀看之後，白先勇老師又想到：

崑曲無他，得一美字：唱腔美、身段美、詞藻美、集音樂、舞蹈及文學之美於一身，經過四百多年，千錘百煉，爐火純青，早已達到化境，成為中國表演藝術中最精緻最完美的一種形式。落幕時，我不禁奮身起立，鼓掌喝彩，我想我不單是為那晚的戲鼓掌，我深為感動，經過「文革」這場文化大浩劫之後，中國最精緻的藝術居然還能倖存！而「上崑」成員的卓越表演又證明崑曲這種精緻文化薪傳的可能。崑曲一直為人批評曲高和寡，我看不是的，我覺得二十世紀中國人的氣質倒是變得實在太粗糙了，須得崑曲這種精緻文化來陶冶教化一番。

觀看蔡老師和華老師的《長生殿》是在一九八七年，白老師寫這篇文章也是在一九八七年，而這些表述，和白老師現在推廣崑曲的努力，可以說有著很

直接的關聯。也可以說是那時種下的種子，現在開出來的年年歲歲的花。

《長生殿‧驚變》曲目

見布衣書局賣《牡丹亭》插圖箋譜，喜訂之，下午三時至講堂多功能廳，蔡華二位老師已至，走台為我所初擬，也即走一遍大體程式。晚在勺園晚餐，北崑樂師、若干戲迷均來，只是該地有聚會，只能提供麵條、涼菜，結帳卻要八百餘元，原來一扎鮮榨橙汁便要二百元。七時演出，在側幕等待，能聽見喊嗓（也許是蔡老師），在播放照片短片時，亦能聽見華老師在清嗓。……整體狀況甚好，惜不能在台下感受。串詞有些變化，因程式亦有變化，如演奏曲牌取消，互動亦無，時間已有二小時。最後準備的數語亦無，只是道謝而已。

散步回中關村，總算過了一劫。

今晨近八時起，購書若干。想起買許多書，還抵不上一頓飯，便可多買書。

六月五日（週四）晴

擬崑曲課詞：

各位朋友、各位同學，晚上好！

今天我們的課是本學期最後一節，也是我們課程的大軸。我們請來了「永遠的唐明皇和楊貴妃」，蔡正仁老師，被稱作「蔡明皇」，華文漪老師，「華貴妃」，是崑曲閨門旦的傳奇。一九八七年，白先勇老師初次看到蔡正仁老師和華文漪老師主演的《長生殿》，驚歎不已，於是種下了一份和崑曲的因緣。前天，蔡老師和華老師的清唱會上，兩位老師清唱了《長生殿》，今天，我們就請他們來講一講。有請，——

六月六日（週五）雨

昨夜課畢，打車歸通州。

讀禪詩，頗有好讀處。讀至「酒仙遇賢」處，好名字，如「揚子江頭浪最深，行人到此盡沉吟」、「門前綠樹無啼鳥，庭下蒼苔有落花。聊與春風論個事，十分春色屬誰家？」「有不有，空不空，笊籬撈取西北風」……皆是好句好解。又讀湯顯祖二詩，雖不見很高明，但仍可去輯之，因可為論文也。

昨夜崑曲課，人亦多，戲迷、演員多。算是盛況了。最後一課。此後除改

通州所居甚幽靜。而中關村之地算是繁華了。

卷、數文外，便要告別此學期了。

六月七日（週六）晴

晨六時起，見天色晴好。誦「客舍青青草色新」。猶記寶寶昨晚說，「這個掃晴娘還是蠻有用的。」「為何？」我把它掛出去，馬上就不下雨了呀。

昨日下午滿城盡在曬拍攝的彩虹橋。我和寶寶去看時，只有西天雲彩了。

今晨讀湯顯祖禪詩數首，似可再看。

六月十日（週二）晴

黃昏時分略有陣雨。下午及晚讀湯顯祖詩。

卷二

中國好聲音
——張繼青先生印象記

念及張繼青先生，提起筆來，千絲萬縷，如今晨細密而下的春雨，卻又不知從何說起。且先記下兩句話吧。

——「與其爭論莫言是否應該得諾貝爾文學獎，不如去聽張繼青。張繼青才是真正的中國好聲音。」

此語出自臺灣作家薛仁明之文。我亦曾多次引述。薛兄寫胡蘭成，並以國學為身體力行，指點「山河歲月」。但在臺北書院見到他時，我卻盛讚他的「戲曲評論」，言差可稱「戲曲研究家」了。他問到哪篇文章，我便道是寫張繼青的。他又說寫過好幾次張繼青。我回曰就是最後寫「張繼青才是中國好聲音」的那篇呀。

此語斷得有力，如撥歷史的弦，可聞錚錚作響。在中關新園，張繼青先生與姚繼焜先生到北大講座之前，甫一見面，我便向他們提此句。張先生忙說：「不敢。不敢。」我則笑謂：「因為文學也是聲音，所以還是可以比較的。」

前幾月莫言獲諾貝爾文學獎，媒體一片熱潮，如今似是退卻了。但去觀某崑曲電影首發式時，主持人剛念莫言之名，台下學生便是驚呼，孰料卻是賀電，又是哄笑。由此可知爭議已漸被忘卻，或將成為「經典」了。

然而，「張繼青才是真正的中國好聲音」。薛仁明此語破了二妄：一妄是國人迷信諾貝爾獎之妄，另一妄則是電視綜藝《中國好聲音》之妄。而別開蹊徑，回到了何為「中國」之「好聲音」的問題上。

一位老師曾在課堂上講八十年代初看張繼青《牡丹亭》，說傳言不讓再演《牡丹亭》。人民劇場外面都是黃牛，一票難求。進得劇場，臺階上都坐滿了人，一抬腿碰到一個人，原來卻是一位相識。還有兩個人只有一張票，於是約定一人看上半場，一人看下半場，云云。

講古的人自是身猶在往昔，但聆聽者卻能想像彼時崑曲之象。

三十年後，我向張繼青先生問起這次演出，她便原原本本道來。譬如《牡丹亭》的幻燈片字幕改詞，但是她唱時卻未改，依舊照原詞來唱。

「但是，有些詞確實改過，和原本本不一樣。」我見過那一版《牡丹亭》錄影，便如此追問。

「可能柳夢梅和春香的詞有些改了。但是我的沒有改。」張先生回答。

一九八三年的晉京演出是為張繼青的演藝生涯的關節點。此次演出後，她成為首位中國戲劇梅花獎獲得者。而且，張先生言，梅花獎亦是因她而設。

初聽此語或以為怪，但張先生一一講來，卻是真實，因彼時張先生攜《牡丹亭》、《朱買臣休妻》進京，為《戲劇報》、《戲劇論叢》所邀「推薦戲劇演出」。演出之後，《戲劇報》、《戲劇論叢》即設梅花獎，首次獲獎者即是張繼青、葉少蘭等。也即，撥開歷史的層累灰燼，仍有蛛絲馬跡可尋。

翻讀《青出於蘭——張繼青崑曲五十五年》這本傳記，有「諸家評說『張三夢』」，所列王朝聞、阿甲、張庚、馮牧諸人之評說，多是彼時所述，幾位先生皆是彼時美學、戲曲界資深人物，文章亦登載於《人民日報》。如以舊時紅伶之狀比擬之，張繼青亦是不遑多讓也。昔讀張庚《從張繼青的表演看戲曲表演藝術的基本原理》一文，因張庚為彼時中國戲曲界之領導人，我本以此文為張庚破國中斯坦尼之迷思，而舉張繼青之藝術為中國戲曲表演體系之例證，其意並不在張繼青。如今看來，張繼青的表演卻是給張庚以批評之資源與契機，正所謂「張看、看張」。三十年前張庚看張繼青，看到的正是「中國好聲音」。

——「張繼青先生的特點是純。正因為純，所以能成功。」

此語出自一次與蕭懷德博士的私下閒聊。蕭博士原為北大崑曲傳承計畫的執行者，所學為電影，卻隨白先勇先生推廣崑曲六年，今已赴西域入仕。蕭博士曾見諸崑曲名家，偶有評點，真能契中人物之性格。

我見張繼青先生亦是如此。初見似需尋個話頭，但談下去卻是無礙。譬如我問起她八十年代所演《說親回話》中《回話》時楚王孫所歌【南小梁州】曲，與《綴白裘》所載不同，張先生便回憶，並輕聲唱了出來。惜斯時不及取錄音機也。

張先生出身於蘇灘藝人之家，在烏鎮出生，烏鎮彼時名為烏青鎮，故名「張憶青」（因總不能叫「憶烏」吧）。因生活困窘，曾作童養媳。去年見張繼青先生時，我即言傳記中有一事記憶猶新。哪一事呢？即是一人在家中，揭開米缸，卻是一粒米也沒有，哭了一天。張先生聽到此處，便說「不好意思。」

我相信童年之原型影響人之一生。如張宗子於暮年「饑餓之餘，好弄筆墨」，所見卻仍是繁華舊夢、依舊歷歷在目。梁谷音先生曾作「小尼姑」，而後以《思凡》名。張繼青先生無米，於是有《朱買臣休妻》之「崔氏」。然而卻又不僅僅如此。

張先生先習蘇灘，後習崑劇，名字亦由「憶青」變為「繼青」。「繼」字之一代，正是崑曲「傳字輩」之下一代。近百年之崑曲，數衰而不絕，幸賴南方之「傳字輩」與北方之崑弋藝人維繫。共和國之後，「傳字輩」所傳較多，於上海有崑大班、於浙江有「世字輩」、於江蘇有「繼字輩」，因而使得崑曲如今仍有數十位「大熊貓」（戲迷稱崑曲老藝術家為「大熊貓」）存焉。

由藝人家庭入戲班，從蘇班入崑班，或是文革中唱樣板戲，張繼青一生均寄身於戲班。或可說，是中國傳統式的戲班（儘管新時代亦有新特點）造就了張繼青，與京滬二地之崑曲藝人不同，京滬為大城市，見聞廣，好演員風格亦大氣，但失在駁而不純。而張繼青則勝在「純」之一字，雖常有人評其帶蘇音，但其風格純而為一，杜麗娘之為杜麗娘、崔氏之為崔氏，心無旁騖，皆能躍而獨立。

觀張繼青傳記，見傳記作者（張先生之夫君姚繼焜先生為作者之一）言張先生的一大「怪癖」，即演出前不會客，晉京演出亦是提出此要求。張先生還曾言：未退休之前，仍上舞臺，便依舊每天練唱一個半小時，一般是三個戲，每天都唱《尋夢》。可見其認真之狀。

張繼青又被稱作「張三夢」，以「三夢」著稱，即《牡丹亭》之《驚夢》、《尋夢》，《爛柯山》之《癡夢》。《驚夢》為尤彩雲所授，《尋夢》為姚傳薌所授，《癡夢》為沈傳芷所授，皆是南崑之嫡傳。《牡丹亭》、《朱買臣休妻》（此戲由《爛柯山》改編）為張繼青成名之二齣，此為張繼青之代表作，亦是其功業。

《牡丹亭·驚夢、尋夢》之杜麗娘為閨門旦，《爛柯山·癡夢》之崔氏為正旦，二者角色不同，表演亦是各臻於其行當之致。杜麗娘之「好」、崔氏之「癡」，又各臻其人生之致。張繼青卻兼擅此二角色，論者常以此說明張繼青的戲路廣。但又不僅僅如此。因毋論杜麗娘或是崔氏，皆是世間風景，皆是融人生於藝術之中。

《牡丹亭》之杜麗娘，為每一個「閨門旦」共同的夢想。與張繼青先生同時代（或稍早、稍晚）的崑曲演員，多有演杜麗娘之名，如李淑君、洪雪飛、華文漪、張洵澎、蔡瑤銑等。我曾觀一九八六年中國崑劇研究會成立之大會串《牡丹亭》演出錄影，洪雪飛之《遊園》、岳美緹華文漪之《驚夢》、張繼青之《尋夢》、蔡瑤銑之《問花》，極一時之勝。諸杜麗娘，各擅一妙。張繼青所飾杜麗娘之「純」，卻是因時勢而起，故而最為著名。又出版數種音像製品

（如《牡丹亭》、《朱買臣休妻》），名聲流播國中及海外，亦被稱作「崑曲皇后」或「崑劇祭酒」。

昔年曾訪一位百歲曲家，談其曾習《尋夢》並演出，且常有人來學。問及師承，他坦言是據張繼青《尋夢》錄影所學。聽聞後，其一是感佩此曲家心胸之渾然（如《道德經》所言如嬰兒之未孩），故多壽。另一便是知曉張繼青《尋夢》彼時之傳播。

《癡夢》之崔氏，又稱「雌大花面」，即是如大花臉一般，音色激越高六。（查日記，記有張繼青此語，並云杜麗娘不可如此）。同時代演員裡，有梁谷音、秦肖玉亦擅演，但梁谷音所擅為《爛柯山》之《潑水》，秦肖玉所擅為韓世昌所傳北派《癡夢》，亦是各不相同。然兼擅《牡丹亭》、《癡夢》之美的崑曲藝人，確乎只是張繼青一身。

民國時，崑曲大王韓世昌以《遊園驚夢》與《癡夢》聞名，時人摘二劇之戲詞，集成一聯贈之，曰「良辰美景奈何天，破壁殘燈零碎月。」如今張繼青先生亦擅此二戲，也許是一個巧合，也許亦是一種輪迴（崑曲命運的輪迴）。

「青出於蘭」為張繼青先生傳記之名，蘭為崑曲之象徵，張繼青先生全然沉浸

於崑曲，因而得崑曲之純，因而得其藝術之大。我也借此來描繪「真正的中國好聲音」。

載《人民政協報》二〇一三年四月十五日

崑曲之儒

——洪惟助先生印象記

一日，閒來翻讀《曲人鴻爪》，此書為孫康宜教授給張充和先生珍藏多年的書畫冊所做的「口述歷史」，所載皆是「曲人曲事」。至「四一」則時，見有洪惟助先生的題字，云「時有淒風兼冷雨，／偶然明月照疏窗，／書聲伴我意芬芳。」此詞雖僅半闋，雖是臨時憶舊作所寫，讀來卻頗有興味，亦引起我的矚目，因它恰到好處的展示了一位讀書人的世界，也可視作是讀書人之「象徵」。

譬如，「淒風」「冷雨」之語可讓人想起《詩經》中著名的一句「風雨如晦，／雞鳴不已。／既見君子，／云胡不喜」，明末東林黨人「風聲雨聲讀書聲聲聲入耳，家事國事天下事事事關心」之聯亦為國人熟知。在文人的世界裡，「風聲雨聲」多作外部世界的隱喻，「淒風冷雨」亦是「風雨如晦」式的煩擾（有國事家事，亦有個人身世之感懷，如杜麗娘、林黛玉之傷春悲秋）。然又有「偶然」間的「明月照疏窗」可使心胸開闊（卞之琳致張充和詩云「明月裝飾了你的窗子」），亦可使人從塵世間暫時脫身，而身入「書聲」之「小

世界」，因而便有了「意芬芳」的自得、自在之感了。

初次見洪惟助先生是在二〇〇六年的蘇州，正是第三屆崑劇節。那時節內子攜我，既不耐煩聽崑曲研討會的瑣碎言談，也懶於觀看各崑劇院團的新製大戲，彼時印象最深的便是紀念沈傳芷先生的兩場折子戲專場和臺灣崑劇團的《獅吼記》。記得觀看臺灣崑劇團的戲時，我們在台下中間位置坐定，一位老者上臺講話，即是團長洪惟助先生。遠觀似肯德基先生之笑容，然其談吐、語氣、神情，卻又讓我想起另一位我尊敬的北京大學的洪先生，風格何其相似，但一在臺北，一在北京，也許從來沒有見過，從來不知道彼此，領域也各不相同，一為崑曲音樂，一為當代文學，——這恰恰又似一個基耶斯洛夫斯基的「雙生花」故事了。

今之談及洪惟助先生，多言他於臺灣崑曲上之功，有文題曰「洪惟助教授二十年戲曲之路及其親踐之『臺灣崑曲模式』」，更有坊間趣談，謂其為「臺灣崑曲之母」，因曾永義先生與他於臺灣崑曲發展最力，故戲謔一為「父」，一為「母」。但我之所感，卻是洪先生的文人修養、文人趣味及文人氣息（即傳統之書生），也更可「圍爐」或「捫蝨」而談，因皆是韻事韻談。

洪先生為中國文化學院（後易名為中國文化大學）的首屆本科生，當日

報考時，見報端有中國文化學院的招生廣告，位於陽明山上，且有宮殿式的建築，環境似極幽極美，遂報名入讀。去後方見，宮殿式建築僅一幢，為教學樓，學生數百，設施均不如人意。但環境仍是極幽極美。早晨上課，云從山谷中升起，漸漸飄入教室，對面人影皆不見，等到雲消霧散，發現學生皆不見了。「學生不見」這一句卻是國學家辛意雲先生所憶，辛先生彼時也在中國文化學院就讀，每每談及，便有此語。

中國文化學院時期可說是洪先生成長的中間時期，亦是關鍵時期。因入學前，於人生道路、於個人志向或許還只是茫然無定，只是積蓄了一點點因數，如孩提時便聆聽父親與朋友「玩」各種樂器，如對文史的喜好、書法之摹習，其中可作為典範的即是「太老師」。「太老師」為母親的老師，為彼時臺灣有名的詩人，亦是名流。母親曾攜他去求教，請「太老師」教書法與《論語》，「太老師」則給予指點，並讓其外甥教他吟誦《論語》，雖則僅一年有餘，但於少年世界而言，無疑是一道啟蒙之光亮。至今，洪先生仍津津樂道「太老師」的「七絕」，有詩書畫琴插花……又可作為一證的是，洪先生常談起「太老師」的花園，有亭臺樓閣，有池塘、自己做的花與樹……但是，「太老師」花園的面積僅比他在臺北的「有四時之花」的小樓大幾倍，也不見得很大，為

什麼在記憶中卻是非常之大呢？——大約，並非是花園之大、之美，而是在少

年之眼中，「太老師」這般非同常人的生活之藝術，顯得如此之大、之美，因

而打開了少年世界。

及至中國文化學院，便是「友朋之樂」的求學生涯，諸友皆愛好且擅長

文史，而中國文化學院初創之時，雄心頗大，所聘請皆是良師，圖書館可隨意

尋書，更有山間小徑可供徹夜傾談。在此期間，洪先生的書法嶄露頭角，據回

憶，入學不久便有一次書法比賽，他以魏碑書寫，得藝術研究所評委激賞，卻

因評委中的外行不懂魏碑而僅獲第四名。次年又有比賽，他書以王體，雅俗共

賞，便獲首獎。此時洪先生的書法便已超出同輩，並因其影響，班中同學也喜

習書法。而且，因高明、汪經昌等人在中國文化學院兼課，亦奠定洪先生在詞

曲方面的興趣及基礎。二師皆為詞曲大家吳梅之弟子，故洪先生亦可算作吳梅

之再傳弟子。洪先生彼時便聽高明講往事，如盧前為「陪讀生」，因其在中央

大學僅是旁聽，後各門課程合格，居然亦授以正式學位。此種作風似僅聽聞於

此。後日洪先生撰《詞曲四論》，其序便道：「余在少年，而喜讀詩。泊入上

癢，乃習詞曲，暇日吟詠，亦頗自得。當時喜獨自登山，偶或涉水；每出遊，

輒一卷相隨；滿眼青山，林風吹拂，低吟漫唱，不覺日之移晷。」由此便可知

其在中國文化學院遊學之樂了。

自臺灣政治大學讀研究所畢業後，因高明之薦，獲中央大學教職，又因他為中文系最年輕之教師，而彼時尚無人教「曲學」，故被派去教「曲學」。此後又因「戲劇選」成為臺灣各大學兩門必修課之一，且臺灣「文建會」成立後，洪先生便申請並合作主持其崑曲計畫，遂由詞之領域轉為曲學，其後在崑曲領域開花結果，而成就其功業。洪先生自言其「背負兩座十字架」：一為「中央大學戲曲研究室」，一為「臺灣崑劇團」，這兩個機構皆是洪先生創辦並勉力維持運行。

中央大學戲曲研究室源於其《崑曲辭典》編撰計畫，洪先生思崑曲為中國文學史之瑰寶，卻尚無辭典，遂有此設想。一九九一年春，因休假，洪先生至南京小住數月，日日與吳新雷、胡忌、劉致中等大陸崑曲研究者交遊往還，亦談及此計畫，或因此催生出吳新雷教授主編《崑劇大辭典》之構想，故於二〇〇二年，臺灣與大陸各出版崑曲之辭典，可謂盛事。《崑曲辭典》開始編撰後，洪先生便在中央大學成立戲曲研究室，並收集戲曲文物。幾年之後，其收藏便為蔚為大觀，不僅為臺灣戲曲研究者提供了便利，而且即使是大陸來客，亦是稱羨不已。

臺灣崑劇團之前身則為臺灣崑曲傳習計畫，自一九九一年至二〇〇〇年，臺灣崑曲傳習計畫，邀請大陸崑劇名家，教授臺灣的崑曲愛好者，一共舉辦了六屆。臺灣崑曲傳習計畫對臺灣崑曲之影響自不待言，譬如臺灣之前崑曲之傳播多依賴於徐炎之等曲家，其範圍與影響多拘於一時一地、時斷時續。而崑曲傳習計畫之十年，既有大陸崑劇名家之傳授，又有媒體之推波助瀾，故培養了大批崑曲愛好者，時有「最好的演員在大陸，最好的觀眾在臺灣」之稱。更因臺灣培養了一批穩定的崑曲愛好者，故而營造出臺灣崑曲之生態。崑曲傳習計畫結束後，仍能良性運轉。而且，在傳習計畫期間，便開始招收「藝生」，即鼓勵有基礎之京劇演員和愛好者來專門學習崑曲，掌握一定的崑曲折子戲。在傳習計畫結束後，洪先生便組織「藝生」成立臺灣崑劇團，是為臺灣第一個職業崑劇團。

洪先生與曾永義先生共同主持、執行臺灣崑曲傳習計畫，

所謂「立德、立功、立言」，諸多崑曲之計畫為洪先生之「立功」，可謂公論。雖云「十字架」，然亦是讀書人（儒者）於社會與人生之擔當。而且，其所為雖多是臺灣之事（亦有為大陸崑團拍攝錄影，製作《崑劇選輯》之勞），但其功卻不僅僅在於臺灣，更是延及大陸。譬如此十年間，正是大陸崑曲之低谷，諸多崑曲藝人或改行、或涉足影視，堅持者亦是辛苦。而臺灣聘大

陸崑劇名家去教戲及邀請崑劇團去演出，可慰崑曲藝人之心意。而且，二〇〇四年之後，青春版《牡丹亭》的製作與巡演成為大陸影響極大之文化現象，然追溯其成功，則其來自港臺的製作團隊至關重要。且其概念，如「崑曲之美」、「原汁原味」等，……且慢，當我立於中央大學戲曲研究室翻閱其收集的二十餘年各臺灣報刊之戲曲剪報時，這些語彙常常閃現於眼前，彼時白先勇先生常從美國回到臺灣，亦說「崑曲之美」，……因此，大陸近年來的「崑曲熱」，我以為其部分原因在於臺灣崑曲之氛圍借青春版《牡丹亭》於大陸的某種釋放。而在此過程中，洪先生所主持的崑曲傳習計畫與之有著雖隱性卻很深的關係。

二〇一二年歲末之一日，我攜內子並小女步至洪先生於臺北的小樓，果如眾人所言，室內陳設雅致，友朋來訪，可潑墨、可飲茶、可清談。室外花園雖狹，然亦是花草琳琅、魚蟲遊戲，可知是一位熟諳「生活之藝術」的主人。瞬間我想起了「明月照疏窗」，想起了女詩人（洪之「太老師」）的花園，想起了那位攜詩卷登山涉水而忘返之少年，如持時間的望遠鏡。

聽張充和的故事

充和女史已是我們這個時代的「民國傳奇」之一種了。

前些時候，在「豆瓣」網站上看到名為「聽張充和講故事」的同城活動，剎那間有些激動，還以為張充和到北京來了呢！儘管知道不太可能，因為畢竟是百歲老人呵。再看活動內容，原來是聽耶魯大學的蘇煒教授講張充和的故事，還奉送欣賞大提琴演奏的節目。

其實，我覺得，不如請北京的曲家曲友去唱上兩曲呢！笛聲響起，方能與「天涯晚笛」的氣場相應和吧。

蘇煒教授在耶魯有地利人和之便，常常「聽張充和講故事」，也一篇一篇寫張充和講的故事，於是便有了一本叫做《天涯晚笛——聽張充和講故事》的書。

我很快得到了這本書。書架上除了《曲人鴻爪》、《古色今香》、《張充和詩書畫選》、《名作欣賞》的「張充和」別冊之外，又添了一件張充和的「寶貝」。當然，市面上還有《張充和手鈔崑曲譜》，惜價昂。

這些書形成了一股不大不小的「張充和熱」，彙集到方興未艾的「民國熱」中。而在地球那一端的張充和呢，有一次聽朋友講起，說她年紀大了，誰誰都不太認識了。而另一次，另一位前輩則反駁說，她不是不認識了，而是裝作不認識，因為想清靜……

但是張充和的故事仍然流傳出來，大概有兩個主要渠道，一個是崑曲圈，一個是漢學圈。先說崑曲圈，張家兄弟姐妹大都喜好崑曲，早一輩的「曲人」（愛好崑曲、研究戲曲等）常相往來，《曲人鴻爪》裡的曲人曲事可見一斑。而且她在美國教了很多年的崑曲，在網上視頻裡可以看到，美國的海外崑曲社給她慶壽，她還唱了崑曲。有位香港曲友質疑她「跑調」，立即被群起而攻之，以為「不恭」。

再說漢學圈，且不說她的夫君傅漢思教授是著名漢學家，就拿這幾本書的作者和編者來看，孫康宜、白謙慎、蘇煒，均是美國漢學界的有名人物，與之緣分非淺，……寫至此，忽然想起有些趣事確乎出自他們之手，譬如我寫過這樣一則札記：

昨晚收到楊早兄參編的《中堂閒話》，今晨方展卷，便見有「訪」與

「道」張充和與女史之二文，錄充和女史雋語聞聞甚多。略舉三事：其一，蘇煒訪張充和時，見其談郭德綱、潛規則、男色消費云云，驚歎「update」，其實是因張氏讀《話題二〇〇六》所得，而《話題》為楊早兄所編，後曾請張氏為《話題》題籤。其二為懷抱一部《四部叢刊》為於兵荒馬亂中去國赴美，此事亦可牽出彼時文化古城之可愛處（如「一種風流吾吾最愛，六朝人物晚唐詩」），細節暫略，有意者可尋是文。其三為張充和言唱崑曲勿要嘴張得太大，其友善唱但有此病，張氏笑言：給你扔一塊狗屎進去。僅此一語，便可夢見百歲老人張充和之今昔風影也。

在《中堂閒話》裡讀到的這篇文章便是蘇煒所講的「聽張充和講故事」。

如今亦見於《天涯晚笛》。除此之外，像張充和談與沈尹默的因緣、談胡適所題那首詩為人誤傳替情人送信之事、談與卞之琳的關係，陸續在國內刊物上讀到時，均是抱有很大的興趣，而且很快就更新到頭腦裡的「民國人物八卦野史庫」裡了。

讀上述諸書，豔羨諸作者之餘，也曾想及，如《曲人鴻爪》、《天涯晚笛》，似乎是一種別出心裁的口述史方式，前書以詩書畫證史，揭櫫了一段波

瀾起伏、驚奇曲折的崑曲的藝術史和社會史；後書則是娓娓道來，圍繞著張充和的民國文化圈得以呈現，這亦是民國氣質及神話之一種。

但與平常以訪談自述為主的口述史相比，這種方式雖然於聽者、讀者都有興味在焉，但最大的問題在於，這一方式往往受制於撰寫者的程度。譬如張充和之素養在於詩曲書畫的中國傳統文化，而聽故事、寫故事的人，如果沒有相應的程度，或許會「聽不懂」，或許會無意識的漏掉更有價值的東西，或許會誤解和「低解」。

在《曲人鴻爪》裡，作者通過張充和的講述，以及搜集資料，來撰寫「本事」，但也會因對崑曲的「人和事」缺少瞭解，偶爾出錯。再如《天涯晚笛》，作者亦見識了張充和生活的諸多方面，書、畫、墨、曲、古琴、民國人物……但每每涉及至此，便多只是驚訝感歎了。

在諸多名人逸事中，我最感興趣的是卞之琳與張充和之事。卞之琳追求張充和而不得，可謂舉世皆知。聞一多曾稱讚卞之琳不寫情詩，然而卞之琳寫的詩很多其實是情詩，而且是寫給張充和，只不過「隱藏得很深」。當張充和講給蘇煒聽時，「朗聲」笑說從來沒和卞之琳單獨出去過，「連看戲都沒有一起看過」。

我相信卞之琳與張充和之間氣質的「不搭」，一個是愛玩會樂的富家小姐，估計是談不來的。但是（sentiment）的新詩人，一個是敏感「酸的饅頭」，一個是愛玩會樂的富家小姐，估計是談不來的。但是卞之琳曾在一篇文章中回憶，曾和張充和一起坐馬車去看北京的崑弋班的戲。

難道這真的只是詩人的幻想麼？

我倒是有幾個證據證明卞之琳不全是幻想或亂想。其一便是卞之琳寫到當年崑弋社的戲臺旁掛著一幅對聯「不惜歌者苦，但傷知音稀」，這幅對聯已見於當時的報刊及今人的回憶了。其二便是卞之琳在小說《雁字·人》裡寫到男主角與女主角（其實是他和張充和）討論「藝術的精神」，除詩書畫外，還大談崑曲，即女主角邊表演《出塞》，邊和男主角談論這齣戲。而他們談論的細節，如唱詞、角色、身段，和民國時崑弋班所演《出塞》一摸一樣。非身臨其境，及多次觀看，不能道也。

還記得王世襄夫人講的一個「笑話」，大約是說王世襄年輕時吃喝玩樂，而她哥哥用功讀書，結果吃喝玩樂的成了「國寶」，用功讀書的則沒什麼成就。在中國文化裡，「吃喝玩樂」皆是文化，王世襄並非「玩物喪志」，而是「玩物成家」。張充和亦是中國的閨閣傳統的現代之「形」，她所散發的其實亦是中國傳統文化的絕大能量，蘇煒教授撰寫的這些故事，雖然多少打了些折

扣，但我們依然能感受到這種力量和氣息。書的附錄圖片裡，蘇煒將自己在大陸偶然獲得的某琴與張充和藏的查阜西所贈「寒泉」琴並而列之，讀罷真是令人有不勝欷歔之感了。

載《人民政協報》二〇一三年十一月十八日

題記四則

《京都崑曲往事》

丙戌年春，吾於東郊定福莊傳媒大學任教，偶設崑曲課，遂每週請一崑伶或曲家講座，亦常手持小廣告逡巡於報欄廊壁（而非亭廂殿扇），幸彼時崑曲雖時勢未起，然觀者、聽者尚多。張先生來時，謔稱傳媒大學為做媒之媒也。又曾於西街小飯館唱崑曲戲名。某日，請汪先生（亦是汪小生）來，常例黃酒之後，雲柳夢梅叫「姐姐」之法，為真聲轉假聲，可將杜麗娘從地府喚回塵間，滿座大樂。吾記憶猶似昨日也。又一晚，少侯爺課後獨自駕本田車回亦莊，待去後一小時再問，尚蝸行於高速公路也。感念非常。此為本書之始。不覺忽忽然已七載矣。陳均癸巳小雪前二日記。

《梅蘭芳》

雖名為《梅蘭芳》，實不必為「梅蘭芳」，易之以「白牡丹」「綠牡丹」者似亦可也。蓋穆子之意乃是民初北京之世相，而非伶人也。穆子一生撰述不倦，然籍籍微名或僅以通俗小說家名，不亦哀乎。前日吾得其所著《如夢令》，是書亦寫民初之北京社會，吾讀來卻又是「三十年前的一個夢」。《梅蘭芳》之書抑非「夢」乎？陳均癸巳小雪前二日記。

《仙藻集・小園集——朱英誕詩集》

朱英誕於新詩史，今或已「重新出土」矣。此書封面之銀杏枯葉，得自叢秀荃之手鈔曲譜。朱氏曾於北大講新詩，而叢氏則在北大習崑曲，皆為風姿高卓之民國人物也。二人或從未相見，然於此書偶然排列之間，卻誕生了「一種令人意外的美」，睹之頗可慰情也。陳均癸巳小雪前二日記。

《大時代的小人物──朱英誕晚年隨筆三種》

雖文革動盪之際，猶埋首於新舊詩與古籍，一小院、一青榆、一籐椅，便足以度過此生。非非然，欣欣然。此非朱氏所言「苟活於亂世」之風景歟？「白騎少年今始歸」，然則是另一世界矣。夜行人可還曾記取來路？陳均癸巳小雪前二日記。

西元十二月十七日為一二一七俱樂部紀念日，布衣書局擬拍賣俱樂部諸君所著編譯之書為賀，早兄致信囑之，遂於前二日於書堆中檢出臺版四書，各綴數語，聊為一哂。陳均癸巳小雪於通州。

顧隨佚文四則讀札 1

翻讀新出顧隨講古代文論諸書，編者介紹作者云其「家」甚多，如「中國韻文、散文作家，理論批評家，美學鑑賞家，講授藝術家，禪學家，書法家，文化藝術研著專家」，編者或是引周汝昌之語，努力鋪陳顧隨所治之領域，但顧隨若能見及，必啞然失笑也，因此真乃「世俗之見」也。以藝術門類而言，顧隨其用力在文與書，其所治者，則又是詩與禪。因顧隨之志業其實是在詩詞曲，即中國傳統之詩文學，其創作各有數集存焉。其研究、教學亦在此。而又修習禪學，並將二者相互滲透且各有助益也。

考顧隨生前所出版著作，除詩集、詞集、雜劇等創作外，還有《稼軒詞說》、《東坡詞說》、《揣龠集》。前兩者為詞學之評析與鑑賞，後者為禪學之闡發，然又不僅僅如此。此三集可視作絕好之散文集也。顧隨因緣（報刊連載）而成此著作，便可稱作是兼擅韻文、散文之大家矣。

又檢讀《顧隨全集》、《顧隨文集》及近三十年來新出之顧隨著作，顧隨所存留之散文又是如此之少，除以上三集外，便只是數篇短文。此外便是詞曲

1 原刊《現代中文學刊》二〇一三年第五期，附所錄顧隨四文。因新出《顧隨全集》（河北教育出版社二〇一四年）已收錄，故略之。

研究之論文了。

因此，當我在《中法大學月刊》一九三六年第二、三期（民國二十五年元旦出版）上讀到署名「苦水」的《蘿月齋論文雜著》時，不禁心頭一喜，「苦水」為顧隨之別號，顧隨亦以「苦水詞人」名。「蘿月齋」則是顧隨書齋之號，其《積木詞》自序云：

余舊所居齋曰「蘿月」，蓋以窗前有藤蘿一架，每更深獨坐，明月在天，枝影橫地。此際輒若有所得，遂竊取少陵詩而零割之，名為「蘿月」云耳。

據《顧隨年譜》（中華書局二〇〇六年版），顧隨之「蘿月齋」位於北平城內東四四條一號，大約於一九三一年春至一九三五年間多用此齋號，如為沈啟无編校之《人間詞及人間詞話》所作之序，即署「二十二年十月顧隨序於舊京東城蘿月齋」。亦署「薺庵」。一九三五年後多用「夜漫漫齋」、「習堇庵」。

其文總題為《蘿月齋論文雜著》，分作四則：其一為《蓋棺論定》，其二

為《說風》，其三為《酒與詩》，其四為《書張宗子與包巖介書後》。與顧隨其它幾篇談風景憶往事之短文不同，此四文之主題可說是「詩」與「禪」，其筆法亦是《稼軒詞說》、《東坡詞說》、《揣籥錄》諸集之先聲。一則思想鮮活，有浸染禪宗思維之工夫，又彷彿其課堂講授凝固於紙上；一則筆致錯落，且有法度，取意一層翻上一層，確有文章之美。

抄讀此四文之時，偶綴札記於文後，今亦摘之如下：

《一，蓋棺論定》讀記：此文言世相之一種，又涉於詩，即今云聲名或文學史也。苦水言「哈哈鏡」，為知人知己知世之論也。「棺易蓋而論難定」，則是一轉語，於世俗之見更上一層。此亦可破世人立德立功立言之癡之妄也。道德經云死而不亡者壽亦不見此空。然苦水畢竟有情，又細析所謂論定，雖然虛妄，或又僅能如此罷了。世俗之見亦如魯迅氏之無物之陣也。苦水亦無可奈何，因亦只是蘿月齋中一倦駝矣。

《二，說風》讀記：此文言風亦言文。因文如風也。前段結穴為「風無所為而吹」故為之風。後段以風並非有力，有力即有所為，而力亦僅至於為也。此意得禪宗之妙，為禪語解詩語也。苦水之學有詩有禪，道及項羽皆是如此。此意得禪宗解詩語也。舉杜詩、子建詩即是風，也即風是氛圍，是無所為而為，故有勝意也。兩者相互發明，是無所

為。既無所為，亦即無所不為也。如道德經云，故能成其大。苦水釋創作之意，亦是妙手偶得之屬也。

《三，酒與詩》讀記：此文言詩與酒，通篇談酒，謂先不言詩，其實酒字處處皆可替換為詩字也。苦水意云酒即是詩詩即是酒，二者即「似即似，是則不是」也。其追溯物類之法似知堂，或可證其確為苦雨一脈也。因之詩之過程如酒，文中云「猶之乎犧牲了有用的天產的好食物去釀成了酒，再深深地，儘量地喝以麻醉了自己，暫時忘卻了不幸。」此苦水於詩之解也。而飲酒亦是賞詩，苦水以為二者皆蔽壞於買賣也。苦水所繪詩人之狀，今亦如此，可為殷鑒。

《四，書張宗子與包嚴介書後》讀記：此文云詩與畫之別，由蘇張之言而進一步，即禪宗之轉語，而較豁然也。何為較豁然，因以畫是畫詩是詩，終是未大明之語。苦水此意以禪語結，其基礎亦在此。文中談詩人寫作與內心之關聯，以陸機文賦之收視返聽釋向內亦好，苦水亦在課堂講解文賦，有葉嘉瑩筆記傳焉。解說甚透，比之近時詩人多言內斂而無可解強多矣。

讀顧隨、廢名、沈啟无諸人，均覺其散文之風有相似之處，其一即是多受佛語或禪宗之影響，不僅是所用習語及引證，更是一種禪宗式的思維方式。初

見頗以為怪或絕，但多讀便能以平常心而賞之，並有所得矣。而且，由此亦可知於二十世紀三、四十年代之北平文人圈中，在「晚唐詩熱」（「六朝人物晚唐詩」）之外或之中，亦混雜有對於佛學禪宗之興趣。後顧隨、廢名因張中行編《世間解》而撰文，或亦是一證。

西遊記、顧隨與禪宗

眼下正在讀《西遊記雜劇》，非是通常所說的明代神魔小說《西遊記》，而是元末明初楊景賢所寫的「西遊記」，其中一個橋段令人莞爾：唐三藏師徒行至西土，有一位貧婆來考驗，給孫行者出的題恰是唐代高僧德山在出川途次遇婆子時所問：《金剛經》云：過去心不可得，未來心不可得，現在心不可得，不知你要點的是哪個心？德山不能答也。但是在這個西遊故事裡，孫悟空以插科打諢的方式——答道「我原有心來，屁眼寬阿掉了也」——回答了這個考問。雖然此處作者讓孫行者敗回，去向三藏求救，而三藏則細細演繹了一番「心無所住」的道理。其實，在我看來，孫行者之答或可言之禪，而三藏法師則不是。當然歷史上的玄奘亦不是。這或是作者的見識只及此境的緣故吧。

自唐代以來，禪宗作為中國思想自老莊孔以來所結下的另一朵「奇異之花」，對中國社會之影響可謂深入腠理、如影隨形，歷宋元，至明代時，已成為中國思想之基本元素。譬如我們所說之話即名之為「口頭禪」。而且，隨著禪宗東傳日本，又由日本走向西方，禪宗已具有世界性的影響，如二十世紀六

十年代美國的垮掉派運動，禪宗即是精神源頭之一，其中有名作云《達摩流浪者》。如今行銷全球的蘋果公司，其創始人約伯斯則以「蘋果禪」獲至創意之成功。

於「禪宗對現代生活的意義與影響」之題目，本來禪者云「我處實無一法與人」，我亦實無一語與人。但我又慕顧隨「以一捲駝馳騁於烈風中」之精神，顧隨曾作《揣龠錄》，闡「第一義」，漫道「兔子與鯉魚」。我於此處亦不免效尤而強說之。

昔日王國維曾以三句詞來描摹三層境界，即仿自青原行思所云「見山是山，見水是水」、「見山不是山，見水不是水」、「見山只是山，見水只是水」之說。此分雖是分別心，但也能說明禪宗「更上一層」之旨趣。我亦分作三層來解之：

第一層，即是最普遍的，乃是日常生活之審美。馬祖云「平常心是道」，換言之，禪處處存在於日常生活並得以實踐之。但世人通常之理解較為普泛，多為一種審美的意趣。記憶中以顧隨在《月夜在青州西門上》一文中將這一體驗寫得最為妥貼。此文甚短，不妨抄之：

夜間十二點鐘左右，我登在青州城西門上；也沒有雞叫，也沒有狗咬；西南方那些山，好像是睡在月光裡；城內的屋宇，浸在月光裡更看不見一星燈亮。

天上牛乳一般的月光，城下琴瑟一般的流水，中間的我，聽水看月，我的肉體和精神都溶解在月光水聲裡。

月裡水裡都有我麼？我不知道。

然而我裡面卻裝滿了水聲和月光，月亮和流水也未必知道。

側著耳朵聽水，抬起頭來看月，我心此時水一樣的清，月一樣的亮。

漸漸的聽不見流水，漸漸的看不見月光，漸漸的忘記了我。

天使在天上，用神聖的眼光，看見肉體的我，塊然立在西城門上，在流水聲中，和明月光裡。

我初讀此文時，便感歎顧隨此時雖年輕，亦未習禪學，但已入其門徑也。

因此境恰可用禪詩「雲在青天水在瓶」證之，惟有一個「肉體的我」，或許還留有時代之印記。

在日常生活中追求禪之意趣，不僅是一個方便的法門，而且也可寄託人

們生活中的思想與情感，追求生活之藝術，如今蔚為大觀的所謂「茶道」、「香道」、「花道」、「琴道」等多以追求禪之精神與為標識，譬如「茶禪一味」，無一不滲透著禪之意味。

第二層，或可言之追求智慧，認識自己。六祖得法後，連夜逃亡，被慧明和尚追上，欲奪其法衣。六祖則問道：不思善，不思惡，正恁麼時，阿那個是明上座本來面目？此一語直問得慧明大汗淋漓。在日常生活中，雖時時追尋其中趣味，但亦或不免沉湎其中，忘卻自己的「本來面目」也。而彼時一聲棒喝，正是截斷眾流，使人直接面對自己。西哲亦有言「認識你自己」。此即佛家所言「迴向」，世人每每棄其累贅之物，而時時回到自己的初心，因而能積蓄能量，更上一層。此語正可應用於此物質橫行之「小時代」所言「無念爾祖，聿修厥德」或電影《一代宗師》所迴盪的「念念不忘，必有回想」亦近此意。

第三層，則是生死之間，如電光石火，可得超脫。讀《五燈會元》，便見禪師們時時處於一種緊張狀態之中，即所謂「兩刃相交」，——因這一時機稍縱即逝，而正是在這一時刻，所有的智慧與能量，集聚於一處，因而有了超越生死之可能。這也正是禪宗所說「殺人刀，活人劍」也。古人以蟲於竹筒

中蠕行為人之喻，這是一場黑暗且似乎無窮無盡的歷程，恰似我們所處的大千世界，而彼時彼蟲只要橫身齧竹，便可獲得大光明與大自由。此即科幻小說中所描繪之由低維度世界進入高維度世界。無獨有偶，古希臘柏拉圖亦有洞穴之說，即人處於洞穴之中，而不能忍受真理之光明。換言之，超越人自身之限度，而躍向更高的世界，正是人類恒久的願望。而禪宗即指示出此一途徑，此或是「即心即佛」之義也。

因此，禪之於現代生活，大略可分為此三個層次。但中國思想的獨特之處，正在於淺者可識其淺，深者可識其深，如《道德經》所云之「上士」、「中士」、「下士」。日本茶道之大宗師千利休在打掃乾淨的庭院搖落滿地枯葉，既是「侘寂之美」的簡約生活美學（如「無印良品」之產品觀念），亦是莊子「獨與天地精神往來」之遺響。領悟且進入每一層次的人都可以獲得自己的認識與意趣，因而也就既有「現世安穩、歲月靜美」之景象，也有了勇猛精進、更上一層之可能。

「紀錄片」，抑或「文藝片」？
——由紀錄片《京劇》之爭議談起

自二〇一三年六月三日起，央視紀錄頻道推出八集紀錄片《京劇》，由於此前這部紀錄片所造的聲勢頗高，被稱作是繼《舌尖上的中國》之後央視製作的又一部作品，《舌尖上的中國》導演陳曉卿推薦，提前數月便放出片花進行「行銷」……因二〇一二年《舌尖上的中國》所引發的熱潮，亦使得公眾對這部紀錄片賦予較高的期望值。

但與《舌尖上的中國》所獲讚譽相反的是，《京劇》一片甚至還在播出過程中，便即時面臨諸多指責，從微博上的「吐槽」，到媒體上跟進的批評與分析。換言之，《京劇》以另一種方式迎來了播出後的第一輪浪潮，也即——來自京劇、崑曲等傳統戲曲愛好者的「責難」。

諸多批評的指向，大致在兩個方面：其一，撰稿者對京劇歷史的敘述；其二，紀錄片中的「情景再現」。

撰稿者對於京劇歷史的「隔膜」，是此次播出後被頻繁「吐槽」的主要內

容。譬如細節，幾乎每一集都有不少「硬傷」。在此我亦願意舉出一例，即在第三集《借東風‧傳承》裡，當述及富連成的歷史時，以梅蘭芳與富連成的東家牛子厚見面為梅蘭芳走紅的起點，這一敘述遠離通常京劇史的常識，似乎並不瞭解「梅黨」的作用。而且，如對晚清民初的梨園瞭解稍稍深入，可能會注意到以往所諱言的梅蘭芳與堂子、歌郎之關聯，而知梅蘭芳之成名更帶有這一印跡。因此，在紀錄片《京劇》對京劇歷史的敘述中，此類的謬誤只能證明撰稿人所寫解說詞不過是利用某些資料和似是而非的觀念而臨時「攢」出來的速成品。一則報導裡，導演關於撰稿者的評價也證實了這一點，「雖不懂京劇，但文辭華麗而大氣，且擅用長句，這雖和傳統紀錄片的一貫文風不符，卻暗合了京劇的文藝氣質。」

紀錄片中的「情景再現」也是近些年來紀錄片的創作中富有爭議的問題，與以往紀錄片推崇的「寫實性」相比，紀錄片電影化、文藝化的趨向也逐漸形成一種潮流，如同電影中的「大片」，在市場化、商業化的目標之下，成為了很多紀錄片導演追逐的目標。譬如《大明宮》、《頤和園》等紀錄片對於歷史場景的「再現」，包括《舌尖上的中國》中那些有意的擺拍與設置，都成為紀錄片導演以及製作者的「法寶」。至《京劇》更是如此，整整八集，雖然是講

述京劇之故事，但基本上並不使用京劇舞臺演出場景，即使展示身著戲裝之演員，也多是挑選一些外景擺拍，如外灘、故宮、高山等等。片中的影像，製作者也主要使用「情景再現」的方式，將解說詞戲劇化、影像化，且不時穿插《霸王別姬》等電影的相關片段，因此被戲稱為「文藝片」。

此處可用上海東方電視臺《絕版賞析》欄目近期製作的《崑劇傳字輩》紀錄片來作比較。《崑劇傳字輩》的製作方式基本上是「寫實性」的，主要通過被訪者的講述、歷史資料（照片、音像）來構成紀錄片的主體，而撰稿人則以穿針引線的「串場」來推動敘述之發展。此片播出上、中兩部後，得到較多的讚揚。而《京劇》紀錄片則是另一種路數，全片基本上由撰稿者的敘述及據撰稿者的敘述而製作的「情景再現」影像構成，紀錄片中經常使用的訪談、歷史資料則被刪減到可有可無之地步，譬如訪問，雖然出鏡的被訪者甚多，但多半如走馬燈一般，往往僅有三二句的表達機會，即便如此，受訪者的觀點並不具有獨立性，而是被割裂、選擇充當了解說詞的注腳。因此，《京劇》紀錄片的製作，實際上是運用撰稿者的敘述而以「情景再現」的影像重構出的一部京劇文化「大片」。但是，撰稿者的知識缺陷、歷史情境的虛構也使得這部「大片」或許陷入「爛片」的境地。

導演蔣樾曾製作業內廣受稱讚的京劇紀錄片《粉墨春秋》，《粉墨春秋》即是傳統的「寫實性」作品。此次對《京劇》的批評中，批評者也多以《粉墨春秋》來對照。而與《京劇》由央視一套隆重推出相比，《粉墨春秋》製作後，幾無播出機會，僅在朋友幫忙下，才在鳳凰衛視選播十集。所以，紀錄片《京劇》的製作、播出與爭議，所顯示的不僅僅是紀錄片的不同追求與風格（「歷史與真實」），而可能更關乎紀錄片製作領域裡藝術與體制及市場之間不得不說的故事。

載《文藝報》二〇一三年六月十七日

《京劇》為何代表不了「京劇」？
——再議紀錄片《京劇》

自二〇一三年六月三日起，由中央電視臺一套播出的八集紀錄片《京劇》，是央視紀錄頻道繼去年熱播的《舌尖上的中國》之後的又一部重點立項的作品。播出之後，首先是來自戲曲界尤其是上海戲曲界的質疑，隨後媒體亦作了跟進，刊發了若干報導與批評文章。再之後，紀錄片《京劇》經修訂再次播出。此後，勿論是質疑、批評抑或「力挺」等立場或姿態，均已無初播時的「熱鬧」，似漸漸歸於平靜。與《舌尖上的中國》相比，《舌尖上的中國》播出後在中國社會上所引發的巨大影響似乎並未重現（《舌尖上的中國》播出後雖略有批評，但其以美食展示中國文化仍引起國人很大的興趣，並創造了「舌尖上的……」這一句式）。媒體關注的重心，亦更多的關注戲曲界對於紀錄片《京劇》的批評與爭議，而較少報導普通受眾對於這一紀錄片的接受與反應。

《京劇》初次播出後，我曾撰《「紀錄片」，抑或「文藝片」？——關於紀錄片《京劇》之爭議》一文，[1] 分析時下關於《京劇》之爭議的兩

1　載《文藝報》二〇一三年六月十七日。對紀錄片《京劇》在細節上的「硬傷」及京劇史觀上的錯誤的批評，文章甚多。筆者友人楊典，曾拍攝過紀錄片，觀看《京劇》後曾評說「此片硬傷太多，敏感太多，自晚清梨園秘史至文革樣板戲全然不提，只能算一個倖存人物訪談節目（而且是大量刪節版），跟紀錄片沒啥關係。」此意見可作為曾有紀錄片編導經歷的戲曲圈外人士的觀點，此處順錄之。

個面向：其一，是針對「京劇」這一傳統藝術的「本體」，即撰稿者對於京劇的隔膜及「知識缺陷」，導致出現大量細節上的「硬傷」，及京劇史觀念及敘述的混亂；其二，討論「紀錄片」這一形式中使用「情景再現」的製作方式，這一方式因有別於傳統記錄片中主要運用歷史資料和訪談資料的形式，因而引起較大爭議。而且，因這一「情景再現」的文本主要依賴於存在大量「硬傷」的解說詞，亦會連鎖產生更多的問題，並使這部預想中的「大片」陷入「爛片」的境地。其實，在紀錄片《京劇》所引發的爭議中，我更關心的並非是《京劇》本身的問題，而是在《京劇》這一紀錄片的生產、傳播與接受的過程中，所關涉的種種問題，譬如，在文章的結尾，我提及《京劇》「與體制、市場之間不得不說的故事」，具體來說，或許更關涉到「京劇」、「紀錄片」與電視媒體之間的關係、它們對於社會公眾的想像、對於國際市場的幻覺等。事實上，其核心問題便是：作為一位有著戲曲背景、曾拍攝業內廣受稱讚的京劇紀錄片《粉墨春秋》，而且也是中國紀錄片運動的重要導演之一的蔣樾，在接受央視紀錄頻道的合作邀請，製作一部有可能造成較大社會影響的《京劇》紀錄片，並可籍此擴大「京劇」的文化傳播時，為什麼反而會生產出一部在戲曲界備受爭議的作品，而且這一評價從戲曲界逐漸延伸至公眾，以至於被認為無

法代表「京劇」？

　　紀錄片《京劇》的製作、播出與爭議可置放於京劇成為世界「非遺」（人類口頭與非物質文化遺產）這一背景與空間之下。自二〇一〇年十月京劇成為世界「非遺」，至今已近三年，而相距以崑曲成為首批世界「非遺」為標誌、在中國出現「非遺」這一命名、並隨之出現「非遺熱」及「非遺」的體制化亦已有十二年。「非遺」這一獨特空間的出現，對於被命名為「非遺」的傳統藝術影響茲大，以崑曲為例，其在中國社會文化空間中位置的提升、由「非遺」而來的「傳統」話語的增強，即是一種明顯的趨勢。而京劇經過諸多努力，終於擠進世界「非遺」行列，雖然還不足三年，但亦有一些事例或可見其影響。

　　譬如二〇一三年四月，在北京長安大戲院演出的復原版《昭代簫韶》，即是以「復原」一百多年前《昭代簫韶》皮黃本的演出樣態為目標，而媒體報導則提及「通過修舊復原《昭代簫韶》力求再現京劇稚拙，本色，純樸，無邪的形態。」「主創團隊只希望通過這項工作有效地保護非物質文化遺產，回望京劇的昨天，推動京劇健康地走向明天。」[2] 這一「復古」的嘗試，即是有效地運用了「非遺」概念。對於《京劇》紀錄片來說，其製作的契機在二〇一二年，恰好是京劇成為世界「非遺」之後。在《京劇》第一集裡，便提到京劇成為世

2　《〈昭代簫韶〉修舊復原百年前》，載《北京晚報》二〇一三年四月二十九日。

界「非遺」，且言及「當『國粹』寫入『遺產』，一則以喜？一則以憂？我們無從回答。」而且，在《京劇》所引起的爭議中，京劇作為「非遺」亦成為批評此片的一個主要角度。[3]

新浪戲劇頻道於二〇一三年六月二十七日出品的《總導演蔣樾：〈京劇〉的時代記錄》一文，[4]顯然是回應《京劇》播出之後的諸多批評，雖然文章的用意在於「力挺」《京劇》及其總導演蔣樾（如文中所引鈕驃語「爺們兒給你戳著」），但其為之鋪陳的諸多情景和細節恰好又提供了一份蔣樾製作紀錄片《京劇》的意圖及心態的樣本，以下可從兩方面試析之：

其一，《京劇》作為一部紀錄片的國際化想像較多地促發了其拍攝中採用「情景再現」的手法，譬如《總導演蔣樾：〈京劇〉的時代記錄》一文中提及「蔣樾還考慮到和國際接軌的問題。很多戲迷批評《京劇》作為紀錄片不該大用『再現』手法，但蔣樾解釋『我當然希望能實拍，但京劇早期的文物、影像都很少』。『影像資料根本滿足不了高清製作需要。而再現拍攝其實是國際上非常流行的。』」事實上，這一意圖似也獲得實現，文中提及《京劇》在坎城電視節引起「京劇熱」，並「成了入圍亞洲作品關注度前三甲的黑馬」、「載譽回國」。事實上，除了「高清製作」的技術要求外，影像的「可譯性」亦是

3 孫潔：《京劇乎？紀錄片乎？——批評央視紀錄片〈京劇〉》，見於作者新浪博客http://blog.sina.com.cn/s/blog_5372cfed0101m4vz.html。文中提及「最近央視熱播的所謂大型紀錄片《京劇》就是扯了守護遺產的大旗耀武揚威大作其秀而端出來的一碗餿飯。」

4 該文為「新浪娛樂·戲劇頻道」製作的《新舞臺》第13期的正文。網址為http://ent.sina.com.cn/f/h/xwt13/。

國際市場上的通行證。相形於歷史資料（視頻、照片）及口述訪問，通過「情景再現」手段重新拍攝的或許更具「美感」或更容易理解、具有可闡釋性的畫面，更能獲得國際市場的接受。

其二，電視媒體的要求又促使其大量採用「情景再現」的拍攝手法之後，對口述訪談鏡頭進行了最大限度的刪減，如「蔣樾表示，做《粉墨春秋》的時候沒有考慮播出的問題，但在實際播出中，電視觀眾換台的頻率是三秒，而如果紀錄片的人物口述超過三十秒，正在觀看的觀眾就會換台。也就是說，所有電視節目都渴望在三秒之內抓住觀眾，而超過三十秒的口述內容將使已有觀眾大批流失。」正因為如此，在紀錄片中出現的訪談鏡頭如走馬燈一般，而且大都淪為解說詞的注腳。

而且，蔣樾對於京劇紀錄片的想像，亦受到《舌尖上的中國》這一類可歸為美食文化紀錄片的成功的啟示，「如果說《舌尖上的中國》拍得很成功，就在於陳曉卿沒帶著編導拍廚師做菜分幾步，而是用人和故事讓觀眾記住了美食。」因而，蔣樾製作此部京劇紀錄片，其意並不在於敘述京劇的歷史，而是企圖通過京劇裡的「人和故事」（京劇裡的中國），而擴大公眾傳播的影響力。

可以說，這兩種因素極大的影響了《京劇》紀錄片的製作方式，以及公眾對於《京劇》的接受方式。但最緊要的問題在於：這位紀錄片導演在其製作理念與實踐中，過分傾注於在概念與形式上迎合國際市場及電視媒體的需求，而過分忽視了對於內容的把握，且更談不上對於紀錄片主題的「挖掘」。如同近期余華的新作《第七天》引起的爭議，批評家張定浩評論余華的新作《第七天》為「他以為自己面對的只是異邦人天真好奇的眼睛，就像那些呼嘯於世界各地的『到此一遊』者，匆匆忙忙地代表著中國。」5《京劇》紀錄片亦如是，正因為它所設定的對象是國際市場與普通觀眾，才可能選定「雖不懂京劇，但文辭華麗而大氣，且擅用長句」的撰稿者，因而有了這些匆匆忙忙利用各種混亂的八卦材料而「攢」出的解說詞。如同在文學領域「匆匆忙忙地代表著中國」的余華一般，《京劇》紀錄片亦是匆匆忙忙代表著「中國」的「京劇」。

在對余華式的國際化幻覺的批評中，張定浩使用了一個大海的比喻，引述如下：

余華像收藏家一樣搜集案例和事件，但他沒有明白，這些案例和事件其

5　張定浩：《余華〈第七天〉：匆匆忙忙地代表中國》，載《新京報》二〇一三年六月22日。

實只是大海表面的泡沫和漂浮物，它們的壯觀、瘋狂和奇異，是由寧靜深沉的海洋作為底子的，一旦這些泡沫和漂浮物被單獨打撈出來，放在堪供展覽的瓶子裡，雖可吸引觀光客的注意，但假如他們就此談論起大海，漁夫和水手是都會報之以輕笑的。6

「人與故事」的收集、組織與敘述，是《舌尖上的中國》的成功之處，亦是《京劇》紀錄片意欲模仿與用力之處，《總導演蔣樾：〈京劇〉的時代記錄》一文中所舉新豔秋、金少山、李硯萍的事例亦說明了此點，但是京劇裡的「人和故事」、京劇裡所顯現的中國近代社會的變遷，並非是偶然撈取的獵奇式的觀光之物，並非是八卦與野史的零碎組合與憑空想像，而是在京劇的「大海」裡耐心打撈的收成品。惟其如此，身為釣友的蔣樾，或許才能印下「聞得到草根葦葉的清新，亦見得出傳統藝術的精魂」的「魚拓」；身為重要紀錄片導演之一員的蔣樾，才能生產出「瑕不掩瑜」的精金美玉吧。

6 張定浩：《余華〈第七天〉：匆匆忙忙地代表著中國》，載《新京報》二〇一三年六月二十二日。

電視戲曲的困境與可能

在討論現今的戲曲問題時，總免不了有傳統戲曲逐漸消亡的感歎。一九三五年，俞平伯在《崑曲將亡》一文中，即預言崑曲的「名存實亡」。自近代以來，崑曲的命運可謂「數衰而未絕」。戲曲的命運，隨著時代的更替，亦面臨不同的處境，尤其是自九十年代以來，市場經濟、大眾文化的衝擊，使戲曲處於更加邊緣和小眾的位置，直至今日，或可稱作是「死而待亡」或「死而不亡」。

從「待亡」到「不亡」，雖然只是一字之差，但凸現出一個空間，也意味著眾多的可能性，也即傳統戲曲的內核與美學，與現今社會的諸多形式結合起來，從而誕生出新的「藝術之花」。可以說，在保護、保存傳統戲曲的精粹之外，這一途徑亦很重要。它不僅標識著戲曲仍然在參與中國乃至世界文化的進程，而且也暗藏著戲曲參與甚至主導重塑我們的文化之機遇。

在諸種戲曲形式中，電視戲曲是最為引人注目的一種，它不僅僅是「電視」與「戲曲」兩種形式的結合，更是戲曲參與到這一時代的最大的文化形態

——娛樂之中，並發揮自己的作用的主要形式。但電視戲曲的困境亦在於此，正如一位製作人所說，一方面他既屬於電視，又屬於戲曲，另一方面既不屬於電視，亦不屬於戲曲。這一「尷尬」的身份意識，亦即是電視戲曲的象徵。因電視乃是這一時代最為大眾的媒體形態之一，而戲曲則是非常小眾的藝術形式，兩者的結合雖被比喻成戲曲插上電視的「翅膀」，但具體情形顯然並非如此簡單。

對戲曲而言，電影電視不僅僅是一種傳播手段，更是一種參與力量。僅以傳統戲曲的拍攝為例，一九五九年，梅蘭芳拍攝電影《遊園驚夢》，為了適應攝影機鏡頭的拍攝要求，對表演的身段及場面安排作了一些變化，譬如十二花神以旦角扮演等。這一變化反過來也影響了之後這一劇碼的舞臺演出。同樣，演員在面對劇場觀眾和攝影機鏡頭時，其狀態、反應與處理也會有所不同，因而戲曲表演也會隨之作出相應的改變。因之，在戲曲與影視的關係中，關於戲曲本體與影視形式、戲曲的藝術性與娛樂性之類的爭論與議題，仍屢聞於相關場合。

對電視而言，戲曲並非是一種受歡迎的藝術形式，尤其是在「娛樂為王」「娛樂至死」的大眾文化佔據優勢的時代，戲曲所處的邊緣與小眾的位置，無

疑是收視率的「票房毒藥」。因此，戲曲在電視這一形態中同樣處於邊緣位置，多依靠行政手段或填補空白來維繫其運作。

以上所言，還僅是較為常規的電視戲曲形式。對於電視戲曲綜藝節目而言，其困境更有甚之。因電視戲曲綜藝節目，其實可視作一種泛戲曲的形式，它處於戲曲與娛樂之間，對於戲曲內核與娛樂形式之間分寸的把握，尤為重要。然而更關鍵的是，電視戲曲綜藝節目尚是一個有待開發與探索的領域，並無多少成功的經驗可資借鑒。同樣，它在電視媒體這一空間裡仍是處於一個尷尬的位置。

中國大陸現今的電視綜藝節目，多是各電視臺的主打欄目，甚至成為其品牌特色。但是各種熱門綜藝節目，絕大多數都是引自英美電視綜藝節目，是英美電視綜藝節目的翻版。當它在中國市場上成功後，會在其它電視臺及其它領域被繼續翻版。電視戲曲綜藝節目，也大多是其在電視戲曲領域的翻版，可形容為英美電視綜藝節目在中國的翻版之翻版。而且，電視戲曲綜藝節目的先天限制在於，戲曲觀眾是一個小眾群體。由於數十年來社會環境的變化，非戲曲觀眾很少會參與到戲曲類的娛樂節目中來，這便使得電視戲曲綜藝節目只能在一個可能的戲曲觀眾的小圈子裡發揮作用，且這一小圈子對於電視戲曲之功能

和作用或許還持有異議之態度。

不過，這一限制仍然只是相對意義上的。《越女爭鋒》即是一個明顯的例子。《越女爭鋒》本是模仿《超級女聲》而創辦，但亦取得較大的影響。究其原因，或者與越劇有較大的觀眾群體有關，而且越劇的粉絲與超女的粉絲，其表現形態亦有相似之處。《越女爭鋒》的接受方式與影響程度，亦可視作民國時期越劇進入上海的變化以及五六十年代或八十年代越劇之氛圍的某種迴響。央視戲曲頻道、東方衛視近年來亦推出《非常有戲》、《全國少兒京劇電視大賽》、《花果山》、《尋找七仙女》等電視戲曲綜藝節目。而在今年，首屆《全國少兒京劇電視大賽》在公眾及微博等媒體上引起了較多的關注與爭論，其原因或許與目前中國社會對兒童素質教育及成長的關注有關。

限制亦意味著突破的可能，劣勢也可因緣際會，而被發掘為優勢。戲曲乃是中國傳統文化最核心的部分之一，它與中國人的思想意識、美學追求有著或隱或現之聯繫，與中國社會亦有著密切的聯繫，因此，如能有效的開掘戲曲內核中與現今社會密切相關的元素與美學（如《道德經》所言，「執古之道，以御今之有。」）並助以現代的運作方式，便不僅能回應大眾文化之娛樂要求，而且能夠提升中國文化之內涵與程度，並改變人們的觀念。（在戲曲領域，青

春版《牡丹亭》可稱作範例，因其在很大程度上使人們改變了看待崑曲的觀念，使崑曲從被視為「陳舊落伍的藝術」變為「可消費的時尚」。）更重要的是，電視戲曲及其綜藝節目，將獲得突破其困境之可能，成長一種富於生機的藝術形式，並使傳統戲曲經由這一途徑參與及塑造這一時代的文化，這亦是戲曲之「不亡」的表徵之一。

載《文藝報》二〇一三年十二月十八日

「非遺」、「空城計」與「廢墟」

——關於崑曲「非遺」十二年

崑曲成為「非遺」的十二年，從外部環境來看，或許可以說是百年崑曲史上最重要的時期。一方面，崑曲自清末以來的衰勢（數衰而未絕）似乎被遏止，而呈現出上升之局面；另一方面，崑曲在國家意識形態與社會文化空間中的位置，也達到近代以來的頂點。其重要變化至少有二：

其一為崑曲觀眾群的擴大。民國時期，崑曲寄身於民間社會，愛好崑曲的文人、商人及觀眾構成崑曲生存的社會基礎。共和國五十年，崑曲托體於文藝體制，偏居社會文化實踐之邊緣位置。總體而言，其觀眾群非常小，且逐漸萎縮。崑曲成為世界「非遺」的十二年，正是崑曲觀眾日益擴大的時期。諸如從「座中皆白髮」至「座中皆黑髮」之類的描述，正是明證。崑曲觀眾群何以會擴大？我以為，除「非遺」的號召外，白先勇策劃的青春版《牡丹亭》之影響應是最最重要的原因。甚至，——「非遺」十二年，正是青春版《牡丹亭》啟動、巡演至宣稱封箱的完整時期，——青春版《牡丹亭》的歷史勢能或許會漸

漸消失，但其最大的遺產即是帶來崑曲觀念的變化及崑曲觀眾群的擴大。此亦是百年崑曲史的一大變局。

其二為「非遺」的體制化。隨著國家對「文化軟實力」、「文化復興」的需求，「非遺」亦被納入其文化體制，崑曲作為「非遺」之首，其在體制中的位置由邊緣趨於較為重要。這一變化的後果在於，一方面，崑曲所獲得的政策支持及資金投入較以往更多。但另一方面，文化官員對於崑曲的關注、掌控及影響亦更為加強，也即，按照體制之運行規則，官員以專案形式分配資源，而其專案多以「創新」為要求，因而直接影響崑劇院團之運行與目標。如此，便使得以往崑曲在體制內循環之模式愈演愈烈。

現今崑曲之狀況，或可用「空城計」這一隱喻來描述。古琴家楊典曾以此來批評另一「非遺」古琴界之現狀，其實崑曲亦是如此。表面上看來，崑曲呈現出百年來前所未有的「繁榮」局面，崑曲老藝術家被尊稱為「大熊貓」，崑曲演出的票房已不成其為問題，……但是，崑曲的內在危機仍在延續並加劇，譬如可以演出的折子戲從建國時的六、七百折減至二百餘折，譬如可以教戲的老藝術家經過一個世紀的幾度循環，仍只是二十餘位……崑曲的政治化、通俗化、時尚化，等等，只不過是新一輪的「空城計」吧。

崑曲會好嗎？巫鴻曾談及中國人特殊的「廢墟」觀念，他觀察到中國人並非如西方人一樣，將古建築有意保存，將廢墟作為一種美學，而總是在廢墟上「反復修復甚至徹底重建」，以「重現建築物本來的輝煌」。如今之崑曲大約也可視作明清時代崑曲的「廢墟」。好吧，中國人特有的廢墟觀念和再現模式仍然存在，我們仍然在給它添磚加瓦、修漏補缺，然後指給人：看，這就是崑曲！

載《世界遺產》二〇一三年第三期，刊出時有刪節，改題為《崑曲會好嗎？──關於崑曲「非遺」十二年》

「傳統」與「回向」：崑曲的過去、現在與未來

崑曲是中國的第一個世界「非遺」，古琴是中國的第二個世界「非遺」。記得在申請第一個「非遺」時，還曾因申報崑曲還是古琴產生過爭論，但最後還是申請崑曲。因為古琴還有小範圍的研習，但崑曲——已經快滅絕了！更符合「非遺」的本意。

或許是恰巧，或許是正好。四千年的古琴和四百年的崑曲作為中國傳統文化的兩個代表，並因被列入「非遺」而改變了命運。崑曲二〇〇一年年成為「非遺」，古琴二〇〇三年成為「非遺」，而自二〇〇四年之後，中國社會轟轟烈烈的「非遺」體制化不僅使「冷門」成為「熱門」，而且極大地影響了它們在當前中國社會文化空間中的位置及其發展。

以崑曲而論，雖僅四百餘年，但能與四千年之代表中國雅樂傳統的古琴並列，實有當然之理由。今人往往力圖追溯崑曲歷史至更「古老」，如「崑曲六百年」之說，現在已成所謂的「常識」，但實則是不可靠、尚待考之歷史。而

且，更重要的是，崑曲之為中國傳統文化精粹之一，並不在其「古老」（即便六百年、八百年，其仍然是近代中國之產物，又何能與希臘、印度、東南亞之戲劇及儺戲、目連戲、梨園戲諸戲來論「古老」）而在其是中國傳統文化至明清時代之際所結的一枚「奇異的果實」，是中國文化諸多領域發展至成熟時之「集大成」者。

崑曲之劇本，為明清傳奇，是明清文人傾注心力與志趣之作，也是中國傳統詩文學的延續，其綜合詩詞曲及小說家之言，乃是一代之文學。而崑曲能基本以其原詞演唱，因而可將中國傳統文學「立體化」，從中可窺見中國古人生活之一斑。而現今之京劇及地方戲，絕大多數為近現代新編劇詞，其文學性不能與之相比。

崑曲之音樂，為中國雅樂傳統之遺存，宋金元之南北曲，至明代由崑曲而合為一體，清代乾隆時期編纂《九宮大成南北詞曲譜》，錄有四千餘曲牌，但仍有遺漏。即便如此，仍是中國傳統音樂之寶庫。

崑曲之舞臺砌末，亦是明清時代物質文化之體現。清代宮廷的三層大戲臺，其結構巧妙、排場宏大、機關砌末精奇，即是一證。崑曲之行當家門極細，身段繁複且擅於文本之表達，皆是中國傳統戲劇發展至成熟狀態之樣態。

更重要的是，崑曲不僅僅是戲劇，更是一種成熟精緻的承載「中國精神」的「中國藝術」；不僅僅是一種娛樂方式，更是明清以來中國人的一種生活方式。從明清筆記、小說、戲曲等文章中多能得得尋得其蹤跡。

然而，崑曲之命運又是「久衰而未絕」。自民國以來，崑曲流落民間，由宮廷藝術轉變為民間藝術，主要依靠民間社會之愛好崑曲的文人與商人支持，譬如北方之崑弋社與北京大學師生、南方之崑劇傳習所與穆藕初、張紫東、徐凌雲等滬蘇曲家。然因抗戰之中國社會動盪流離，於二十世紀四十年代，亦成餘響。這一命運與古琴亦相類。

而一九五四年，古琴既有北京古琴研究會之整理挖掘。至一九五六年，崑曲則有「一齣戲救活了一個劇種」，因被納入體制，崑曲又得以延續與發展，而因彼時之「通俗化」「人民化」之社會要求，崑曲之發展亦有變化。此後，崑曲消失近十四年。新時期後，崑曲經歷短暫復興，又因市場經濟退居社會之邊緣，崑曲從業者被稱作「八百壯士」。

崑曲成為「非遺」，可比作打了一劑「強心針」，隨著「非遺熱」及青春版《牡丹亭》的巡演，使得崑曲獲得百年以來前所未有之位置與影響。

但不容樂觀的是，崑曲的傳統資源卻是在迅速流失，民國時期崑曲班社所

承繼的傳統劇碼已大為減少。共和國之初至今，傳統折子戲劇碼亦從七百餘折減少至二百餘折。事實上，崑曲作為作為中國傳統文化之象徵使得崑曲獲得如今之境遇，反之，崑曲所保有的傳統資源決定了崑曲未來的發展與命運。

今人多好言「古樹新花」，這自然是中國傳統文化現代化的好象徵。對於像崑曲這樣的傳統文化來說，更重要的或許是「回向」，也即回到歷史的關節點，真正的去瞭解傳統、梳理傳統、熟悉，進而保存傳統、激發傳統，從而將今人之創造納入越來越大的傳統。而非以「傳統」或「現代」之名，創造的卻是非古非今（既不傳統也不現代），如此傳統亦將枯竭，新文化之創造亦將是無源之水。朱子詩云：「問渠哪得清如許，為有源頭活水來」，此之謂也。

陳均甲午國慶前一日於長春橋

民國文人與民國崑曲
──《民國崑曲隨筆集（一集）》出版說明

在崑曲史上，「民國崑曲」是一個重要而又特殊的時期。一則崑曲從癡迷中國二百年之盛終轉至衰，證其空谷幽蘭之喻，恰又如所謂「舊時王謝堂前燕」（崑弋伶人陶顯庭暮年常飾《彈詞》之李龜年，時人多以為崑曲命運之象徵也）。二則崑曲由宮廷藝術轉而流落於民間，輾轉於城鄉，「禮失而求諸野」，其主要扶助者亦從廟堂轉為文人（如北大師生、齊如山、張季鸞諸君之於榮慶社，穆藕初、徐凌雲、張紫東等滬蘇曲家之於崑曲傳習所）。

崑曲之衰，遠因或是近世中國社會語言文化之變動，白話漸次取代文言，崑曲生存之土壤被抽空；近因則是新文化運動影響所及，「舊戲」皆被視作消遣或落伍之藝術，遑論崑曲。

想當日《新青年》同仁胡適、傅斯年等「門外談戲」，批判「舊戲」激烈矣，如胡氏即以「遺形物」目之。雖則彼時應者頗寥（小報、梨園其實也都在談新劇、文明戲或改良呢），但隨著新文化運動之觀念於現代中國之普及，其

所表述的戲劇觀念與話語亦隨之成為流行。

一個人所未知的隱性線索是：《新青年》同仁之所以批判「舊戲」，實則因為崑曲。民初之北京，因崑弋社之進京、梅蘭芳等名伶學演崑曲、蔡元培等北大師生提倡崑曲，因而有了一個小小的崑曲復興，時有「文藝復興」之說。

此「文藝復興」與《新青年》之「文藝復興」名同而實異，豈不有話語之爭歟？在圍繞著崑曲的新舊文人裡，最可探討的或許首先是新文人，即新文化運動中人。也即，在如此半新半舊、不新不舊之時代，浸染於舊文化然持有西化新潮視角之文人，如何看待崑曲這一中國傳統的藝術？

顧頡剛為疑古之新史學大家，但他最早想做的卻是「戲史」，只因他是戲迷一枚。其日記《檀痕日載》曾刊佈，可見彼時觀劇熱狂之狀。《九十年前的北京戲劇》一文可說是「民國崑曲」之前史，亦可見顧氏之新觀念，即以「自然」「個性」釋崑曲之衰。二十年後，洪深、董每戡以「脫離民眾」「遠離大眾」為崑曲衰落之因。自民初至民末，社會於崑曲觀念之變化，由此便可窺見。

俞平伯、趙景深皆是民國時期崑曲研習社的積極參與者，一處燕都，一居滬壖，俞之谷音共和國成立後，又分別成為京滬兩地崑曲研習社的主要創建者，曲界有「南趙北俞」之說。二人多有相似，如其家皆習崑曲，皆熱衷於曲社活動，俞之谷音

社，趙之虹社……二人皆在大學，所治領域為古典文學；二人早年皆為新詩人，轉而治舊文學；相合之處多矣！但又有不同，俞之習崑曲乃是家庭薰染，或更有興味於文本及曲唱，其《牡丹亭》贊可稱隨筆之傑作，於湯顯祖此劇發見甚多，惜此處僅能節選也。趙習崑曲，初因是教學之需，由教戲曲而習崑曲，兼之又為編輯家，故其於報刊記述曲事甚多，亦見饒有興趣之處。

胡山源為新文學之「彌灑社」中人，亦是崑曲之宣揚者，其述仙霓社之文，初載於一九三八年之《紅茶》，其文尚未完即止。又見於一九八五年之《蘭》（中國崑劇研究會會刊），彼時胡氏尚健在，撰後記交待云：

其時予身兼數職，日奔走於衣食，實無暇將此文續寫下去，不得不中止其寫作。尚擬寫者，為仙霓社「跑碼頭」，至抗日戰爭發生，該社入上海小世界，行頭被毀為止。今此戔戔者，對於該社初期經過，已具梗概，深望海內同嗜者，能補予不足。

胡氏之述仙霓社，雖僅及崑曲傳習所之事，後之崑曲史多有引申之。胡氏似不習崑曲，只「讀『（亭廂殿扇）』」與「談」，但其夫人方培茵卻唱演崑

曲。滬上亦常見「崑曲女票友」（趙曾以此名撰文），一九四七年的一則《申報》廣告即預告「特別廣播節目」：

九時四十分起，特邀虹社全體名票播唱崑曲，有趙景深君，李希同女士長生殿小宴，汪一鷊女士勸善金科思凡，殷菊儂女士，張元和女士南西廂佳期，戴夏君，姚季琅女士，蔡漱六女士，胡惠湘女士牡丹亭遊園驚夢。迄十二時許始畢。

劉半農、老舍、鄭振鐸、卞之琳諸人亦是與崑曲有淵源者。劉氏曾是《新青年》之猛將，後卻宣導研究保存崑曲，如崑弋學會之成立，劉氏即是主持者，惜中道夭亡。其述韓世昌之小品雖寥寥數言，韓伶之義躍於紙面，如梅慧仙當年之韻事也。老舍據云亦會唱崑曲，早年任中學教員時，以崑曲為音樂課。鄭振鐸治戲曲史料及文學史，頗能認識崑曲之價值，其於燕京任教之時，曾請崑班於學校演出。卞之琳憶張充和文多言崑曲，蓋因張充和為習崑曲之「民國閨秀」也。（張家四姐妹，除張兆和外皆習崑曲。葉聖陶云：張家四姐妹，誰娶了誰幸福。）故卞氏寫小說仍不忘張充和之崑曲，《雁字·

人》一篇以女主角演《昭君出塞》來閒談中國藝術之精神，其文雖是小說，亦可視作詩與散文也。

「民國崑曲」之文甚多，有劇評家之文（如齊如山、馮小隱、徐慕雲、徐凌霄、劉步堂等），有伶人之文（如白雲生、俞振飛、韓世昌、梅蘭芳等），但新文人談崑曲卻不算多。或因其少，故能卒成此編也。雖則如此，一集在手，便可一覽「民國崑曲」之大略，如南北崑班之仙霓社、崑弋社、崑伶之韓世昌、白雲生、俞振飛、「傳字輩」等，曲家之俞平伯、趙景深，曲社之谷音社、上海諸曲社，及集曲學大成之吳瞿安。

盧前述其師瞿安逸事，頗可見其性情，是為瞿安之傳法弟子。鄭振鐸卻只得瞿安之教師之一面，然太平湖聞笛聲追遊船之事足令人神往之至也。

知堂不喜京戲，讀《揚州畫舫錄》中演《西廂》亦只當作京戲，其實是崑曲。然知堂卻又是知人也，言情致，言見識趣味文字，可謂得古今藝術之三味也。

又，我久願編一集「現代文人談崑曲」。十月間，子善老師至京主持海豚書館之沙龍，言及《民國古琴隨筆集》，見獵心喜，遂有《民國崑曲隨筆集》之議，其意乃是新文人所撰述之崑曲文章。因緣際會，不意此書今日竟已呈於世人之目矣。陳均癸巳冬至前六日於通州。

明月出天山，蒼茫雲海間

──《牡丹情緣──白先勇的崑曲之旅》後記

一、引子

大約在一年前，我重新翻讀《白先勇說崑曲》時，忽然有所觸動。一則是此書出版於二〇〇四年，正是青春版《牡丹亭》開始巡演的那一年，我與內子初聆是劇（猶憶世紀劇院三層的高高臺階）。而如今又已是十年。思顧隨的一句詞「遙天一點見孤星。不知人世改，仍作舊時明。」這十年來，人世變遷，中國社會的狀況，以及崑曲在中國社會中的位置與處境，亦有了巨變。青春版《牡丹亭》亦發揮著它的影響，並被認為是新世紀以來崑曲發展的重要標誌。

當我回頭再來看白先生彼時的言論，發現他所提出的觀念、理想，有很大部分得以推行、傳播及實現。再由此回溯，不由得為「歷史」中的當事人而感慨，「少年心事當拏雲」，當此事初起時，可說是有這般的心志；而當塵埃落定後，又能見其因果。這便是我此時此地的「心事」了。

另一則是我寫關於青春版《牡丹亭》的批評，大約始於友人楊早主編的《話題二〇〇七》，那時嘗試用文化研究的視角來分析青春版《牡丹亭》之運作；在「非遺十年」之際，以青春版《牡丹亭》來分析崑曲觀念之變化（亦因此文識得白先生）；近年見傅謹教授時，則時或探討「青春版《牡丹亭》成功的秘密」。寫研究論文，如福爾摩斯探案，亦近乎猜謎，尚不知謎底之有無，或竟在何處。因此憶及我所寫文章，以及所睹相關文章，不禁歎息。或為中的，或為浪費（如麗娘之錦屏人也）。

此時再來看白先生「寫與說」於二〇〇四年之前的文字，再對照十年來製作青春版《牡丹亭》及新版《玉簪記》的感想與言說，既可明白先生於崑曲、於中國文化之理想，亦可明新世紀以來崑曲觀念變遷之線索（我以為其變化不亞於民國崑曲與共和國崑曲之變）。更重要的是，儘管青春版《牡丹亭》十年來，白先生或著、或策劃、或主編若干書籍，但大多散見於大陸、臺灣、香港、新加坡、英美等地之「坊間」，有些也實難再得。如能聚之一書，捧而讀之，既聞閱讀、觀劇之樂，亦知曉崑曲之時勢、人事與面貌，於歷史與現實亦有所交代矣。

二、解題

　為定書名，卻是很費躊躇。白先生首先確定的是副題，即「崑曲之旅」。在我想來，這自然有兩重含義：第一是青春版《牡丹亭》的十年之旅，從策劃、巡演至功竟，如世間之逆旅，總有一個實存的軌跡與面目在內。（但往往其人及旁人難以識得，故六祖云識得真面目便知「密在汝邊」）十年辛苦非尋常，所幸當初之志已逐一成為現實，雖或不能把握它的未來，但畢竟差可慰人意。去歲歲末，各大崑團於京會演，青春版《牡丹亭》之精華版亦驀於清華，據聞門票一售而空，諸劇裡獨此一家也。不僅為人所豔羨，亦提示此「十年之旅」之歷史勢能猶在也。

　第二是白先生的崑曲之旅。白先生往往遠則追溯於幼時睹梅蘭芳與俞振飛之《遊園驚夢》，此乃是種一點因於其心；近則回想八十年代之際初睹上海崑劇團華文漪蔡正仁諸君之《長生殿》（諸崑劇藝術家如今已成「大熊貓」，而在北大之課間，劉異龍亦模仿白先生睹劇後之神態，惟妙惟肖。）及至在南京看張繼青之「三夢」，感日大陸居然還有如今精妙之崑曲藝術存焉。此既是

懷舊，亦是「崑曲之旅」之始吧。（大約同時或稍後，臺灣的教授及愛崑者亦有兩次「崑曲之旅」，此後便有臺灣崑曲之新天地。）前歲我曾立於臺灣國立中央大學戲曲研究室，翻閱其剪報，此剪報尤為難得，如電影重播之一幕幕，而主題便是臺灣崑曲之空間，從初創到文化之養成到「最好的演員在大陸，最好的觀眾在臺灣」之評語，再到現今臺灣崑團、崑事之繁多。而在這一片熱鬧裡，則常見白先生往返於美國與臺灣之身影。臺灣崑曲之發展，亦有白先生之推波助瀾在內也。

而青春版《牡丹亭》，翻罷這些剪報，我便有一個感想，即臺灣崑曲經十餘年之醞釀所形成之觀念（自然亦有白先生的一份），借助於白先生與大陸崑曲藝術家之實踐，而光大焉。諸如「崑曲之美」、「原汁原味」、「只刪不改」等觀念之提出，其實迥異於彼時大陸崑曲之觀念，而亦成為現今大陸崑曲之主要觀念，皆可說是青春版《牡丹亭》影響之所及了。白先生在臺灣崑曲之實踐，以及形成的諸種觀念，又經青春版《牡丹亭》之實踐與傳播，遂成其大功也。比如，當我讀到白先生在策劃一九九二年華文漪《牡丹亭》在臺灣演出時的言論，竟發現與如今之言論多有相合，諸多觀念其實萌於彼時。因此，白先生的崑曲之旅卻是在八十年代初訪大陸，迄今已是近三十年矣。三十年為一

世，如追尋其間之白先生與崑曲之因緣，自然會有許多趣味與發現吧。此外我還思及「崑曲之旅中的白先勇」，這又是另一重意思，稍後再述。

主題為「牡丹情緣」。「情」與「緣」均可以想見。「緣」即是人世之緣，以上我所談俱是緣也。白先生與崑曲亦因人世種種緣分而聚合，譬如觀劇，譬如文字與內心中所存的那一份古典之中國，譬如其大志（在潘星華的訪談中，白先生自云「志向遠大，目標崇高」。我在一篇小文中亦以其提倡崑曲與早年欲修水利之志相對應。）凡種種果，皆種種因，故百丈下一轉語云「不昧因果」。「情」卻是白先生之關鍵字，如文學，白先生的文字處處皆有「情」在，感時傷世懷人，近於張宗子之風也，故多為讀者所賞，亦因此而有永久之價值。而白先生於崑曲之認知，亦繫於「情」字，其訪談云「一個是『美』，一個是『情』」，此乃白先生崑曲觀念之核心也。而白先生與《牡丹亭》之緣，抑或是《牡丹亭》之「情」已臻於極致，生生死死，三生之石，皆因於「情」。此乃白先生於《牡丹亭》（以及《紅樓夢》）於「情」之通感，故能獨賞之、獨樂之，並以青春版《牡丹亭》一劇，與世間人共賞之、共樂之。

「牡丹」一詞，已見諸於白先生相關之諸種出版物，如《牡丹還魂》、《牡丹亦白》等，既是指涉《牡丹亭》一劇，亦或成為某種象徵（如坊間諸稱

青春版《牡丹亭》為「白牡丹」）。但「詞與物」意義之變遷或許不盡於此。初時我提書名之建議，用的是「國色」，因崑曲之象徵為「蘭」，「蘭為王者香」，故喻為「國色」也。「蘭」之所名所喻，或來自孔子，孔子於荒蕪之谷見蘭遺世而獨芳，故製《幽蘭操》之曲。而人多以「空谷幽蘭」作為崑曲之象徵也。這一象徵或許恰恰迎合崑曲於現代中國之處境，即「一衰而再衰，衰而未絕」，僅為少數知音者所賞。

但白先生卻喜用「牡丹」，此來自《牡丹亭》之簡稱，然而我卻以為凝有白先生之意念，因牡丹之貴氣。而白先生出自將軍之家，當日亦是翩翩佳公子，故其視崑曲之視角，難免亦攜有一種貴氣。故白先生盛讚崑曲於其盛世之繁華、之高超、之精妙、之為世界遺產，故白先生製作青春版《牡丹亭》，欲求其美、其精緻、其格調、其完美、其與西方之藝術相抗爭，等等，皆是由這份貴氣。而崑曲之為「非遺」之首，復因青春版《牡丹亭》之推廣，在中國社會裡，亦復歸這一份貴氣。既異於民國之時流落於城鄉之景象，又與共和國初級階段及新時期之附庸於政治之景觀有所變化焉。也即，崑曲既有「蘭」之孤高，如今又是「牡丹」之貴氣。且「牡丹」卻是中國人之喜氣，也就是「曲高和眾」之願景也。

因此，白先生定書名為《牡丹情緣》，既是其牡丹之「崑曲之旅」的延續，亦或如我之揣想，其名大約亦能反映白先生之於中國文化、之於文學、之於崑曲之意念，亦相應於白先生之實踐，崑曲之諸種變化，且是我來編此書之良願也。

三、文人

我曾為文，來談崑曲如今之時勢，謂為「官人、文人與商人」，其中「文人」即舉白先生與青春版《牡丹亭》。近代以來，崑曲於中國社會之浮沉多與文人相關。我曾擬舉四大轉折之事件：其一為民初北京之崑曲復興，其事由崑弋之進京、名伶競演崑曲、北大師生之宣導崑曲之合勢而成，由此既確立現代中國之觀念中，崑曲於中國文化之崇高位置，亦奠定北方崑弋班社此後二十餘年輾轉於京津之基礎。其時居於北京之文人如蔡元培、吳梅、齊如山、張季鸞諸君功莫大焉；其二為崑曲傳習所之設立，此乃穆藕初、徐凌雲、張紫東等滬蘇曲家之功也，由此南崑一脈得以接續，並成就百年崑曲之歷史。俞平伯在《崑曲將亡》一文中曾云「崑戲當先崑曲而亡」，是之謂也。故民國時期，

崑曲如昔時王謝堂前燕，但仍可薪傳不絕，其文人扶助之功與焉。其三為共和國初建，因《十五貫》「一齣戲救活了一個劇種」。雖是因崑曲迎合政治之時勢，卻少不了文人之參與及策劃，如此劇之改編者，又如田漢、鄭振鐸、金紫光輩。今人喜談毛澤東亦看崑曲，如點韓世昌白雲生之《遊園驚夢》要帶「堆花」云云，而以毛於北大任館員時曾睹韓世昌之劇也。

其四卻在新世紀，自二○○一年年崑曲成為「非遺」之首，且因白先生所製作青春版《牡丹亭》之影響，兼以「非遺」在中國社會的體制化，故成其為崑曲之「盛世」。此亦是百年崑曲之於中國社會所能達到的最高「位置」。其中，青春版《牡丹亭》之影響，亦為人所知。我在某場合曾言及，雖然國家能賦予某劇種或藝術以資源、以政策，卻不能讓觀眾自願走進劇場，去觀賞或喜好這一藝術。故雖然國中「非遺」林林總總，不知幾許，然其觀眾、其推廣卻大多無甚改觀。崑曲之獨佔風流，青春版《牡丹亭》之功不可沒也。而此劇之所以「成功」，據傅謹教授說來，一是因白先生之影響，現身說法，招引青年學子入場觀劇；二是觀者一入場，便覺《牡丹亭》之美，因之入崑曲之門也。

故傅教授念念在茲的便是，崑曲及其他劇種之佳劇頗有之，何獨以青春版《牡丹亭》得此功，其秘密何在？癸巳仲秋，我與傅教授曾訪蘇崑，於其情節一一

問來，受訪者多言白先生，不僅於策劃、傳播，劇中諸多環節、細部，小如一把摺扇（白先生曾贊張繼青「一把扇子扇活了滿台的花花草草」），大如該劇之理念、劇情橋段之設置等，皆有白先生之深心在焉。

自近代以來，崑曲之所以於中國社會仍得以聞大雅之音，國中仍得以聞大雅之音，其伶人之堅持歟？其文人之獨憐歟？此四事外，文人之於崑曲故事甚多，此處不及備述。惟再說俞琳一事，俞氏曾於四十年代在北大習崑曲，八十年代時居文化部之高職，故倡崑曲，籌崑劇振興委員會，舉辦崑曲訓練班，崑曲於一九八六年得一小高潮也。惜後轉遷它職，崑曲遂復沉寂也。比來，文人於崑曲之作用，經張衛東先生之闡發（云「崑曲是文人的藝術」、「崑曲不是戲」），影響頗大，國人於崑曲與文人之關係，亦有所明瞭。而我以為，若論新世紀之中國，文人影響崑曲之實例，當以白先生最為典型。因其彼時為崑曲之熱心觀眾，又兼以其文學與審美亦是傳統與現代交融之理念，且存有崑曲之復興、中國文藝復興之理想，及有意志力、行動力實行之，諸多因素聚於一身，名實皆有所歸矣。

四、觀念

白先生說崑曲談青春版《牡丹亭》，或他人引用白先生之語，多云「正統、正派、正宗」，言及「傳統與現代」（白先生在北大、香港中文大學的課堂講題之一即是以青春版《牡丹亭》與新版《玉簪記》來解讀這一理念），又闡釋曰「尊重傳統，但不因循傳統；利用現代，又不濫用現代」。「傳統與現代」之關係，可說是現代中國之一大命題。古今中西之間，如何處理，如何融合？既是國家社會之大事，亦是每一個人所要處理之細事。道德經云「執古之道，以御今之有」，而另一版本又謂「執今之道，以御今之有」，於此後世皆有妙論，其實莫衷一是。是以可見觀念歧義，古來有之。而於崑曲之於當前中國，其觀念亦多有纏繞複雜之處。但共和國以來之崑曲，官方多持創新、主旋律、通俗之論，民間則有傳統、復古之努力（民間亦是魚龍混雜，未可一而論之），而八十年代以來的崑劇舞臺，尤其是本戲大戲，受彼時其他藝術樣式影響，多呈現話劇化、歌舞劇化之趨勢，並以之為新。如今從老錄影裡再觀彼時舞臺之狀，光怪陸離，真不可解也。

青春版《牡丹亭》之出，於崑曲大戲之舞臺，可謂為一新，或是全方位之變化。從其崑曲製作之理念，如「原汁原味」、「只刪不改」，彼時國中多言「三條腿走路」（即現代戲、歷史劇及古典名劇整理，然即使言「整理」亦往往將劇詞改為通俗），今時則以「只刪不改」為尚；從崑曲演員，彼時以青春版為號召，多有質疑，因中年之後伶人藝更高也。然「青春版」此後成為各院團崑劇大製作之基本類型（並以更年青相號召），青年演員從此成為崑劇舞臺之主角；從其舞臺美術，青春版《牡丹亭》之美學（實則是白先生之審美），今似已是崑曲舞臺之普遍風貌，如其淡雅之色調、細節之雕琢，較之於傳統或八九十年代舞臺，風光不同矣；從其運作方式，如製作模式、宣傳推廣方式、展演交流學術研討出版之系統等等，彼時多令人驚異，今則多為相關團體借鑒之。再如，近時文化部舉行熱鬧之拜師儀式，稱為「工程」，然此種風尚之肇始，卻是白先生主導之青春版《牡丹亭》「拜師儀式」，彼時是新聞，今日卻是慣事矣。故青春版《牡丹亭》在國家大劇院上演兩百場時，我於大廳偶遇總導演汪世瑜老師，問及感想，我即不假思索便云，感覺「古典」。後思之，此感既來自青春版《牡丹亭》之美學，即白先生之「傳統與現代」理念之實踐，而得之於舞臺之簡約與美感也。另一則來自對近來崑曲舞臺之感，因大陸各院

團之崑劇製作，雖其理念有所變化，但一則審美不能統一，支離破碎，常有敗闕；二則細節未臻完善，甚或並不在意漏洞百出。究其因，除缺少持「傳統與現代」觀念且在美學上不可妥協之製作人外，即在於藝術於政治之依附，因其製作之目標不在於崑曲之興，不在於觀眾，而在於廟堂也。古兆申先生批評八十年代以來之大陸崑曲在體制內循環之弊即在於此，於今愈演愈烈焉，因新形勢下亦有新變化也。

因此，青春版《牡丹亭》之美學，雖亦有可指可點之處，或有更上層樓之餘地，然返觀之，對照之，卻又可資借鑒也。青春版《牡丹亭》之「現代」，在青春版《牡丹亭》裡，是引而不發的，因諸種現代手段，多是小心使用。其傾向在新版《玉簪記》「顯山露水」，即如白先生此時所言「琴曲書畫」之「崑曲新美學」，除古琴是因《琴挑》一齣而得之，書畫之為舞臺美術，之為隱喻象徵，在青春版《牡丹亭》中已有設計，而至《玉簪記》則成為主要之特徵，幾使此劇成為「現代」之劇也。我觀《玉簪記》之後，即有感想云：比之雲門舞集，又有何差異？此劇實為前衛之劇也。然傳統之崑劇觀眾或不能適應之。又語白先生欲將《玉簪記》排成《牡丹亭》也。因《玉簪記》本一鬧熱之戲，但白先生卻寓以慈悲之意，如《偷詩》中觀音畫像之凝視俗世小男女，其

象徵之意昭然。

五、復興

某日見一戲迷撰文曰「《十五貫》『一齣戲救活了一個劇種，青春版《牡丹亭》一齣戲復興普及了崑曲」，初見此語，又思是否言過其實，但考之再三，又覺恰合今日之崑曲時勢也。譬如，諸多場合，常見崑曲藝術家或官員興奮言及其他劇種觀眾較少且多老年，而崑曲則不僅多且「座中皆黑髮」。回想十年前，崑曲界豈不皆是感歎「座中皆白髮」歟？我亦在《話題二○○七》中分析青春版《牡丹亭》所導致之崑曲觀念變化，云崑曲在人們心目中的位置「從陳舊落伍的藝術一變為可消費的時尚」。曾聞某老藝術家回憶彼時去菜市場不敢自稱持崑曲之業，而某青年藝術家則說打車不便說去崑劇院，而語劇院鄰近之某地。可謂心酸也。較之於今日榮耀之狀，又是天地倒轉也。而崑曲之於百年歷史（雖不能與歷史上「國劇」之盛相比），也差可稱之為「復興」也。其中，既有國家意識形態之於「非遺」之動員，亦有青春版《牡丹亭》之風行。

白先生曾云傳承，即演員需要傳承，觀眾亦需要傳承，此二傳承，則通過

青春版《牡丹亭》實現之。近些年見崑曲愛好者，談到青春版《牡丹亭》，多

言由其入門。因睹青春版《牡丹亭》而愛好崑曲，此後或更深一步，喜好傳統

崑曲及習曲，或以「崑蟲」而參與崑曲，態度或有所異，但對青春

版《牡丹亭》多有一份「初心」存焉。因遇青春版《牡丹亭》，而獲此「情」

此「緣」，而得以充實「人生的藝術」也。如佛家所言方便法門也。白先生力

行之崑曲巡演、崑曲進校園（曾云讓每一個大學生都看一次崑曲），亦開花結

果矣。大約五六年前或更早，白先生又在大學裡推動崑曲之傳承，如在北京大

學、蘇州大學、香港中文大學設立崑曲傳承計畫，在臺灣大學亦以其名設立崑

曲系列講座，將以往崑曲進校園之方式由演出變為課程，且這一課程形式，多

延請著名崑曲藝術家、學者講座，且輔以折子戲演出之立體形式，此亦是一大

創舉，其影響今已日漸彰顯矣。

然而，白先生所言之復興卻並不僅僅是崑曲之復興。他所寄冀的，乃是中

國文化之復興，而崑曲之復興只是其始也。也即，因崑曲為中國文化之精粹。

因之，由崑曲復興，而開始中國文化之復興。這一目標可謂遠大，雖其成尚有

賴於時勢，卻可以貫穿歷史與現實，以及文學與藝術諸因素。因思之，民國初

年，北京之崑曲復興即被稱之為「文藝復興」，而於彼時胡適等《新青年》同人所倡之「文藝復興」相頡頏。而白先生在台大時創辦《現代文學》，其實亦有仿效《新青年》而有「文藝復興」之志也。今之崑曲復興與文藝復興，並而論之倡之，歷史自是常有山重水復柳暗花明之處，然雲水相生之時（如「五四」），則亦有英雄之綺思、才子之慨歎也。

讀《西廂》、讀《牡丹亭》、讀《詩經》《離騷》，讀古往今來之一流文字，而與古今之佳人妙人晤談，是為閱讀之樂也。觀《西廂》、觀《牡丹亭》、觀《長生殿》、觀《桃花扇》（此所謂「亭廂殿扇」是也），猶之乎與古往今來之佳人妙人同處一室，亦可由此明世事得世理，與古往今來之人息息相通，真乃妙不可言。今時我蒙白先生之托，編其崑曲之要言於一卷，存近時之史料，而得崑曲現狀之由來；循崑曲發展之線索，而知白先生崑曲觀念之一以貫之。此亦是讀者、觀者之快也。晏幾道云「當時明月在，曾照彩雲歸」，杜麗娘歌「但願那月落重生燈再紅」，人世變遷，依舊是那遙天孤星，那舊時明月，照耀著我們。白先生的崑曲之旅，乃是寄寓復興之志的修行之旅，既有「明月出天山」之雲海氣象，亦堪比作人間的閒庭勝步。

六、餘話

名為「餘話」，實則是最緊要的本書編輯法之交代。全書分為四編，其

一名為「驚夢」，出自白先生八十年代觀上崑《長生殿》之文（此題亦來自《牡丹亭》中杜麗娘與柳夢梅之夢），白先生敘其崑曲之因緣、感想、認知，觀劇憶今昔，與彼時他的文學創作多有相關之處，此後便是在臺灣崑曲之場域中，談崑曲說文化道美學，此亦是作為文學家來談崑曲。值得一說的是，此時他所表達的意見（如《讓〈牡丹亭〉重現崑曲光華》），廿年間得以延續、擴展並實行。再就是名為「男歡女愛」之香港演講，即白先生初遇蘇崑小蘭花，而青春版《牡丹亭》追溯之起點也。此編為白先生策劃、製作青春版《牡丹亭》之前史。其二、三名為「青春夢」，即白先生從動念於《牡丹亭》，再籌畫、製作、巡演青春版《牡丹亭》之過程，亦是白先生之崑曲觀念通過此劇流布於天下，而崑曲在中國社會之位置及面貌發生巨大變化之八年，其中既有崑曲於高校之巡演，又有崑曲於英美希臘之「西遊記」，終成如今之局面。《文史知識》編輯劉淑麗女史曾語我，她曾約過其他學者關於戲曲之文章，但白先

生的講稿卻使她驚奇，因不僅僅有文本之鑒賞（其他學者多專注於此），亦有舞臺之安排、戲劇之理念等。我則答曰，這是因為白先生是青春版《牡丹亭》的製作人呀。因此，此編可說是青春版《牡丹亭》八年來所留存的最重要之史料。白先生以製作人之身分介入崑曲，且以是劇為崑曲在新世紀的發展及復興之基礎也。惟因篇幅，分作上下二編，上編以白先生自己所寫文字與演講為主，下編以白先生之對談與訪問為主，多以時間為序，偶有綜合之文字（如潘星華之訪談），則置於前，以期提綱挈領之呈現。其四名為「崑曲新美學」，此名亦出自白先生之演講。所謂「新美學」，即經由青春版《牡丹亭》、新版《玉簪記》而歸納之理念。如新版《玉簪記》之「琴曲書畫」，此語其實彰顯白先生於崑曲之美學理想，因青春版《牡丹亭》初創時，以傳統為號召，卻又化用了諸多現代之新技術，乃是「傳統與現代」結合之「寧馨兒」。此一探索或仍有可議之處，卻是如今崑曲領域唯一可提出的、亦經舞臺之實踐的觀念或理論了。此編為「青春版《牡丹亭》之後怎麼辦」之回答，白先生「花開兩朵」，一枝是製作新版《玉簪記》，另一枝則是推動崑曲教育。

其後為「附錄」，選載諸家言論，多為知人論世之文。加州大學四位校長致中國文化部長之信，為青春版《牡丹亭》「西遊記」之佳話，彼時為白先生

親譯，載於《光明日報》。英美重要媒體的劇評，頗有趣味，以往雖偶見有引用之文，但從未譯出，此次亦選譯其中最重要的七篇，以饗讀者。

最後再敘此書之經歷，先是讀罷《白先勇說崑曲》，我便與白先生商議「能否出增訂本」，因「最重要的言論都在後面呢」。後又獲商務印書館文津公司丁波總編之允，卒成其事。感謝黎湘萍、傅謹、向勇、汪卷、劉豐海、潘星華、林佳儀、許詩凰等師友提供了若干幫助，感謝攝影家許培鴻，全書除講稿部分使用了北大崑曲傳承計畫堂照片及部分歷史資料照片外，皆是出自許先生之手。感謝madsea、黃璿最終譯出英美媒體劇評，為此書增添光彩。感謝責編白雪女史之熱心與不憚煩勞。白先勇先生之於崑曲，其觀念與實踐，已經及將是崑曲與中國文化長久的議題，其「崑曲之旅」亦是崑曲與中國文化的一段特殊且富於原創力的歷程。我很榮幸受託編選此書，並與讀者諸君於紙上、於此刻重新回到這一溫暖且「悲欣交集」之旅程。

陳均癸巳臘月十七日於朝陽大悅城

卷三

「非遺」變形記

——從「百年崑曲史」與「非遺十二年」兩個空間來看崑曲之變遷

身心疲憊的推銷員格里高利一覺醒來，發現自己變成了一隻甲蟲。納博科夫在講到卡夫卡的這部現代主義經典的著名開頭時，詳細描繪了推銷員的房間，甚至畫出這隻甲蟲的模樣，用以說明推銷員何以變成的是甲蟲而非是蟑螂（因經常有譯本將「甲蟲」翻譯或當做是蟑螂）。在新世紀以來的文化現象中，一個重要的變化就是「人類口頭與非物質文化遺產」（以下簡稱「非遺」）的命名、引入與體制化。二〇〇一年，崑曲列入首批世界「非遺」，至二〇一三年，崑曲已歷「非遺十二年」。彷彿亦是「一覺醒來」，崑曲發現自己成為「非遺」，進而似乎成為當前中國社會的「歷史流行文化」的一部分。

在這十二年裡，隨著「非遺」的體制化，崑曲作為「非遺」之首，在中國的社會文化空間裡也佔據了越來越重要的位置。在涉及崑曲的諸多領域中，既

有著來自官方、民間及市場之間的角逐，亦表現出歷史與現實、傳統與創新、藝術與政治之間的糾葛。二〇一三年六月，《世界遺產》記者，亦是知名崑曲博客作者安初蜜策劃了一期崑曲專題，可以說是近年來最全面的關於崑曲行業與現狀的調查，名為《崑曲非遺十二年：「文藝復興」抑或「虛假繁榮」》。這一命名相當尖銳、亦清晰的表露出「崑曲熱」之下的觀念的差異與衝突。而專題的「代編後記」則呼籲「崑曲期待新共識」。

「非遺」十二年裡，有哪些足以表徵我們時代的崑曲觀念的重要的崑曲現象？近代以來的崑曲興衰，與中國社會文化的變化有何關聯，又呈現出如何的面相呢？以下我將分析「百年崑曲」與「非遺十二年」這兩個空間，來探討崑曲的變遷，以及描述作為「非遺」的崑曲的「變形記」。

一、倒放電影：崑曲「非遺」十二年

在崑曲成為「非遺」後，在崑曲領域，有哪些影響比較大的事件或言論？我採用「倒放電影」法，從最近的事件談起，首先是二〇一二年十一月的「南北崑曲名家演唱會」和「于丹被轟」的事件。

二〇一二年十一月，皇家糧倉策劃並舉辦了「南北崑曲名家演唱會」，在北京大學百年講堂演出。皇家糧倉舉辦這一次演唱會，目的是為廳堂版《牡丹亭》月臺。廳堂版《牡丹亭》是皇家糧倉策劃的一個主要項目，至去年年底，廳堂版《牡丹亭》的演出已超過六百場，為了慶祝六百場，擴大聲勢，就籌辦了此次「南北崑曲名家演唱會」，當時盛況空前，而且也開啟了一個模式：彙聚中國最有名的崑曲藝術家，進行正式的商業演出。二〇一三年三月，上海舉辦《蘭韻正濃──崑曲國寶藝術家專場》，五月，南京舉辦「紀‧憶──崑曲國寶級藝術家演唱會」。這兩次演唱會雖然在具體細節上略有差異，但均延續了皇家糧倉的「南北崑曲名家演唱會」模式，也頗受歡迎。

但是在北大演出的「南北崑曲名家演唱會」即將結束時，出現了一個意外事件，就是「于丹被轟」，使這次演唱會在幾天之內一下子成為一個全國性的話題。其實「于丹被轟」這個話題，聚焦的不僅僅是一個崑曲的話題，而更多的被放大為當前中國社會的一個話題。在一些批評者眼中，于丹現象被當做中國社會體制的某個症候，在「于丹被轟」事件中，「北大」被「符號化」，于丹也被「符號化」，並建構起「北大」與「于丹」之間對立。也就是說，于丹不受到北大的歡迎，是因為于丹講的是「心靈雞湯」。如朱大可認為「一九

八八年在蛇口，李燕傑和曲嘯在痛斥改革開放現狀後，遭到深圳青年當面質疑和挑戰，釀成「蛇口事件」。二〇一二年，鼓勵民眾以阿Q式幸福感面對貧苦的于丹，在北大「被噓」。歷史以輪迴的方式，重演了它的反思邏輯。」因為「于丹被轟」，崑曲一下子成了話題的中心，但是它的起因是于丹並不被傳統的戲曲愛好者所認同。在「于丹被轟」事件的背後，隱藏的其實是在當前中國社會裡面崑曲觀念的複雜性。

其次，就是關於「轉基因崑曲」。「轉基因崑曲」也是近幾年在崑曲領域裡面出現的一個名詞，以「轉基因崑曲」作為批評對象的，有叢兆桓、張衛東、顧篤璜、田青等人，譬如，叢兆桓將某些戲曲大製作稱為「轉基因崑曲」，但又認為「轉基因崑曲」並非完全不好，因為「古老的藝術要在現代留存，必須有所改革」。而張衛東列舉了「轉基因崑曲」的七條標準，譬如「文本非古人所作」、「大型樂隊的演出」、「有吃喝的地方」、「園林崑曲」、「做崑曲文化生意的表演」等，並予以批評。雖然他們談論「轉基因崑曲」的指向不同，態度亦有所差異，但「轉基因崑曲」作為對於一種不同於傳統崑曲的新編崑曲的描述，包含著批評者的立場與態度，並可作為思考崑曲現狀的一個概念。

二〇一二年六月初，在上海出現了關於《二〇一二牡丹亭》的爭論。《二〇一二牡丹亭》是由京劇演員史依弘和崑曲演員張軍合演的一版崑曲《牡丹亭》。但是這版《牡丹亭》採用了新的形式，比如舞臺和傳統的崑曲舞臺不一樣，用了一些水晶亞克力的道具，還運用了一些象徵手段，——舞臺有一道光壞，這個光環據說代表杜麗娘心中的一個枷鎖，自始至終在舞臺的上方，把這種內心的意象具像化。而它引起爭論的導火線之一就是翁思再在微博上發表了一個觀點，認為這個杜麗娘提高了兩個調門是創新，是「新而不怪」。因為這個評論，在微博上被批評，有人評價說是一種「高級黑」，本來是「誇」主演，就變成了「黑」主演。之所以引起爭議，是因為它裡面涉及到「漲調門」的觀念，崑曲一直強調「滿宮滿調」，「漲調門」的提法違反傳統的崑曲觀念。漲了兩個調門，就是不遵循崑曲的傳統，並被讚揚為一種被認可的創新，所以引起了一些崑曲愛好者的反對，在微博和上海的媒體上形成了爭論。

接下來是著名崑曲表演藝術家蔡正仁批評《二〇一二牡丹亭》，該文載於《新聞晨報》二〇一三年六月六日，新聞正標題為「水晶很亮，卻亮過了演員的眼神」，副標題是「蔡正仁張靜嫻嚴厲批評張軍史依弘版崑曲《二〇一二牡丹亭》」，蔡正仁所批評的最主要的一點就是它的「崑味不正」，比如說它的

樂器，它的「漲調門」。但是蔡正仁的批評，隨即遭到反擊，上海知名主持人曹可凡在微博上說是這是一種「惡婆婆」的行為。於是，上海的不同的報紙登出不同立場的辯論文章，形成了二〇一二年在媒體上影響比較大的，也聚焦了某些不同崑曲觀念之爭的一個辯論。

二〇一二年，除了崑曲之外，還有一些相關事件，如「比基尼京劇」。在一次比基尼秀裡，因模特採用了傳統的旦角妝扮，被稱作「比基尼京劇」，成了批評京劇創新的一個事例。其實，這是一次利用傳統戲曲元素進行走秀的表演，用的是崑曲，放的音樂是《牡丹亭·驚夢》裡的曲子，但被人認為是京劇的。此次事件，也是因公眾的誤解，變成一場關於傳統藝術的創新與保持傳統的爭論的「喧嘩」。京劇《新霸王別姬》也引起較大的風波，這一版《霸王別姬》和梅蘭芳的《霸王別姬》不一樣，運用了很多新的手段。比如說，它的武打場面，不是用傳統的京劇對打，而是像遊戲裡面的「切西瓜」，此外還有真馬上台。當時在《三聯生活週刊》上，有個記者寫了關於這個爭論的報導，他是站在製作方的一面，稱讚《新霸王別姬》。文中批評說，批評《新霸王別姬》的戲迷是頑固派戲迷。所以又出現一個名詞「頑固派戲迷」。這個也是在二〇一二年，除了崑曲之外，在傳統戲劇領域裡出現的一個事件。

我們再來回溯，二○○六年，在蘇州舉行了「中國第三屆崑劇節」，參加此次崑劇節的各院團演出的幾乎都是新編大戲。此後，一些港臺學者給政府「上書」，批評這種行為，提倡傳統的崑曲藝術。為什麼在第三屆崑劇節上參加展演的劇碼都是新編的大戲？據說是與文化政策有關，譬如，各院團排戲，如果是新編的大戲，就能獲得一百萬的資金；如果是整理改編的作品，則只有五十萬。因此，當然是新編大戲佔據多數，這也說明了崑曲與體制之間的關係。

正是因為這種體制內的運作，導致了二○○六年中國崑劇節的怪現象。

到二○○四年左右，蘇州崑劇院的全本《長生殿》在北京演出，《中華讀書報》發表了一篇對張衛東的訪談，題目是《正宗崑曲 大廈將傾》，張衛東對」非遺「之後的一些崑曲現象提出了批評。譬如「臺上搭台必伴舞，做夢電光噴雲霧，中西音樂味『別古』，不倫不類演出服。」

這是從二○○四年到二○一二年的崑曲領域裡的一些比較大的事件。此外，在這些年裡，可以構成話題的大戲裡面，有如下幾種，它們反映了這些年來崑曲觀念的變化。比如說，首先是青春版《牡丹亭》，青春版《牡丹亭》的巡演從二○○四年開始，此後它的一些觀念在中國社會得到傳播，並且流行。比如「青春版」，「青春版」這個概念雖然不是青春版《牡丹亭》首先提

出的，之前在越劇，也有「青春越劇」的提法。但青春版《牡丹亭》以後，崑曲大製作大多使用這個概念。比如「全本」，青春版《牡丹亭》號稱「全本」，它是演三天，蘇崑的全本《長生殿》也是三天，後來上海崑劇團的《長生殿》，甚至出現了四本，就是演四天。「全本」的概念也成為了一種重要觀念。

還比如「原汁原味」。真正做到「原汁原味」是不可能的，但是「原汁原味」作為一種觀念，經過巡演也開始傳播，後來又有《一六九九桃花扇》，為什麼在《桃花扇》前冠以「一六九九」呢？這是因為一六九九年是《桃花扇》開始上演的年份，這部崑劇冠以「一六九九」就是說明這個《桃花扇》是「原汁原味」的，是一六九九年的《桃花扇》，這個命名就顯示了對「原汁原味」概念的運用。還比如廳堂版《牡丹亭》，廳堂版《牡丹亭》使用的一個概念是明代的「家班」，按照明代「家班」的形式來演出。這其實也是變化運用了「原汁原味」的概念。

從這幾個影響較大的新制崑曲的演變來看，我們可以看到青春版《牡丹亭》運用和闡發的幾個概念，在中國社會的崑曲觀念中所產生的影響。到了《憐香伴》之後，崑曲和大眾文化的關係有了一個變化，因為，青春版《牡丹

亭》運用了很多大眾文化的手段，比如說宣傳，整個團隊的運作，有很多的大眾文化的成分在裡面，但是到了《憐香伴》，雖然《憐香伴》影響較小，但是對這一關係實現了一個顛倒。因為，在皇家糧倉排演《憐香伴》時，以「用男旦來演女同性戀「作為市場賣點。我們可以看到，之前的序列裡面，是崑曲運用了大眾文化的手段來運作、傳播，而到了《憐香伴》，就是大眾文化把崑曲納入其間。大眾文化為了它自身的目的，它的商業目的、市場目的，而以崑曲作為一個入口，通過策劃崑曲項目來獲得市場利益，這是崑曲的生產方式到了《憐香伴》出現的一個變化。到了這兩年，北方崑曲劇院排演了豪華青春版崑曲《紅樓夢》，這部《紅樓夢》，可以說是有史以來投資最大的崑曲大製作，據說是花了幾千萬。崑曲《紅樓夢》的製作過程，標誌著政府、也就是體制對於崑曲的控制的加強。青春版《牡丹亭》，主要是通過募捐等公益形式來運作。到了廳堂版《牡丹亭》，變成了一種商業運作，也就是皇家糧倉為了它的項目而選中了崑曲專案。到了《紅樓夢》，則是一個政府專案，也就是政府通過它的撥款，來直接掌控這樣一個劇碼的運作，而這個劇碼也是在體制內來運作，並獲得它的榮譽。「非遺」之後的十二年，這些新制崑曲的運作，代表了崑曲的觀念以及崑曲與大眾文化、與體制之間關係的變化。

二、「百年崑曲」興衰錄

以上所談為「非遺」十二年以來比較有代表性的崑曲的現象。如果這些現象，放置於清末以來百年崑曲興衰的時空裡，或許更能看清它的脈絡。

清末民國時期，崑曲呈現衰退趨勢。如今對於崑曲的歷史敘述，一般認為崑曲的衰落是在乾隆以後，比如說道光帝將南府改成昇平署，縮減了宮廷伶人的數量和規模。此後崑曲開始衰落。其實也許並不一定如此，崑曲的衰落或者可以從光緒時期算起。為什麼呢？在一九三三年出版的《劇學月刊》第二卷第一期上，出身於宮廷伶人的曹心泉曾寫過一篇《近百年來崑曲之消長》，他認為崑曲至乾隆為「初盛」，至同治為「極盛」，至光緒十年之後才開始衰退。

這一敘述或回憶與我們現在的崑曲史、以及一般的崑曲觀念是不一樣的。為什麼我們現在認為在乾隆之後崑曲就走向衰落，而曹心泉會認為直到光緒才衰落？這可能是由於我們現在的崑曲觀念的局限。比如說，往往認為崑曲是一個南方的劇種，譬如陸萼庭的《崑劇演出史稿》，強調崑曲產生於蘇州，是一個南方劇種。也有人認為蘇州崑曲才是正宗崑曲，而在京劇裡面的崑曲、其它地

域的崑曲，往往被忽略。譬如京劇裡的崑曲，程長庚等都是京劇形成期的奠基人，但是，他們同時也是非常好的崑曲伶人。而且，據梅蘭芳的自述，直到他父親那一輩，剛開始學戲時候，開蒙戲就是崑曲。只是到了梅蘭芳，皮黃的開蒙戲，取代了崑曲的開蒙戲。

由此可以知道，京劇的形成期，其實也是崑曲的一個發展時期，只不過由於如今的崑曲觀念，把京崑截然劃開，認為京劇是京劇，崑曲是崑曲，甚至以為京劇裡的崑曲，是京劇而不是崑曲，於是否認了京劇裡的崑曲，這是一個原因。此外，從清末到民國，雖然皮黃盛行，但是在當時的堂會裡，是經常演出崑曲的。這些崑曲演員在戲園子裡也許不是很受歡迎，但是也有它的空間，──在堂會裡演出。所以，或許可以依據曹心泉的說法，到光緒年間，崑曲才真正開始了衰退。

這種狀況到了民國六、七年時，有了一個變化，當時在北京出現了一次崑曲的復興，也有人稱這次崑曲的復興為「文藝復興」。這個「復興」是怎麼來的呢？當時河北鄉間的崑弋社到北京來演出，一些北大學生去看戲，有一個學生叫劉步堂，是高陽人，去看榮慶崑弋社的戲，這個榮慶社是從高陽來的，劉步堂認識了當時還沒有出名的旦角韓世昌，後來他在北大宣傳，一些學生就經

常去看韓世昌的戲。由於他們是學生，往往下課之後才去看戲。當時的韓世昌還不是主角，他的戲經常在前面演，最後的壓軸戲、大軸戲都是主角演的。這些北大的學生，他們專門去看韓世昌的戲，可是每回他們下課去看戲，韓世昌已經演過了，所以他們就提出要求，要求把韓世昌的戲放在後面，結果韓世昌的戲就排得越來越後，最後到了大軸，韓世昌漸漸就成了榮慶社的主角，成了一塊招牌。

這些北大的學生不僅僅為韓世昌獲得了主角的位置，而且還組織了社團，叫「青社」，專門捧韓世昌，就像梅蘭芳有「梅黨」一樣，韓世昌就有一個「青社」。有了「青社」之後，就為他印花譜，寫文章，還關心韓世昌的教育。比如說介紹當時在北大教崑曲的吳梅、趙子敬來教韓世昌的崑曲，在這樣的氛圍之下，韓世昌就成為了當時最走紅的崑曲旦角，後來被稱作「崑曲大王」。那時有一個《春柳》雜誌，每期都有一個名伶伶表，根據讀者投票，來記載名伶動向，表裡除了京劇名伶梅蘭芳、楊小樓之外，還有好幾位榮慶社的崑曲名伶：韓世昌、郝振基、陶顯庭、侯益隆，⋯⋯他們只是小小的崑弋班社的伶人，但是在《春柳》雜誌裡面，他們和知名度很高的皮黃名伶並列。

在此時的北京，不僅僅是崑弋社演崑曲，京劇名伶梅蘭芳、楊小樓等人相繼提倡崑曲，從而形成了北京的「崑曲熱」。比如說梅蘭芳學崑曲，當時齊如山給梅蘭芳排戲，因為齊先生在歐洲待過，他認為歐洲的神話戲非常好，希望梅蘭芳在京劇裡面也能夠排一些神話戲，並且建議梅蘭芳學一些崑曲，以便去排一些優美的身段。梅蘭芳於是開始學習崑曲，大概學了幾十齣折子戲，也開始演出《遊園驚夢》。

有一位北大學生張厚載，在他的觀劇日記《聽歌想影錄》裡，寫了當時看戲的經歷，寫到梅蘭芳演《遊園驚夢》，韓世昌也演《遊園驚夢》，紅豆館主、袁寒雲的票房也排演《遊園驚夢》。本來在北京好些年都沒見到演《遊園驚夢》，一時之間，在北京的舞臺上，忽然出現了好幾個地方都在演《遊園驚夢》、都在演崑曲的盛況，所以張厚載寫劇評稱作是「文藝復興」。

因此，在北京就出現了兩個「文藝復興」，一個是《新青年》提倡的「文藝復興」；另外一個就是由張厚載由於當時崑曲的盛況提出的「文藝復興」。那麼，「文藝復興」是新文化運動，還是崑曲呢？胡適在《新青年》上策劃了一個戲劇改良專號，約張厚載寫文章，再找一些張厚載的同學如傅斯年等去批判張厚載的觀點。胡適這些新文化運動的同仁對「舊戲」的批判，現在一般是被

當作對京劇的批判，其實這些文章針對的是「舊戲」，不僅是京劇，也包括崑曲，……而導火索是崑曲。

這就是在民國初年北京的一次崑曲的「文藝復興」，這次小小的「崑曲熱」過去不久，崑曲又恢復到它的常態，崑曲伶人繼續輾轉在北京、天津、河北之間演出。一九二〇年，韓世昌在上海演出，刺激了上海的曲家。因為，現在北京居然還有崑班，而南方最後一個崑班全福班已經解散了。於是，蘇浙滬的曲家就共同籌備、建立了「崑劇傳習所」。因此，從北京的崑曲「文藝復興」，到南方的「崑劇傳習所」，實際上存在著一條隱約的線索。

北方有榮慶社和一些其他的崑弋班社在京津冀演出，南方有崑曲「傳」字輩在蘇浙滬演出，這構成了民國時期崑曲的兩個主要區域。但是到了四十年代，由於戰亂和社會動盪，這兩個班社都相繼解散，雖然之後有一些臨時的零星的演出，但沒有了正式的、長期的崑曲戲班的演出。

到了共和國時期，崑曲《十五貫》「一齣戲救活了一個劇種」。在建國初期，對崑曲是一個壓抑的態度，譬如認為崑曲是封建地主階級的藝術，而當時提倡的是「人民的藝術」。由於《十五貫》出現以及被領導人的肯定，在一定程度上改變了這種形勢，《十五貫》是由當時浙江省委的宣傳部長策劃，配

合了當時中國的政治形勢，「平反冤假錯案」、「提倡清官」等。他把《十五貫》改編成一個清官戲，正好迎合了這次運動，受到了毛澤東的肯定。於是，中國相繼建立了崑劇院團。

《十五貫》證明了崑曲實際上是可以為共和國所用的，可以為新建立起來的政權所用，成為它政治的工具，從而獲得了生存的空間。所以在《十五貫》之後，我們可以看到，崑曲基本上是朝著一個通俗化的、迎合政治形勢的目標來發展。譬如，從《李慧娘》裡可以看到當時中國社會的一個隱喻，李慧娘和賈似道之間的矛盾，成為一種政治隱喻，所以《李慧娘》就有了這樣的命運：一開始是很紅，「南有《十五貫》，北有《李慧娘》」，很快就變成了一株「大毒草」。而且，隨著政治形勢的變化，崑曲演現代戲越來越多。到了文革前後，崑曲消失了十三年。

從五十年代一直到文革，由於《十五貫》，崑曲獲得了一次復興的機會，但仍然受到了很大的限制，而且對於崑曲的發展產生了影響。到了文革之後，崑曲開始恢復，由於中國社會進入到市場經濟時期，所以崑曲一直都處於邊緣狀態，既處於社會的邊緣，也處於體制的邊緣。在五、六十年代，崑曲可以迎合政治形勢，來獲得關注。但是到了八、九十年代，中國政府的目標逐漸從政治

轉向經濟，或者是把經濟當作政治。崑曲在這個體制的邊緣，就被冷落，尤其是到了九十年代，崑曲到了低谷。一直到了二〇〇一年年五月十八號，崑曲成為了首批世界「非遺」。

三、官方與民間：關於百年崑曲興衰史的一個分析

百年崑曲的興衰，可以描述為一個民間和官方互動的過程。在明清之際，崑曲是宮廷藝術，但清末之後，「禮失而求諸野」，崑曲進入到民間。崑曲的生存和發展，轉而由一個比較穩定的小圈子來維繫，這個小圈子主要是由愛好崑曲的文人和商人組成。譬如榮慶社和北京大學的關係、崑曲傳習所和蘇浙滬曲家的關係。以韓世昌為例，韓世昌首先是由北大的學生捧起來的，號稱「北大韓黨六君子」。其次，還有報界、商界的「韓黨四大金剛」。邵飄萍主持《京報》，是民國初年非常有名的記者，張作霖進入北京之後，邵飄萍被殺，沒有人敢收屍，韓世昌給他收屍，傳為佳話。

在南方，同樣也是如此。崑劇傳習所是上海、浙江和蘇州的曲家籌備、建立的。上海的穆藕初是愛好崑曲的大商人，創辦或接辦了崑劇傳習所。為了支

援崑劇傳習所，上海曾組織崑劇保存社，組織演出籌款，上海的名票友、名流來演戲，穆藕初也親自上場，收入全部捐給崑劇傳習所。

所以，在民國時期，崑曲處於民間狀態，由於崑曲主要由愛好崑曲的文人和商人支持，獲得了它的生存。到了共和國時期，崑曲迎合了政治形勢而獲得了生存的機會，它被納入共和國的文藝體制裡面，崑曲就成為共和國各種傳統藝術中的一種，因而也受制於這樣的一個體制，依照國家的文化政策來進行崑曲生產。以大躍進時期為例，因政府提倡全民大躍進，北京市的文化系統開了「萬人大會」，在一個很大的體育場裡面，很多單位都遊行，提出自己的目標。當時有一個歌劇《紅霞》，類似於劉胡蘭的故事，正在北京演出。於是北方崑曲劇院提出十五天排出崑曲《紅霞》。

到了八、九十年代，崑曲仍然是處於體制內，體制仍然容納著崑曲。但是政治已經不太需要它了，它除了通俗化、政治化、話劇化，還面臨觀眾減少的局面。

從建國一直到八、九十年代，崑曲的觀眾群，──雖然在相關材料中，也顯示有演出崑曲滿場，甚至連演很多場的時候，但大多是符合政治形勢的劇碼，如《紅霞》、《李慧娘》、《師生之間》、《奇襲白虎團》等。但是一般

的崑曲戲，在北京、上海這樣的大城市裡，傳統的固定觀眾可能也就是三四百人，這是崑曲的固定觀眾。文革以後，隨著時代的變化，這樣的觀眾越來越少，有時也會出現臺上的演員比台下的觀眾多的狀況，臺上有一大堆演員，台下只有四五個觀眾。

崑曲的處境，在民國時基本處於民間狀態，到了共和國時期，崑曲處於體制內。但是這裡又有一個分層，崑曲的院團是在體制內，但是在民間，也有愛好崑曲的曲友、戲迷，因此存在著官方和民間這樣一個分層。而且民間亦是一個魚龍混雜的空間，既有曲友、「頑固派戲迷」，亦有著追星族、粉絲等，不一而足。所以，在「非遺」十二年裡，崑曲的觀念、話語不僅有著很大的差異，而且時有短兵相接。這些差異、衝突，從對青春版《牡丹亭》、廳堂版《牡丹亭》、《二○一二牡丹亭》、《紅樓夢》等劇碼的批評和爭議，在「轉基因崑曲」、「頑固派戲迷」、「漲調門」、「于丹被轟」等話語的討論中亦能顯露。

「非遺」十二年，在崑曲領域發生的一些變化，至少可列出三個：

第一個就是崑曲觀念的變化，在為《話題二○○七》所寫的關鍵字《青春版〈牡丹亭〉》裡，我談到一個很大的變化就是崑曲從被認為是「陳舊落伍的藝術」，變成了一種「可消費的時尚」。在「非遺」，甚至在二○○四年之

前，談起崑曲，大多認為是老年人才看的，年輕人聽到笛聲、或者是鑼響就跑掉了，認為崑曲是「陳舊落伍的藝術」。青春版《牡丹亭》的運作，導致了一個觀念的顛倒，就是在它的宣傳裡面，把崑曲當作是「可消費的時尚」，所以勿論是否愛好崑曲，崑曲和我們所說的古典音樂、芭蕾一樣，是一種時尚，是青年人的時尚，是可消費的。這是一個很大的顛倒，把人們的觀念顛倒過來。

第二個變化是崑曲觀眾群的擴張。從建國一直到八、九十年代，崑曲的觀眾呈現出一個縮減的趨勢，但是自從「非遺」以後，「非遺熱」，以及青春版《牡丹亭》熱，使中國社會出現了「崑曲熱」，大大增加了崑曲的觀眾群。而崑曲的觀眾群非常重要，有什麼樣的觀眾，也就有什麼樣的崑曲。因為崑曲的製作，它的演出，它的最大的對象，就是觀眾。比如說，如果觀眾需要新編戲，它可能會向新編戲發展。觀眾愛好傳統戲，它也就試圖向傳統戲方面嘗試。這是崑曲觀眾群的變化。

第三個變化是在崑曲領域裡形成了三種勢力的博弈：文人、商人和官人。比如說文人，在民國時期，有蔡元培、齊如山這樣的文人，在一定程度上影響了崑曲的發展。而到了「非遺」之後，，也有文人參與到崑曲製作，白先勇可以作為文人參與到崑曲領域裡的一個典型。還有商人，像皇家糧倉的廳堂版

《牡丹亭》，它為了皇家糧倉的項目，製作出一個旅遊崑曲的升級版。前文提到的「南北崑曲名家演唱會」，自從去年年底出現後，也成了崑曲演出的一個模式了。還有就是官人，因為崑曲一直是處於體制內，是在國家的文藝體制管理之下的，所以官員對於崑曲掌控是最主要的。

近年來，官員對於崑曲領域的參與與掌控，又有了一些變化。在二○○四年之前，崑曲處於體制的邊緣，可有可無。所以官員與崑曲的關係，處於一個相對鬆散的局面。到了後來，隨著崑曲在中國社會上影響的增強，官員對於崑曲的掌控越來越厲害。比如《一六九九桃花扇》，《一六九九桃花扇》是繼青春版《牡丹亭》之後，推出了一個影響比較大的新編大戲。但是《一六九九桃花扇》的出現其實是跟當時中央推行的文化體制改革相關的，是文化體制改革的樣本。再如北方崑曲劇院的《紅樓夢》，是一個政府的投資專案，一開始是懷柔區政府的投資，後來是北京市政府的投資，總共投資了數千萬。最後，《紅樓夢》幾乎獲得了現在中國社會上與戲劇有關的主要文化獎項，並到世界各地巡演，此後又拍成崑曲電影，還要製作交響樂崑曲《紅樓夢》。政府通過投資的方式，滲透到崑曲，掌控崑曲的製作。這就是崑曲在體制內循環的運作模式的加強版。

總而言之，百年崑曲的興衰，實則是一個崑曲從官方至民間又至官方的沉浮史。二〇〇一年年五月十八日，崑曲成為世界首批「非遺」，之後因為中國政府對於「非遺」的體制化和社會動員，崑曲在中國的社會文化空間中暫時獲得了百年崑曲史上從未有過的重要位置，並對中國社會產生一定的影響。在這一逐漸展開的場域裡，官員、文人、商人出入于其間，從而上演著一幕幕屬於我們時代的「非遺」變形記。

載《話題二〇一三》楊早、薩支山主編，三聯書店二〇一四年版，刊出時略有修改，改題為《百年崑曲史，「非遺」變形記》。

崑曲史的建構及寫作諸問題

——以《崑劇演出史稿》、《崑劇發展史》中的「北方崑曲」為例

在五年前我撰寫〈「北方崑曲」概念之生成與建構〉一文時，曾提及對於「北方崑曲」概念的辨析與處理為中國崑曲史之敘述的一個很大的難題。[1]

其時，我與之對話的「潛文本」便是《崑劇演出史稿》、《崑劇發展史》這兩部崑曲史[2]的重要著作。因為，這兩部著作不僅是出版較早的崑曲史專著，而且擁有較為明確的崑曲史觀念，以及有機的歷史框架。著者提出或引用的一些論斷，如「四方歌曲（者）皆宗吳門」、「競演新戲的時代」、「摺子戲的光芒」等，至今仍為人所徵引，並在很大程度上塑造著二十世紀八十年代之後人們對於崑曲史基本面貌的認識。及至如今，各種涉及崑曲歷史敘述的「讀物」或許已有數十種之多，但並不能取代這兩部崑曲史著作的位置，而且諸多讀物所襲用的崑曲史觀念及所運用之概念仍可說是建立在這兩部著作之上。換言

[1] 陳均：〈「北方崑曲」概念之生成與建構〉，《北方崑曲論集》（北京：文化藝術出版社，2009年），頁88。

[2] 本文並不涉及「崑曲」、「崑劇」之概念辨析，為行文方便，將「崑劇史」寫作亦總稱為「崑曲史」寫作。

之，這兩部崑曲史著作已被視為崑曲史寫作的「經典」[3]。而探討這兩部著作的產生、其脈絡、其對寫作對象的處理及其所反射出的崑曲觀念，不僅是對崑曲史寫作的一次返觀，可藉此辨析影響崑曲史建構與想像的諸種元素，亦能在這一清理中討論內在於崑曲史寫作的諸多問題。

一、《崑劇演出史稿》與《崑劇發展史》的版本

《崑劇演出史稿》為陸萼庭所著，迄今已有三版：第一版由上海文藝出版社於二〇〇六年一月出版；第二版被納入洪惟助教授主編的「崑曲叢書」第一輯，由臺灣「國家出版社」於二〇〇二年十二月出版；第三版由上海教育出版社於二〇〇六年出版。據一九八〇年版的趙景深序及作者後記可知，此稿「從一九四八年冬寫起，到一九六〇年寫完初稿。一九六三年作了第一次修改，前後陸陸續續寫了十幾年」[4]，而在出版時，「基本上保留一九六三年修改稿面目」[5]。又據二〇〇六年版的〈修訂版自序〉及編者的〈編校後記〉，作者陸萼庭在保持原版本的基本框架之下，對二〇〇六年版作了五萬餘字的增補，包括若干章節的增補、改寫、刪減，形成二〇〇二年版。此後又在二〇〇二年版

[3] 二書的這一「經典」位置可從《崑劇演出史稿》（二〇〇六年版）的〈修訂本自序〉及《崑劇發展史》（二〇一二年版）的〈新版後記〉窺見一斑。〈修訂本自序〉云：「引起了讀者的關注」、「此書易售」、「我的一位朋友多次跟我說起，他的專攻戲曲史的研究生幾乎都讀過這本書，有的未能購得，還從圖書館借抄、複印」；〈新版後記〉云：「一經問世即為經典，為治戲曲史者的必備之書」。亦有論者評說「一九八〇年，陸萼庭先生的《崑劇演出史稿》可謂演出史研究領域的開山之作。胡忌、劉致中先生的《崑劇發展史》是戲曲史

的基礎上作了校改，但結構並未變動，形成二〇〇六年版。由此可見，陸萼庭所著《崑劇演出史稿》自一九四八年開始寫作後，共有兩次較大的變化：一次為一九六三年的修改，形成其崑曲史著的基本框架和結構；一次為二十世紀九十年代末，對此前的框架、結構有所調整。

《崑劇發展史》為胡忌、劉致中合著，迄今已出兩版：第一版由中國戲劇出版社於一九八九年出版，趙景深序及作者後記談及作者之一胡忌曾於一九六三年寫就《崑劇簡史》，後來被毀，又因一九八三年七月的中國戲曲劇種史寫作會議而重新寫作「崑劇」，並與劉致中分工合作，約於一九八五年完成。第二版由中華書局於二〇一二年出版，因胡忌已去世，所以主要框架、內容並未再作改動，僅校訂字句，及劉致中撰寫部分有少許修訂。

綜上所述，或可將這兩部崑曲史著作的寫作脈絡分成三個時間節點：其一為一九六三年。此年胡忌、陸萼庭經過多年寫作，分別獨立寫成「崑曲（劇）簡史」，但只有陸萼庭的著作得以在一九八〇年出版；其二為一九八五年。胡忌、劉致中合作的《崑劇發展史》完成，並於一九八九年出版；其三為二十世紀九十年代末，陸萼庭對《崑劇演出史稿》進行較多的修訂，並分別於二〇〇二年、二〇〇六年在臺灣和大陸再版。這三個時間節點恰好也伴隨中國社會半

研究中具有里程碑意義的一部著作。」（車文明：〈賽社獻藝：中國古代戲曲生成與生存的基本方式〉，《戲史辨》第二輯（北京：中國戲劇出版社，二〇〇一年），頁54）。

4　趙景深：〈序〉，《崑劇演出史稿》（上海：上海文藝出版社，一九八〇年），頁一。

5　陸萼庭：〈後記〉，《崑劇演出史稿》（上海：上海文藝出版社，一九八〇年），頁三五九。

個世紀以來的變遷，即從中華人民共和國建國之初到新時期之初再到崑曲成為首批世界「人類口述與非物質遺產代表作」前後。

二、《崑劇演出史稿》與《崑劇發展史》之崑曲史敘述

因此一時代變化，這兩部崑曲史著作，我們可將其作為三個版本（一九六三年完成、一九八〇年出版之《崑劇發展史》，二十世紀九十年代末完成、二〇〇六年出版之《崑劇演出史稿》，一九八五年完成、一九八九年出版之《崑劇演出史稿》修訂版[6]）來予以討論，並根據此三版的時間座標，來討論此三版之崑曲史敘述之差異與變化。

《崑劇演出史稿》與《崑劇發展史》書名有所差異，前者側重於「演出史」，後者則側重於「劇種史」。換言之，這兩部著作書寫之主題皆為「崑劇發展史」，但前者是從演出角度，而後者則包括「案頭」與「場上」，也即將戲曲文學研究與演出史研究合為一體。事實上，翻讀《崑劇發展史》全書，亦可見到作者將與崑劇相關之文學創作的發展與崑劇演出史的發展作為兩條線索平行敘述。這一寫作角度差異，或是關乎時代背景，在《崑劇演出史稿》寫

6　因此書二〇〇二年臺灣版與二〇〇六年上海教育出版社版結構大體相同，僅有少量字詞校訂，故本文所討論此書之修訂版為二〇〇六年版。

作之際，陸萼庭所面對的寫作傳統或範式即是傳統的戲曲文學研究，故陸萼庭反而為之，致力於演出史，寫就第一部「崑劇演出史」。而胡忌至二十世紀八十年代重寫其崑劇史時，既受「戲曲劇種史」這一預設的框架限制（為這一項目的組成部分），而且有陸萼庭的「演出史」在先，故綜合傳統的戲曲文學研究與演出史研究而為之。因此，這一差異，既是作者個人選擇角度之差異，亦是寫作時代之差異。但從二書的序及後記中可得知，二書之構想均側重於崑劇「演出史」之敘述，以崑劇「演出史」之變化來建構崑曲史，實是二書之共同訴求。

《崑劇演出史稿》的一九八〇年初版和二〇〇六年修訂版的章節結構，據作者自道「保持原來的框架、篇幅和基本觀點」[7]。從目錄中可知，其大體框架仍保持不變，以敘述崑曲之產生、形式之發展變化及衰退為基本脈絡，而隱含著清唱與劇唱、全本戲與摺子戲這兩條線索。但修訂版比之於初版，有所增刪，譬如，第二章增加了「舞臺藝術述例」一節，第四章增加「清宮南府的擴建」、「全本戲的新貌」二節，並將「北京的崑劇活動」與「南京及其他地區的崑劇活動」合併為「北京的崑劇活動」一節；第五章增加「進入近代的特點」、「昇平署始末」二節，並將「『清客串』」一節改名為「清唱和『清客

7　陸萼庭：《崑劇演出史稿》（上海：上海教育出版社，二〇〇六年），頁一至二。

串』」，等等。從這一修訂來看，作者在其對崑曲歷史的敘述中加入或增強了宮廷崑曲、全本戲、清唱傳統等崑曲歷史形態的線索。而且，從其新增的章節和篇幅來看，以「宮廷崑曲」的敘述最為引人矚目。

《崑劇發展史》以崑劇之「產生」、「興起」、「繁盛」、「消衰」、「沒落」、「新生」為基本脈絡，其中又敘述了崑劇創作與崑劇演出形態兩條平行線索。與《崑劇演出史稿》相比，此書更為「綜合」，而兼顧崑劇內部諸種形式之變遷，除創作（作家作品）、演出、音樂外，亦兼及時代背景、崑曲支派等現象之敘述。此外，還增加了崑曲「史前史」與建國後崑曲發展的敘述。

值得注意的是，《崑劇演出史稿》與《崑劇發展史》在「演出史」的敘述上，基本上都是以「南崑」為主體，而以其他地域的崑曲形態為補充，此種崑曲史敘述以《崑劇演出史稿》最為典型，而在《崑劇發展史》，其敘述崑劇之「產生」、「發展」、「衰退」皆是以蘇州、上海之崑曲為處理對象，「繁盛」時期雖述及其他地域，但又以「浙崑」、「徽崑」、「贛崑」、「湘崑」、「川崑」、「北崑」皆為「崑劇的支派」而述之。而且，在這兩部著作對崑曲史的建構中，又以對「北方崑曲」這一崑曲形態的處理最為矛盾與歧

異，以下詳述之。

三、《崑劇演出史稿》與《崑劇發展史》中的「北方崑曲」

此處所引之「北方崑曲」概念，以最寬泛之含義言之，在時間上，為崑曲進入北京之後的歷史，在空間上，包括南派、京派、崑弋派等歷史形態。即「北方崑曲」為「流傳於北方的各崑曲流脈之總稱。」[8] 以下從崑曲史敘述中的「北京」、宮廷崑曲、崑弋及皮黃班中的崑曲三方面來分析《崑劇演出史稿》與《崑劇發展史》這兩部崑曲史著作對「北方崑曲」所作的處理。

首先讓我們來看這兩本著作裡，關於「崑曲在北京」的敘述。《崑劇演出史稿》初版在第二章〈四方歌者皆宗吳門〉〉第一節〈新聲從江南到了北京〉中，以袁中道日記裡所載觀劇事為史料描述了「崑腔」從江南進入北京之情形，但結尾卻說：

但是，崑劇這樣一個南方劇種進入北京，本來就帶有局限性，它只能以它的劇本文學和新聲滿足士大夫知識份子的欣賞要求，與民間聯繫不

8　陳均：〈「北方崑曲」概念之生成與建構〉，《北方崑曲論集》，頁九二至九五。

多，這跟在江南地區的情況有所區別。所以，北方的盛行崑劇，只能看作崑劇發達的明證之一，而不是最主要的根據。同樣，崑劇後來退出北方舞臺，也不能看作是衰敗的主要徵象。這個認識相當重要。

在第四章〈摺子戲的光芒〉第六節〈北京的崑劇活動〉的開首，作者便交待說：

從搬演風格、唱白意趣等方面來考察，崑劇這個劇種的江南地方色彩確乎是非常強烈的。它的全盛時期，儘管曾經足跡遍及天下，但是對有些地區來說充其量不過是有其『足跡』而已，並沒有真正達到根深葉茂的境地。例如北方的一些城市，包括當時的封建都城北京，崑劇在那裡的局面就是如此。

其後在提及「整個乾隆朝六十年之中，北京成為全國演劇互動的重心」之後，又談到在諸多聲腔的競爭下，「崑劇充分暴露了南方劇種的弱點，不僅不能充當此中之盟主，而且站不住腳跟了。」

從這些涉及關於「崑劇」與「北京」的關係的相關論述可知，在作者的崑曲史建構與觀念中，崑曲是「南方劇種」，北方及北京這一地域處於相當次要與邊緣之位置。而在第五章《近代崑劇的餘勢》的第一節〈從北京的集芳班談起〉裡，臨近結尾時，作者再次強調：「北京的崑劇始終只是蘇崑的一個支脈，它並沒有形成過什麼流派。」

在《崑劇演出史稿》的修訂版裡，作者依然保留了以上的章節及論述。而在《崑劇發展史》裡，「北京」亦只是構成崑曲「演出盛況」之一個地域，在第五章〈崑劇創作的由盛而衰和演出的繁盛〉的第五、六節，即是以蘇州、廣州、江南地區、揚州、北京、江北地區、西北地方等地域依次道來，並引《消寒新詠》等史料以證崑劇在北京的「存在」。

由此可知，《崑劇演出史稿》、《崑劇發展史》二書所建構的崑曲史確乎是以江南為中心，自蘇州始，擴散至全國，至上海衰。北京在其敘述中，僅作為崑曲繁盛所及之一地。

其次，「宮廷崑曲」之處理或更有意味，如前所述，在《崑劇演出史稿》初版裡，「宮廷崑曲」不僅論及很少，且多為負面形象。如前引〈北京的崑曲活動〉一節，提及宮廷「大戲」和萬壽盛典，然評其為「借演劇來歌功頌

德）、「驕侈」等。在《崑劇發展史》裡，「宮廷崑曲」之敘述開始佔有部分篇幅，如第三章〈崑劇的繁盛（上）〉之第三節〈家庭戲班、職業戲班和宮廷演劇〉的第三部分為〈崑劇進入宮廷〉、第四章〈崑劇的繁盛（下）〉之第五節〈家庭戲班、職業戲班和宮廷演劇續篇〉的第三部分〈宮廷演劇以崑劇為主〉、第五章〈崑劇創作的由盛而衰和演出的繁盛〉之第四節〈崑劇創作的末路和清宮大戲〉的第二部分〈清宮大戲〉，總體而言，作者開始注意將「宮廷崑曲」這一形態納入其崑曲史敘述，但尚僅限於簡單之描述，而且並未找到或有意確認「宮廷崑曲」在崑曲史之位置，如第三、四章將「宮廷演劇」與「家庭戲班」、「職業戲班」並列之，而第五章將「宮廷崑曲」夾雜於創作之衰退與演出之繁盛這兩條線索中，實際上這一寫法亦是作者尚未將「宮廷崑曲」較好地納入其崑曲史建構之表現。而且，在具體言及「清宮大戲」時，也多以為其「與其說是『戲』不如說是某種儀式禮節的裝飾性排場」，而其實際價值也只在於其中包含在其對於「民間」之作用，等等。由此亦可見作者對於「宮廷崑曲」之基本觀念。

至《崑劇演出史稿》修訂版，作者增加了兩節關於「宮廷崑曲」之內容，即第三章增加了〈清宮南府的擴建〉、第五章增加了〈昇平署始末〉，描述了

自晚明至清末「宮廷崑曲」之機構與體制，可說是較為完整，但從其描述來看，作者亦只是將「宮廷崑曲」作為一種現象而列之，似並未將其納入崑曲史之建構。

再次，這兩本著作對於京崑（皮黃班裡的崑曲）、崑弋這兩種現象的處理，實則是對「在北京的崑曲」這一歷史現象之處理，與崑曲史敘述中的「北京」相關，但亦有異，所以分而論之，因此二者實際上是晚清民國時的崑曲現象，也可說是接續了「宮廷崑曲」。

在《崑劇演出史稿》初版裡，涉及這一內容的主要是第四章〈摺子戲的光芒〉之第四節〈北京的崑劇活動〉和第五章〈近代崑劇的餘勢〉之第一節〈從北京的集芳班談起〉，從其論述來看，作者以較多的描述「南崑」與「純粹的崑班」，多引《燕蘭小譜》、《長安看花記》、《菊部群英》等花譜，討論「保和班」、「集芳班」等。討論藝人亦是以崑曲藝人為主，而以藝人之回南方及改搭徽班為崑曲在北京衰落之標誌。此外，在〈從北京的集芳班談起〉一節之結尾，附以「北派崑劇的簡史」，即崑弋班之簡單介紹。而在此書修訂版裡，作者甚至還刪去這一部分，並解釋為「自亂體例」，所謂「體例」，正是作者所謂崑曲史之構想，在於以南崑為主體、崑弋為支派，而作者所建構之崑

曲史則是以南崑為敘述之主體，因而「北派崑劇」或崑弋則可略之。

在《崑劇發展史》中，對崑弋之敘述為第六章〈崑劇的消衰〉之第二節〈崑劇的支派〉的第六部分〈北崑〉，作者將北崑（崑弋）與浙崑、徽崑、贛崑、湘崑、川崑並列，以其為「崑劇的支派」，因此以南崑為正統之意可知。涉及京崑（皮黃班裡的崑曲）之內容則在此章第五節（崑劇對京劇和其他劇種的影響）的第一部分〈對京劇的影響〉，也即將這一形態僅作為崑曲之影響所及，而非崑曲之流脈。

綜上所述，二書對「北方崑曲」這一實存的崑曲歷史形態，其敘述多處於一種將其壓抑與邊緣化之狀態，其因則在於其崑曲史構想是以崑曲為南方劇種，而以南崑為主體，以蘇滬二地位敘述之重心，而「北京」僅為崑曲繁盛之影響區域，並不具有重要意義。因而對北方崑曲之構成形態如宮廷崑曲、崑弋、京崑，亦並不重視或有意忽略。

四、《崑劇演出史稿》與《崑劇發展史》之崑曲史觀念之分析

追溯《崑劇演出史稿》與《崑劇發展史》二書對「北方崑曲」這一歷史

形態的處理方式，可以時間與空間為座標來衡量之。從時間來看，如前文所分析，二書之出版與修訂恰好跨越中華人民共和國之三個重要歷史階段，不同的社會環境與觀念變化，亦促使崑曲史家作出判斷與調整，因而影響其崑曲史的建構與想像。

《崑劇演出史稿》初版之基本面貌在一九六三年確立。這一時段，正是崑曲因新編《十五貫》而得以復甦之機，此時中國社會意識形態趨於左傾，政治運動不斷，而崑曲被視為「封建地主階級的藝術」被抑制，總是處於一種「自辯」狀態[9]，只因《十五貫》迎合了政治形勢而得以納入國家的文化體制，因而獲其生存之機。因此，在此本崑曲史著裡，作者所秉持之觀念即崑曲為人民之藝術，而非封建地主階級之藝術，故在材料之選擇、敘述之線索均有所取捨。在初版〈引言〉裡，作者即極力論證崑劇與人民之關聯。開首便說：「崑劇也能以它的民主性精華感染人們，它將跟我國人民日益豐富多彩的文化生活密不可分。」以下作者便以「廣場」與「家樂家班」、「清曲」與「劇曲」為互相鬥爭的對立面，以「廣大群眾喜聞樂見的民間班社的廣場（包括劇場）演出方式」、「以多少獲得人民群眾的支持」的「劇曲」為主流，此類論述甚多，茲不備舉。其意正在於「嘗試從崑劇演出歷史的探討中，說明人民是熱愛

9　在〈引言〉的第三段，陸萼庭便談及這種狀況「今天大家對待崑劇這樣一個劇種還存在著不少分歧的看法」、「我們必須從本質的認識上逐步取得比較一致的看法，對於崑劇藝術作出一個公允的估價。現在是時候了。」（陸萼庭：《崑劇演出史稿》（上海：上海文藝出版社，一九八〇年），頁七）。因由這一時代境況，作者致力證明崑曲的人民性等概念。

崑劇的。正由於有廣大群眾的支援，在兩種演出方式的鬥爭中，崑劇才得以成長發展。」以彼時流行之辯證唯物法來貫穿全書，固然是形勢所然之「政治正確」，但因此也決定了此書之論述方式與格局。

至《崑劇演出史稿》修訂版則有一變，〈引言〉雖有若干沿襲之語句，但共和國之初流行的「人民」話語已基本刪除，如作者在〈修訂版自序〉中所言：

> 其中改動最大的是〈引言〉，這只有用『時過境遷』一詞來解釋。當年是從劇種新生的角度著筆的，現在我認為改從藝術遺產的位置上來回顧演出歷史，比較妥善。[10]

〈引言〉的改動實則是崑曲史之想像的變化，一九六三年以「人民」話語來建構崑曲史，至二十世紀九十年代末，這一話語已不再具有意識形態之壓力，而至二○○一年，崑曲即成為世界「人類口述與非物質遺產代表作」，或由此社會氛圍，作者回到以「藝術遺產」這一角度來建構崑曲史。因而在修訂版的〈引言〉裡轉而揭示崑曲史的「三大矛盾」：劇本與演出的矛盾、雅與俗的雜交、觀眾層面的不穩定。而在初版〈引言〉裡探討的問題，也大多「去

10 陸萼庭：《崑劇演出史稿》（上海：上海教育出版社，二○○六年），頁二。

政治化」，如談到「廣場」與「廳堂」兩種演出方式時，評道「從崑劇藝術演變形式的整體來看，前者實為主流，但我們更要重視它們互相影響的事實。」由此語可知作者敘述方向之變化。

《崑劇發展史》完成於一九八五年，出版於一九八九年，從其敘述語言及觀念而言，或許受新時期思潮之影響，較少襲用以往意識形態之話語，而是以「劇種」為主要敘述形態，即將崑劇作為中國戲曲之一種，而探討、描述其源流。

因此，從《崑劇演出史稿》初版、《崑劇發展史》、《崑劇演出史稿》修訂版三書的時間來看，我們既能感知到其崑曲史建構與想像的目標之差異，亦能由此分析隨時代語境之變化，崑曲史寫作之變化。具體到對「北方崑曲」這一歷史形態之處理上，最為明顯的變化即是「宮廷崑曲」所占篇幅之增加。從空間這一角度來看，實則是涉及到崑曲的區域問題，尤其是南北之爭。

其核心在於：崑曲之主體是什麼？崑曲是否有派別？——這些問題既涉及時人的崑曲史觀念，更重要的是事關一個焦點問題：何為崑曲？

從二書三版的崑曲史建構來看，均以崑曲為南方劇種，以南方之崑曲為敘述主體，以北方及其它區域為支脈，略寫或省略之。這一點在《崑劇演出史稿》修訂版的《修訂版自序》裡表達得非常清晰：

主體與流派。崑劇形成於吳中一帶，為「吳文化」的重要組成部分之一，其地域性特點始終極為鮮明。本書即以此為主體，寫它的演出歷程。以後四方擴散，主軸不變，描述的視角如一。

因此書修訂版與初版的主要框架不變，因此這一觀念可說是作者持續數十年所秉承之觀念，亦是其建構崑曲史之主導觀念。而在《崑劇發展史》裡，作者雖未明確表達這一「南崑」立場，但從其具體框架設計及話語來看，與《崑劇演出史稿》之立場大致相近，皆是以「南崑」為主體，以「北崑」為支派。

究其原因，除可說明以南崑為主的崑曲觀念乃是近半世紀以來時人之主導觀念外，我還想引入一個可能的因素，以資激發探討，即崑曲史的寫作者對於崑曲史建構與想像之影響。也即可以探討這兩部崑曲史著的作者的籍貫與經歷，《崑劇演出史稿》的作者陸萼庭與《崑劇發展史》的主要作者胡忌，二人生活與學習、研究崑曲之環境皆在江浙滬——胡忌雖有在北京參加北京崑曲研習社之經歷，但自民國以來，北京的業餘崑曲組織多以南方崑曲為正宗。[11]作為民國時諸多崑曲業餘組織的延續，共和國建國後成立的北京崑曲研習社亦多

<hr>

11 參見朱復所撰《北京戲劇通史・民國卷》（北京：北京燕山出版社，二〇〇一年）的第五章〈京派崑曲、崑弋班與業餘曲社〉，朱復談及「民國時期，北京的業餘曲社此伏彼起，非常活躍，極大地促進了南派崑曲在北京的傳播和與其他流派崑曲藝術的交流。」

持這一觀念——其崑曲觀念亦是在南方崑曲這一氛圍裡形成與展開，故其崑曲史建構與想像亦是以南方崑曲為主體。

為與之對比，此處我再以一書為例。

《中國崑曲藝術》一書。這本崑曲史著作由六人合著，其作者皆是來自北京。這部著作因是多人合著的「普及性讀物」[12]，因而缺少完整、統一的崑曲史觀念及框架，且發行量有限，影響也相對較小，所以我並未將其與前述二書並列而分析。雖是如此，但從其書的框架設計與論述來看，與前述二書恰好形成一個對照。

《中國崑曲藝術》第一章為〈崑曲的產生、形成、發展和盛衰〉，為傅雪漪所撰，其內容即是敘述了崑曲之發展史，與《崑劇演出史稿》、《崑劇發展史》大體相應，惟多簡略。此章分為六節，依次為「緣起和形成」、「自江南的流變到入京」、「京派崑曲的奠定」、「北京的崑弋一支」、「明代後期至清末江南崑曲活動概況」、「解放前的三十七年」，從這一結構來看，「北方崑曲」的篇幅佔據主要位置，除「緣起和形成」、「明代後期至清末江南崑曲活動概況」二節與「解放前的三十七年」前半部分述及南方崑曲外，餘皆是北方崑曲。而且，從其建構的崑曲史來看，南方崑曲尚具有「地區性」，只有到

12　此書〈後記〉交待說「本書的編寫，主要是面向具有初中以上文化程度的讀者，介紹崑曲藝術在中國傳統文化中的地位、成就、影響及其特色，並簡略勾勒其發展歷史……有關崑曲藝術的過去、現狀、前景和展望方面的分析，在於呼籲各級領導、專家們和廣大崑曲愛好者對崑曲藝術事業的關心和思考。『述古達今，傳承發展』為全書的貫穿線，做到學術性與知識性兼顧而著重在知識性，力求史料準確，論點公允，深入淺出，易讀易懂，使本書成為引導青年瞭解崑曲、走進崑曲的一部普及性讀物，並可作為專家藝術家進入院校演講授課的參考教材。」鈕驃、傅雪漪、張曉晨、朱復、沈世華、梁燕：《中國崑曲藝術》（北京：北京燕山出版社，一九九六年），頁三一八。

了北京，影響才遍及全國，因而崑曲具有後來之位置。因而，在傅雪漪的崑曲史敘述裡，北方崑曲（包含宮廷崑曲在內的京派崑曲、崑弋）乃是崑曲史之主體。

傅雪漪所描繪的崑曲史圖景，與《崑劇演出史稿》、《崑劇發展史》迥然相異，而考慮到傅雪漪之籍貫與習曲背景（傅雪漪生於北京，亦在北京習曲，並曾在北方崑曲劇院工作，撰有多篇關於北方崑曲藝術家的表演藝術、北方崑曲史的文章），這也似乎提示我們，崑曲史的書寫者在崑曲史建構與想像中的作用與影響。

因此，在影響崑曲史建構與想像的諸多因素中，時間與空間的作用應是被考慮的。具體而言，時代背景及社會語境於崑曲史寫作的話語滲透與觀念影響、崑曲史寫作者與研究者自身背景於其崑曲史寫作的內在影響與觀念形成，都有著非常重要的關係。以上，我分析了幾部「經典」的崑曲史著作對於「北方崑曲」這一崑曲歷史形態的處理與寫作，並以之來探索在崑曲史的建構和想像中時間與空間對於寫作之影響與控制。

在趙景深先生給《崑劇發展史》所寫的序裡，曾言及崑曲史建構中存在的諸多問題：

較大的如：魏良輔之前的崑劇到底是什麼樣子？是劇抑只是清唱？所謂「吳江派」和「臨川派」之爭實質如何？「北曲南唱」的南曲化程度如何？明雜劇在崑劇中演唱的脈絡怎樣？這裡均未作出令人滿意的解答。[13]

此問提於一九八四年十月十八日，至今已近三十年。然則在如今數目繁多的崑曲讀物、著述與出版物裡，似乎還未得到有效的回應。而且，如今之崑曲研究，亦難免受制我們所處的這一「時間與空間」及諸多因素之影響。因此，我以《崑劇演出史稿》與《崑劇發展史》裡的「北方崑曲」為例，來探討崑曲史的建構、寫作及其生成機制。

載《戲曲研究通訊》第九期

13　胡忌、劉致中：《崑劇發展史》（北京：中華書局，二〇一二年），頁三。

卷四

青春版《牡丹亭》大事記
（二○○二至二○一三）

二○○二年

十二月，由古兆申推薦，白先勇應香港大學之邀在沙田大會堂音樂廳和港大陸祐堂舉辦了四場演講，主題為〈崑劇中的男歡女愛〉和〈崑曲：世界性的藝術〉，並邀請蘇州崑劇院俞玖林、呂佳等五位中、青年演員作示範表演，演出了《遊園驚夢》、《佳期》、《琴挑》等折子戲，效果非常好。由此，白先勇產生製作青春版《牡丹亭》的設想。此後，白先勇應蘇州崑劇院之邀，在蘇昆蘭韻劇場、周莊古戲臺、沁蘭廳觀看了蘇州崑劇院「小蘭花」班青年演員的演出，江蘇省委宣傳部楊新力副部長、蘇州市委宣傳部周向群部長也參加會議，並觀看演出。此後，蘇州崑劇院蔡少華院長與白先勇先生頻繁電話商談，白先勇想組織一批專家、學者再來一次蘇州會晤。蔡少華邀請白先勇再來考察。

二〇〇三年

一月至二月，由白先勇舉薦，蔡少華、王芳陪同俞玖林赴杭州拜訪汪世瑜，此次是俞玖林與汪世瑜的第一次見面。

二月六日，正是大年初七，白先勇應邀來蘇州。此次來蘇，白先勇帶來了辛意雲、樊曼儂、古兆申等港臺地區的文化學者。還有汪世瑜、張繼青、蔡正仁等崑曲界專家，大家白天在蘭韻劇場、周莊、忠王府、沁蘭廳一起觀看蘇昆「小蘭花」班的演出，晚上則一同討論相關事宜。蔡少華邀請白先勇牽頭，製作《牡丹亭》，並商討進一步培訓這批青年演員。此次蘇州之旅為期一周左右，期間還在茶人村以曲會的形式舉行了一次見面會，參加人員有：時任蘇州市委宣傳部部長周向群、副部長繆學為，白先勇、蔡少華、辛意雲、古兆申、樊曼儂、余秋雨、汪世瑜、張繼青、王芳、陶紅珍、俞玖林、沈豐英等，蘇州電視臺也特別為此次見面會做了報導。

四月至六月，由蘇州市政府出資四十萬，在白先勇、蔡少華、汪世瑜等的策劃、組織下，對蘇州崑劇院「小蘭花」演員進行了「魔鬼式訓練」，此次

訓練由蘇崑尹建民副院長負責，聘請了汪世瑜、馬佩玲、張繼青、姚繼焜、劉福祥、毛偉志等老師對演員進行形體、唱腔、表演、文學等方面的系統強化訓練，培訓持續三個月。在此期間，白先勇老師兩次來蘇，觀看彙報演出，肯定了「魔鬼式訓練」的成果。

五月至十月，青春版《牡丹亭》劇本創作。編劇小組成員有白先勇、張淑香、華瑋、辛意雲。

九月，白先勇及其臺灣團隊在蘇州胥城大廈舉辦第一次創作會議並驗收第一次排練成果。白先勇在蘇州期間，與蔡少華院長等人確定了青春版《牡丹亭》的主創人員，有：總製作人、藝術總監白先勇；製作人蔡少華；藝術指導汪世瑜、張繼青；總導演汪世瑜；音樂總監、唱腔整理改編、音樂設計周友良；美術總監王童；導演翁國生等。

九月二十七日，兩岸三地合作打造崑劇青春版《牡丹亭》簽約儀式及新聞發佈會在蘇州胥城大廈舉行。參加此次簽約儀式的有：蘇州市委宣傳部周向群部長、蘇州市文廣新局高福民局長、白先勇、蔡少華、樊曼儂、汪世瑜、古兆申、及青春版《牡丹亭》主創人員等。

十一月十九日，在青春版《牡丹亭》正式開排前，為更好的傳承，白先

勇、蔡少華商量決定，由白先勇舉薦，青春版《牡丹亭》劇組演員陶紅珍、沈豐英、顧衛英拜張繼青為師、周雪峰、屈斌斌拜蔡正仁為師，俞玖林拜汪世瑜為師。此為自二十世紀八十年代以來崑劇界首次公開的拜師活動，引起較大反響。

十一月二十二日，《中國文化報》刊載報導，題為〈崑劇名家又有新傳人〉。該文報導了江蘇省蘇州崑劇院青年演員拜師之事，並提及「據白先勇透露，為了推新戲新人，他們為這批新人量身定做了一部青春版崑劇《牡丹亭》，由幾位老師手把手地來教。該劇將於明年四月在臺灣上演。」

二〇〇四年

一月十五日，王蒙在蘇州崑劇院觀看青春版《牡丹亭》。

二月七日，許培鴻應邀給青春版《牡丹亭》拍攝第一次劇照。

二月二十九日，《民生報》刊載紀慧玲報導，題為〈白先勇青春版《牡丹亭》全紀錄將出專書傳世〉。文中引語稱「文本、排演、場景處處講究，情美，戲美，角色更美；書，也要編得華麗精緻，如同崑劇品味。」該文預告了

製作人白先勇將與遠流出版公司合作出版《姹紫嫣紅牡丹亭——四百年青春之夢》專書，並報導「白先勇指出，青春版《牡丹亭》是有可能成為傳世版本」「青春版《牡丹亭》各方面均美」「請大家期待」。

三月七日，許倬雲撰《大夢何嘗醒》，刊於《聯合報・聯合副刊》，編者按雲「著名作家白先勇監製的青春版全本《牡丹亭》大戲，將於四月底在臺北首演。配合演出，由中研院文哲所華瑋教授策劃的《牡丹亭》國際學術研討會，也將在國家圖書館登場」。

三月九日，《聯合報》刊載楊佳嫻撰寫的「聯副專訪」〈傳承的故事——白先勇監製青春版《牡丹亭》的因緣〉，正文以「笑稱自己是二十年的崑曲義工」「奔波千里，只為尋良師、覓佳徒」「牡丹亭是出年輕人的戲，充滿青春魅力」、「堅持恢復古禮拜師」、「大陸有好的演員，臺灣有好的觀眾」為每一節標題。結尾稱「《牡丹亭》全本演出，在近年來古典戲劇界是個壯舉，演員和其他工作人員得付出更多的心力，對於觀眾來說，卻是一個一飽眼福與耳福，同時看一脈心香與工夫，從當年『傳』字輩到張繼青、汪世瑜、蔡正仁手上，再如何延伸到更年輕一代崑劇演員的舉手投足之間……傳統的傳承有了著落，文化裡典雅的核心能在現代環境中被傳播、接受和體認」。

三月十八日，《民生報》「文化新聞」欄刊載紀慧玲題為〈崑曲熱‧新視聽‧青春版‧牡丹亭‧白先勇催風潮‧開發新觀眾‧名嘴拉抬氣氛〉的報導。

三月二十八日，白先勇偕張曉風、廖玉慧、亮軒等作家在臺北紅樓劇場講座，並公開青春版《牡丹亭》排練劇照。

三月二十九日，《聯合報》刊載周美惠報導，題為〈牡丹亭新對號‧東方版白雪公主——白先勇說戲‧帶崑迷一窺後花園‧張曉風巧喻解析‧都是男主角營救‧女主角才死而復生〉的報導。

四月二日，青春版《牡丹亭》劇組在蘇州會展中心進行赴臺灣演出前最後的彩排。

四月十日，《姹紫嫣紅牡丹亭——四百年青春之夢》出版，此書由白先勇總策劃，林皎宏主編，臺灣遠流出版事業股份有限公司出版。該書收錄了鄭培凱、朱棟霖、周秦、吳新雷關於《牡丹亭》的文章及青春版《牡丹亭》的劇本及圖片等資料。前有許倬雲序〈大夢何嘗醒〉。

四月十二日，《中國時報》刊載專訪〈公演前夕暢談「中國文學裡最美麗的愛情神話」：白先勇一往情深《牡丹亭》〉；《民生報》「文化新聞」欄刊載徐開塵題為〈牡丹亭兩本專書韻長留——白先勇青春版魅力蕩漾　遠流和聯

經　輯纂珍貴文本和影像　聯合促銷宣傳〉。

四月日，《聯合報》刊載李玉玲報導，題為〈青春版《牡丹亭》有了夢幻衣裳〉，副題為〈導演王童跨刀　兩百套戲服　綴滿雲彩與蝴蝶　白先勇驚歎美得令人感動〉。《民生報》紀慧玲報導，題為〈白先勇呵護年輕演員〉，副題為〈《牡丹亭》男女主角將先抵台　不准開口示範　蘇州總彩排　餘秋雨看癡　王蒙哭了〉，文中提及「白先勇逢人就說『好看，好看』，『保證是最好看的版本』」。《中國時報》刊載賴廷恒報導，題為〈青春版《牡丹亭》夢幻組合製作群　王童出手設計　白先勇：美呆了〉，文中提及「不僅由電影名導演王童出任美術總監，指導設計的服裝多達兩百套；就連《拾畫》一折中的道具、杜麗娘的寫真圖，白先勇也特別情商好友奚淞製粉彩仕女圖，製作手筆之盛大講究，可謂兩岸戲曲界所僅見」。該報另一題為《《牡丹亭》一票難求　新竹還有一場〉的報導雲「青春版《牡丹亭》從二月一日啟售以來，當月底票房已達六成，三月底則直沖九成。如今包括最膾炙人口的《遊園》、《驚夢》名折的上本，早已全部售罄；中、下本也已有九成九》」「面對各界的向隅觀眾，白先勇提出的『補救方案』，為在新竹市立演藝廳推出的一場簡版《牡丹亭》，全長兩個多小時的演出由《驚夢》、《離魂》、《幽媾》一路

演到《回生》」。《南方週末》刊載王寅報導，題為《青春版《牡丹亭》戲外戲》，介紹了青春版《牡丹亭》的緣起、創演及崑曲在港臺的情況。

四月十八日，白先勇撰〈牡丹亭上三生路〉，刊於《聯合報・聯合副刊》，文中引言云「這是我第三次參加製作崑曲《牡丹亭》。第一次是一九八三年，只演出兩折：《閨塾》、《驚夢》，由臺灣大鵬劇社名演員徐露、高蕙蘭主演，在『國父紀念館』演出兩場。第二次一九九二年，我力邀『上崑』當家名旦華文漪由美國到臺北『國家劇院』演出，是兩個半小時的簡版，演到《回生》為止。兩次演出都很成功，但明代大劇作家湯顯祖這部扛鼎之作《牡丹亭》是傳奇中的國色天香花中之後，五十五折的劇本，架構恢宏，劇情曲折，上兩次演出，只見一斑，編演一齣呈現全貌精神的《牡丹亭》一直是我多年的夢想，這回兩岸三地文化界菁英共同打造，由『蘇州崑劇院』演出的青春版《牡丹亭》，讓我終於圓夢。」該文配圖為奚淞所繪《杜麗娘》。許培鴻拍攝的青春版《牡丹亭》劇照展於一○一大樓Page One書店，此為青春版《牡丹亭》第一次劇照展。

四月十九日，《民生報》「文化新聞」欄報導，題為〈挽留姹紫嫣紅　長駐青春儷影：許培鴻鏡頭下　牡丹亭在記憶存檔〉。

四月二十日，《聯合報》報導，題為〈牡丹亭火熱　白先勇出書說崑曲〉，副題為〈有看戲的回憶　有和大師的訪談　點點滴滴話因緣〉。《民生報》報導，題為〈牡丹亭　兩本書聯經遠流同步出版〉，副題為〈白先勇愛不釋手的書　睡了還起來再摸一摸〉。

四月二十三日，《聯合報‧文化》刊載李玉玲報導，題為〈美玉已成牡丹亭璧人現身〉，副題為〈一年魔鬼訓練　俞玖林沈豐英脫胎換骨　將讓老崑曲回春〉。《民生報‧焦點新聞》刊載紀慧玲報導，題為〈青春版《牡丹亭》：六年級男女主角都認同古代愛情〉，文中提及「白先勇說，『青春版』《牡丹亭》最重大的意義在傳承，不僅演員傳承，觀眾也要傳承，『青春版』就是讓青年演員接棒，也讓年輕觀眾走入劇場，讓這項聯合國教科文組織指定的人類文化遺產藝術，在未來的世紀都能發光發亮」。

四月二十三至二十五日，王德威撰〈遊園驚夢，古典愛情──現代中國文學的兩度「還魂」〉，連載於《聯合報‧聯合副刊》。

四月二十四日，《聯合報‧文化》刊載李玉玲報導，題為〈崑曲藝術之美白先勇月臺〉，副題為《與許倬雲對談　今晚選粹之夜蘇崑登場》，文中提及「『崑曲藝術之美』系列活動，今、明兩天在臺北社教館城市舞臺舉行，今天

下午二時三十分舉行「情深誰似《牡丹亭》與崑曲之美」示範演講，由白先勇、許倬雲對談，巾生魁首汪世瑜、旦角祭酒張繼青示範演出；今晚七時三十分，由蘇州崑劇院帶來「崑曲選粹之夜」，演出去年在蘇州崑劇藝術節首排的《爛柯山》（朱買臣休妻）精華版與《西廂記》、《玉簪記》的折子戲⋯⋯」

四月二十五日，《民生報·文化新聞》刊載紀慧玲報導，題為〈夢境青春不老　褪去束縛顯真性⋯許倬雲白先勇　文史共話《牡丹亭》〉。《聯合報·文化》刊載〈白先勇、許倬雲　共話《牡丹亭》春夢〉、〈汪世瑜、張繼青選角有一套〉等報導。

四月二十六日，曾永義撰〈一往情深逾死生〉，刊載於《聯合報·聯合副刊》。結尾言及「白先勇的『媚力』，是他的文壇聲望、藝術眼光、文化執著和他為崑曲犧牲奉獻的精神和毅力所統合而成的。他的『媚力』所發揮的效果，將為《牡丹亭》在戲曲史上寫下令人嘖嘖稱道的一頁。」文右附「湯顯祖與牡丹亭國際學術研討會」消息。

四月二十七日至二十八日，「湯顯祖與《牡丹亭》國際學術研討會」在臺北市國家圖書館國際會議廳舉辦。

四月二十八日，《聯合報·文化》刊載李玉玲報導，題為〈長生殿、牡丹

亭　白先勇：一王一後〉，副題為〈曾永義表示《牡丹亭》原著太多贅字累語

「白先勇改過的才好」李遠哲贊牡丹亭愛情力量大過原子彈〉。該文敘述了在

「湯顯祖與《牡丹亭》國際學術研討會」上關於《牡丹亭》一些討論。

四月二十九日至五月二日，青春版《牡丹亭》在臺灣臺北國家劇院首演，

演出上、中、下三本，共兩輪六場。

四月二十九日，《聯合報・文化》刊載李玉玲報導，題為〈青春夢　生

死情　牡丹亭今登場〉。《民生報・文化新聞》刊載紀慧玲報導，題為〈重塑

牡丹亭驚世情　舞臺簡約唯美演出〉，文中說「上本經典、中本好看、下本空

前」，並提及「白先勇做了這場『青春夢』，最大的意義可能是讓過去屈於被

動、次要角色的柳夢梅以更完美、主動、癡情形象出現於舞臺，上本女主角的

《遊園驚夢》固是重點，中本《拾畫叫畫》被賦與『男遊園』等同分量，下本

《如杭》更是如詩如畫，男女主角扇舞翩翩，宛若『雙遊園』。」

四月三十日，《聯合報・文化》刊載李玉玲報導，題為〈牡丹亭首演　白

先勇：美呀〉，文中提及「製作人白先勇看完上半場《尋夢》，逢人就說『美

呀』，還驕傲地表示『女主角已經考試通過』」、「台大中文系教授曾永義

說：傳統戲曲不能只靠幾個名角，的確需要培養新人，青春版能以一年時間做

出這樣的成績，很不簡單。」

五月一日，《姑蘇晚報》刊載報導，題為〈一萬二千張票提前售完──蘇州杜麗娘臺北首輪演出大獲成功〉。

五月，《姹紫嫣紅牡丹亭──四百年青春之夢》出版，此書為台版之簡體版，由白先勇策劃、林皎宏主編，廣西師範大學出版社出版。

五月一日，《聯合報‧聯合副刊》發表李佳蓮文章〈最撩人春色是今年──「湯顯祖與牡丹亭國際學術研討會」側記〉。

五月二日，《聯合報‧文化》刊載李玉玲報導，題為〈首輪牡丹亭　白先勇：得分九十九〉，文中提及「在兩廳院舉辦的小型慶祝會中，製作人白先勇開心地為這次首演打了九十九分的高分；連看三天戲的文化界人士則給了『漸入佳境』的評語」。《民生報‧文化新聞》刊載紀慧玲報導，題為〈牡丹亭演完第一輪　像在看日劇　喜見年輕觀眾進場　喚回崑曲青春〉。

五月四日，《中國時報‧人間副刊》發表曉風文章〈炎方的救贖──讀湯顯祖《牡丹亭》〉，並配以青春版《牡丹亭》中《圓駕》一折的劇照。

五月五日，青春版《牡丹亭》精華版在臺灣新竹演藝廳演出一場。《聯合報‧聯合副刊》發表李佳蓮文章〈牡丹盛開，青春綻放──青春版《牡丹亭》

觀後訪談錄〉。

五月十日，《中國時報》刊載報導，題為〈崑曲還魂　多虧白將軍〉，文中亦有小標題云〈李昂談崑曲　有個『陽謀』　盼白先勇進軍國際藝術節」。

五月十一日，香港《文匯報》刊載報導，題為〈青春版崑劇《牡丹亭》圓了白先勇的夢〉。

五月二十一日至二十三日，青春版《牡丹亭》在香港沙田大會堂演出上、中、下三本，共三場。

五月二十二日，，香港《文匯報》刊載報導，題為〈白先勇掀「牡丹」熱〉。

五月二十四日，香港《文匯報》刊載報導，題為〈白先勇余秋雨：救救崑劇〉。該文提及「白先勇表示，他這次特地教導一群年輕人演出青春版《牡丹亭》，是希望通過這個愛情戲，向年輕人推廣這種豔麗絕俗的藝術。而從該劇之前在臺灣演出的反映來看，效果相當不錯。『滿院觀眾中，五分之二以上都在三十歲以下，不少年輕人更激動得熱淚盈眶，令我也感到有點吃驚。』」

六月，《白先勇說崑曲》出版，此書由廣西師範大學出版社出版。此書收集了白先勇二〇〇四年之前關於崑曲的文章、對談與訪問。前有南京大學中文

系劉俊副教授所撰寫的序〈賞心樂事——白先勇的崑曲因緣〉。

六月六日，《北京娛樂信報》刊載白先勇文章〈青春版《牡丹亭》的前世今生〉，文章介紹了青春版《牡丹亭》的策劃與創演，並在結尾提及「由蘇州子弟同心協力演出的青春版《牡丹亭》這齣三天連台大戲，很可能成為蘇州復興崑曲的前奏。」

六月八日，《蘇州日報》刊載報導，題為〈青春版《牡丹亭》大陸首演進校園〉。

六月十二日，《姑蘇晚報》刊載報導，題為〈傳統崑曲大學校園受追捧——青春版《牡丹亭》首演一票難求〉。

六月十一日至十三日，青春版《牡丹亭》在蘇州大學演出三場，此次為中國大陸首演，亦是青春版《牡丹亭》「校園行」的開始。

六月十四日，《新華日報》刊載報導，題為〈青春版《牡丹亭》爆棚蘇大〉。

六月十五日，《蘇州日報》特別報導，題為〈傳統文化醉了年輕的心——青春版《牡丹亭》大陸首演盛況實記〉。

六月十九日，白先勇、劉夢溪在三聯書店舉行《崑曲之美》的講座。

七月二日至四日，青春版《牡丹亭》在江蘇省蘇州市開明戲院演出上、中、下三本，共三場。此次為世界遺產大會展演。

七月九日，《都市快報》刊載報導，題為〈〈牡丹亭〉為七藝節增輝　新東坡九月上演崑曲大戲〉。

九月十一日，《新華每日電訊》刊載報導，題為〈白先勇，每個人心中都有一個愛情神話〉，該文報導了青春版《牡丹亭》的創演，及即將在杭州舉辦的第七屆中國藝術節的情況。

九月十三日，《牡丹還魂》出版。此書由白先勇編著，臺灣時報文化出版企業股份有限公司出版。時報文化公司的總編輯林馨琴在書首的〈出版緣起——牡丹還魂，再現風華〉一文中，提及此書為青春版《牡丹亭》在臺灣、香港、蘇州演出後的「回顧與總結」，「本書最特別之處，就是由攝影家許培鴻提供了完整的現場演出記錄」。該書收錄了海內外崑曲專家學者及青春版《牡丹亭》製作團隊所寫的文章，及余秋雨撰寫的序《守護》。

九月十四日至十五日，青春版《牡丹亭》在浙江省杭州市東坡戲院演出上、中、下三本，共三場。此次為第七屆中國藝術節之展演。

九月十五日，《都市快報》刊載「擁抱七藝節特別報導」，題為〈沒到無

法抗拒〉。

九月十五日，《每日商報》刊載報導，題為〈青春崑劇《牡丹亭》杭城大熱〉。

九月十六日至十八日，青春版《牡丹亭》在浙江大學演出上、中、下三本，共三場。

九月二十八日，《人民日報》刊載劉三元文章〈由白先勇推廣崑曲想到〉。

十月一日，由白先勇編著、時報文化出版企業股份有限公司出版的《牡丹還魂》召開新書發佈會。封面語語云「由白先勇催生還魂的青春版《牡丹亭》，不僅充分發揮了歷代積聚的文化力量，也使古老的戲曲藝術勃發了青春生命」。

十月十四日，《溫州晚報》刊載報導，題為〈青春版《牡丹亭》將亮相上海〉，文中提及青春版《牡丹亭》「使崑劇不再是沉悶、蒼老、遙不可及的戲曲，而成為一種時尚、典雅優美、有品位的戲曲。」

十月十八日《人民日報》（海外版）刊載文君報導，題為〈青春版《牡丹亭〉：讓青年觀眾愛崑曲〉，文中提及「此劇在臺灣、香港公演大獲成功，九月份在杭州參加第七屆中國藝術節的演出，又造成『一票難得』的轟動效果，而最令白先勇先生欣慰的是，三地的大學生們爭觀此劇，反響熱烈。」

十月二十日，青春版《牡丹亭》中外記者會在北京舉行。

十月二十一日至二十三日，青春版《牡丹亭》在北京市世紀劇院演出上、中、下三本，共三場。此次為第七屆北京國際音樂節展演，也是繼第二屆北京國際音樂節上演交響評劇《乾坤帶》之後，在北京國際音樂節上，第二次出現戲曲。此次演出是青春版《牡丹亭》北京首演。

十月二十三日，《北京晨報》刊載報導，題為〈〈牡丹亭〉令戲迷年齡普降三十歲〉。

十月二十四日，白先勇在南開大學發表題為〈文化教育──從青春版〈牡丹亭〉談起〉的演講，並與南開學子交流。

十月二十六日，《新華日報》刊載報導，題為〈年輕人熱戀〈牡丹亭〉〉。

十月二十九日，《華東新聞》刊載報導，題為〈青春版《牡丹亭》：姹紫嫣紅開遍〉，文中提及「青春版《牡丹亭》在北京世紀劇院連演三天，場場爆滿，連劇院臺階上也坐著想方設法擠進來的觀眾。該劇在一向不缺好戲的北京演藝市場獲得成功」。並在結尾引用汪世瑜的訪談「青春版《牡丹亭》的熱演成了某種文化現象。一個具體劇碼的成功，對崑曲傳承的推動力，遠遠大於它被列為人類口頭文化遺產的影響力。這也是我們最希望看到的結果。」

十一月，《牡丹還魂》出版。該書為臺灣版的簡體版，由文匯出版社出版。

十一月六日，白先勇在澳門大學文化中心參加「澳門閱讀文化節專題講座」，呼籲海峽兩岸及港澳地區開設「中華文明史」課程。

十一月十二日，青春版《牡丹亭》VCD、DVD由浙江音像出版社出版發行。

十一月二十一日至二十三日，青春版《牡丹亭》在上海大劇院演出上、中、下三本，共三場。此次為第六屆中國上海國際藝術節展演。至此，青春版《牡丹亭》於本年度共演出二十八場。

十一月二十五日，《南方週末》刊載王寅報導，題為〈牡丹亭〉：啟動了中國人的文化DNA〉。

十一月二十九日，白先勇應邀在文化部作專題講座，並在演講結束後與文化部長孫家正就海峽兩岸的文化合作、青春版《牡丹亭》的排演和推廣、大學生藝術教育等話題進行了交流。孫家正認為青春版《牡丹亭》體現了海峽兩岸的文化認同。

十一月三十日，上海《文匯報》、香港《文匯報》刊載報導，題為〈青春版《牡丹亭》首輪巡演上海落幕〉。文中提及「白先勇集合兩岸三地文化精

英，製作青春版《牡丹亭》，『希望能將有五百年歷史的崑曲劇種振衰起疲，賦予新的青春生命。』」

二〇〇五年

二月六日，《聯合報》刊載李玉玲報導，題為〈青春版《牡丹亭》大陸綻放〉，提及「作家白先勇帶起的青春版《牡丹亭》風潮，今年將繼續在華人世界延燒」。該報導列舉了青春版《牡丹亭》今年的演出日程。

三月七日，《澳門日報》刊載報導，題為〈藝術節揭幕首演牡丹亭 各場演出反應熱烈門票近售罄〉。

三月七日至九日，青春版《牡丹亭》在澳門文化中心演出上、中、下三本，共三場。此為第十六屆澳門國際藝術節開幕展演。

三月三十日，《北京青年報》刊載報導，題為〈青春版《牡丹亭》走進北大〉，預告了青春版《牡丹亭》進北大的演出及活動日程，並提及「目前，該劇上本票的銷售已經告罄，中、下本票也在熱賣之中」。

三月三十一日，青春版《牡丹亭》北大公演新聞發佈會召開。晚上，白

先勇在北京大學百年講堂多功能廳進行了題為〈古典美學與現代意識：青春版《牡丹亭》的製作方向〉的演講。

四月一日，《北京青年報》刊載王曉溪報導，題為〈白先勇北大開講　青春版《牡丹亭》上演〉，除預告青春版《牡丹亭》在北京大學的演出資訊外，還刊登了白先勇與學生的部分對話。

四月五日，《科學時報》刊載佳山報導，題為〈春天到北大看青春版《牡丹亭》〉。文中提及「葉朗教授認為，這次青春版《牡丹亭》在北大演出意義深遠。建設一流大學，藝術教育是非常重要的。這次演出，無論是從搶救和保護崑曲藝術這一民族文化經典、從加強大學生的素質教育還是繼承和發展北京大學重視美育和藝術教育的優良傳統等方面來看，都有重要意義。」

四月八日，「保護、傳承與發展：崑曲藝術圓桌論壇」在北京大學英傑交流中心舉行，此次論壇由文化部藝術司、中國劇協、中國藝術研究院及北京大學等部門主辦。

四月九日，《姑蘇晚報》刊載報導，題為〈北大學子沉醉古老崑曲　青春版《牡丹亭》十大名校行啟動〉。

四月八日至十日，青春版《牡丹亭》在北京大學百年紀念講堂演出三場。

四月十三日，《人民日報》刊載報導，題為〈古雅崑曲打動青春校園〉。

四月十三日至十五日，青春版《牡丹亭》在北京師範大學演出三場。

四月十五日，《京華時報》刊載報導，題為〈大學生鍾情青春版《牡丹亭》〉，報導青春版《牡丹亭》在北京師範大學上演。

四月十八日，《中國文化報》刊載報導，題為〈青春版《牡丹亭》北大公演獲成功〉。

四月十九日至二十一日，青春版《牡丹亭》在天津南開大學演出上、中、下三本，共三場。

四月二十日，《天津日報》刊載報導，題為〈〈牡丹亭〉醉倒南大學子〉。

五月八日，甯宗一在《天津日報》發表文章〈青春版《牡丹亭》現代啟示錄〉，認為「青春版《牡丹亭》給予我們的啟示是多方面的」「傳統的文學藝術經典必須進行現代化的轉換。具體地說，這是一個如何把老經典帶入新世紀的問題，是一個傳統文化與現代化的互動問題。」該文於五月十三日又見於《光明日報》，篇幅略有增加。

五月十四日，《人民日報》刊載傲騰武少民報導，題為〈青春版〈牡丹亭〉是一部青春戲〉，該文報導了青春版《牡丹亭》在南開大學演出後的座談

會，以「崑曲編者：新的努力換來新生命」、「專家學者：傳統經典需要現代轉換」、「觀眾：我們需要優秀傳統文化」三個方面簡述了座談會上討論崑曲的傳承問題的情形。

五月二十日至二十二日，青春版《牡丹亭》在南京人民大會堂演出上、中、下三本，共三場。此為南京大學一○三周年慶邀請演出。

五月二十一日，《新華日報》刊載報導，題為〈青春版《牡丹亭》讓年輕人迷醉〉。

五月二十七日至二十九日，青春版《牡丹亭》在上海藝海劇院演出上、中、下三本，共三場。此為復旦大學一百周年慶邀請演出。

五月三十日，《中國消費者報》刊載薛慶元報導，題為〈青春版《牡丹亭》尋找崑曲復活之路〉，文中提及青春版《牡丹亭》的南京演出，「現場的情形卻讓人十分驚訝，不僅沒有人中途退場，而且在長達三小時的首場演出中，台下觀眾的掌聲達二十餘次。首場結束後，仍有許多年輕人在討論劇情、演員。」

五月二十七日，《光明日報》刊載報導，題為〈崑劇青春版《牡丹亭》賀復旦百歲〉。

六月三日至五日，青春版《牡丹亭》在上海同濟大學大禮堂演出上、中、下三本，共三場。

七月六日，青春版《牡丹亭》在蘇州人民大會堂演出精華版一場。此為民間文化藝術周展演。

七月七日至八日，「青春版《牡丹亭》研討會」在蘇州大學召開。研討會由蘇州大學主辦，彙集了北京大學、蘇州大學、浙江大學、南開大學等八大高校及中國藝術研究院的專家學者、青春版《牡丹亭》的主創人員，就青春版《牡丹亭》的製作、改編、對崑曲傳承的意義、進大學等話題展開了三方對話。

十月六日，《聯合報》刊載兩篇李玉玲報導，題為〈青春版牡丹亭 十二月再度登臺〉和〈趨勢科技 牡丹推手〉。前篇報導結尾提及「白先勇信心滿滿表示，經過年餘五十場的演出磨練，男女主角俞玖林、沈豐英絕對讓觀眾刮目相看。這次二度來台，不只劇本略做修編，舞臺也會修改，將融入更多董陽孜的書法作品，讓舞臺更寫意」。後篇報導則列舉了趨勢科技對在青春版《牡丹亭》海外巡演的資助。

十月二十五日，《蘇州日報》刊載報導，題為〈吳儂雅韻首次吟唱韓國 青春版《牡丹亭》參加韓國藝術節〉。

十一月，《驚夢尋夢圓夢》出版，該書由均白先勇總策劃，許培鴻攝影，臺灣天下遠見出版股份有限公司出版

十一月六日至十一月八日，青春版《牡丹亭》在佛山大劇院演出上、中、下三本，共三場。此為第七屆亞洲藝術節展演。

十一月七日，《佛山日報》刊載報導，題為〈最撩人春色是「牡丹」──青春版《牡丹亭》給佛山帶來「絕活大餐」〉。

十一月三十日，《姹紫嫣紅開遍──青春版《牡丹亭》巡演紀實》、《曲高和眾──青春版《牡丹亭》的文化現象》出版，二書由均白先勇總策劃，臺灣天下遠見出版股份有限公司出版，為「文化趨勢」叢書之二種。《姹紫嫣紅開遍──青春版《牡丹亭》巡演紀實》收錄了陳怡蓁對於白先勇的專訪、青春版《牡丹亭》製作團隊部分成員及各大高校學生的文章。《曲高和眾──青春版《牡丹亭》的文化現象》收錄了二〇〇五年在蘇州大學召開的「青春版《牡丹亭》研討會」的研討文章。

十二月十五日至十二月十七日，青春版《牡丹亭》在臺北國家戲劇院演出上、中、下三本，共三場。

十二月十八日，青春版《牡丹亭》在臺灣臺北國家戲劇院演出精華版一場。

十二月二十日，青春版《牡丹亭》在臺灣台南成功大學演出精華版一場。

十二月二十二日，青春版《牡丹亭》在臺灣新竹交通大學演出精華版一場。

十二月二十四日，青春版《牡丹亭》在臺灣中壢藝術館演出一場。至此，青春版《牡丹亭》於本年度共演出三十二場。總演出場次達六十場。

二〇〇六年

一月六日至八日，青春版《牡丹亭》在深圳會堂演出上、中、下三本，共三場。此為「二〇〇五中外藝術精品演出」之展演。

一月五日，《深圳晚報》刊載報導，題為《人美、景美、情美、詞美，〈牡丹亭〉昨晚驚豔鵬城》。

二月十六日，《文藝報》刊載羅慧林文章，題為《青春版〈牡丹亭〉熱後的思考》。

四月十八日至二十四日，青春版《牡丹亭》在北京大學百年講堂演出上、中、下三本二輪，共六場。其中，第二輪展演面向中國傳媒大學師生。

四月二十一日，中國藝術研究院舉辦「崑曲青春版《牡丹亭》文化現象專

家研討會」，青春版《牡丹亭》總製作人白先勇發來賀信。中國藝術研究院院

長王文章談及「青春版《牡丹亭》兩年來在兩岸四地，尤其是在兩岸四地的高

校巡演，引起廣大青年學子和社會各界青年觀眾極大的關注和喜愛，從事戲曲

事業的人們而對這樣的現象都會非常興奮。《牡丹亭》雖然有過多種版本的改

編演出，也曾受到不同程度的歡迎，但就與青年學生、青年觀眾的結合而言，

青春版《牡丹亭》引起了最大程度的反響，從這一點上說，這部戲是非常成功

的。戲曲理論界很有必要對這一現象作出深刻的研究。」

四月二十五日，青春版《牡丹亭》劇組見面會在中國傳媒大學四百人報告

廳舉行，蔡少華、汪世瑜、沈豐英、俞玖林、許培鴻與中國傳媒大學師生交流。

四月二十八日至三十日，青春版《牡丹亭》在天津南開大學演出上、中、

下三本，共三場。

四月二十九日，上海《文匯報》、香港《文匯報》刊載報導，題為《青

春版《牡丹亭》轟動京城》，該文以「引入先進舞臺技術」「重回京城盛況依

然」「臺上風流台下屏息」三小節描述了青春版《牡丹亭》北大演出盛況。

五月，由許培鴻拍攝的青春版《牡丹亭》劇照展在香港九龍聯合書店藝文

空間展出。

五月十八日，《中國文化報》刊載黃小駒報導，題為《青春版《牡丹亭》，不僅僅是青春》。該文簡述了中國藝術研究院主辦的青春版《牡丹亭》專家研討會的情況。

六月五日至七日，青春版《牡丹亭》在香港文化中心演出上、中、下三本，共三場。

六月六日，《文藝報》刊載詹怡萍文章，題為《崑曲青春版《牡丹亭》文化現象研討會綜述》，簡述了中國藝術研究院主辦的青春版《牡丹亭》專家研討會的專家觀點及會議情況。

七月十五日，白先勇在南加州艾爾蒙地中國表演藝中心講演崑曲歷史及青春版《牡丹亭》，並邀請華文漪演唱。

七月二十六日，《世界日報》刊載報導，題為《中華藝術瑰寶牡丹亭 臺灣區將演出》，副題為《九月中柏克萊加大作海外首演 製作人白先勇接受本報專訪欣談「致命吸引力」》。

七月二十九日，白先勇在《世界日報》社進行《古典與現代——青春版牡丹亭的製作方向》的演講。此為《世界日報》三十周年社慶系列活動之一。

八月，馬平在《華人》雜誌上發表《白先勇與崑劇的不解之緣》。該刊本

期的封面人物為白先勇。該文為對白先勇的專訪，在文章結尾，引用白先勇之語「在我的生命裡，藝術高於一切。崑劇這麼美的藝術，如果在我們這一代斷絕，是一個罪過」。

八月二日，《世界日報》刊載專題報導，題為《多情牡丹亭　顛覆中外舞臺》，分為《前言》、《崑曲極品　海外華青驚豔》、《柳杜戀泣鬼神　迷倒眾生》、《白先勇　傳統戲曲傳教士》、《湯顯祖寫情　膽大勝沙翁》。該報介紹了青春版《牡丹亭》的演出及《牡丹亭》，並對白先勇和史丹福大學東亞系講師朱琦進行了專訪。

八月三日，《世界日報》刊載青春版《牡丹亭》特別報導，包括《為什麼要製作青春版牡丹亭》、《當今書生柳夢梅　青春版《牡丹亭》男主角俞玖林》、《現代千金杜麗娘　青春版《牡丹亭》女主角沈豐英》、《白先勇為崑曲注入新生命》、《青春版《牡丹亭》劇情簡介》、《如何看青春版〈牡丹亭〉》等篇。其中，《為什麼要製作青春版牡丹亭》一文為白先勇的演講記錄整理，談及「他與崑曲的淵源、崑曲如何成為中國文化瑰寶和世界文化遺產、他為何製作青春版《牡丹亭》」等話題。

八月四日，《世界日報》刊載報導二篇，題為《李林德　青春版牡丹亭幕

後英雄》、《白先勇六日會讀者 暢談牡丹亭》。

八月五日，《世界日報》刊載報導二篇，題為《白先勇暢談〈牡丹亭〉青春版》、《白先勇：牡丹亭演出是國際社會文化盛事》。

八月六日，白先勇、朱琦在世界日報活動中心舉行青春版《牡丹亭》灣區讀者座談會。

八月七日，《世界日報》刊載多篇報導，題為《牡丹亭座談會座無虛席》、《牡丹亭海外亮相 未演先轟動》等。

八月八日，星島中文電臺《談笑phone笙》節目播出對白先勇的專訪。白先勇、李林德在柏克萊加大中國研究中心舉行演講。

八月九日，《世界日報》刊載報導，題為《牡丹亭英語座談會，吸引老美》。

八月十五日，《世界日報》刊載報導，題為《青春版牡丹亭九月美西巡演》。

八月十日，白先勇、李林德在三藩市亞洲藝術博物館舉行演講，主題為《青春版牡丹亭的傳統與現代》。

八月二十七日，朱琦在《世界日報》發表文章，題為《問世間情為何物

——寫在《牡丹亭》在美國上演前夕》。

八月二十九日，柏克萊加大音樂系、東亞語言文學系聯合開設「崑曲一〇一課程」，由李林德講授，曾明伴奏。

九月一日，《世界日報》刊載報導，題為《柏大老外學崑曲　唱功了得》，副題為《首開崑曲一〇一課程　六十多名各族裔學生選修　居然唱得有板有眼韻味十足》。該文敘述了柏克萊加大崑曲課程的情況。

九月三日，《San Francisco Chronicle》刊載報導，題為〈400-YEAR-OLD『PEONY』BLOOMS IN BERKELEY〉。

九月七日，白先勇在柏克萊加大進行主題為「白先勇的青春夢」的演講。此次演講由柏克萊加大臺灣同學會主辦。

九月十日，青春版《牡丹亭》劇組一行八十一人從上海飛抵三藩市。

九月十一日，三藩市灣區中華演藝協會會長李萱頤設宴招待青春版《牡丹亭》劇組。

九月十二日，青春版《牡丹亭》劇組成員在三藩市亞洲藝術博物館舉行新聞發佈會。中國駐三藩市領事館設宴招待青春版《牡丹亭》劇組。

九月十三日，《明報》刊載報導，題為〈《牡丹亭》台前幕後會傳媒即

席表演〉。《國際日報》刊載報導，題為〈青春版牡丹亭十五至十七日於加大

柏克萊演出〉。《世界日報》刊載報導，題為〈杜麗娘柳夢梅驚豔三藩市〉、

〈牡丹亭劇組抵美 中領館盛宴歡迎〉。《僑報》刊載報導，題為〈向美國觀

眾展示傳統魅力 牡丹亭劇組抵達灣區〉。

九月十四日，《世界日報》刊載報導，題為〈情真情深情至 白先勇柏大

解說牡丹亭〉。

九月十四日至十七日，加州大學伯克利校區中國研究中心舉辦題為〈《牡

丹亭及其社會氛圍——從明至今崑曲的時代內涵與文化展示〉的研討會，參

與者有白先勇、華文漪、華瑋、郭安瑞、吳新雷、商偉、葉文心、顏海平、

Joseph Lam、Katherine Carlitz、Catherine Swatek、David Rolston等學者。

九月十五日至十七日，青春版《牡丹亭》在加州大學柏克萊分校的Zellerbach

Hall演出上、中、下三本，共三場。此為青春版《牡丹亭》美國首演。

九月十六日，《世界日報》刊載報導，題為〈青春版牡丹亭美國首演 美

不勝收程〉，副題為〈柏大登場 詞美、舞美、樂美、人美、腔美、台美 中

西觀眾讚不絕口〉，文中介紹演出狀況「當晚座無虛席，退休律師馬歇爾（Ed

Marshall）表示，『非常美麗』『抓住了我的心，我愛上了崑曲』。」

九月十七日，《蘇州日報》刊載報導，題為〈崑曲是中國文化的代表　青春版《牡丹亭》在美驚豔全場　柏克萊大學開設崑曲選修課程〉。

九月十九日，《世界日報》刊載報導，題為〈牡丹亭慶功　觀眾讚歡〉，副題為〈白先勇笑開懷　海外首演圓滿成功　觸動民族文化感情　戲迷落淚〉。該文報導了十七日晚青春版《牡丹亭》在東海酒家的慶功宴，如「身穿絳紅色唐裝的白先勇手裡拍打著小鈸進入會場，鈸聲匯入鼓聲中，會場的氣氛high到最高點」、「白先勇表示，他『太興奮了』，在柏克萊演出的盛況一如在兩岸四地七十多場演出……他並以『西方人發現了中國，中國人發現了自己』來概括《牡丹亭》海外演出成功的意義」。《San Francisco Chronicle Review》刊載Steven Winn的劇評《From a girl's dream springs an operatic experience ravishing to the ear andeye. At nine hours long, 'Peony' will fly by》。

九月十九日至二十四日，吳新雷在洛杉磯美中文化協會作《崑曲之流變》、《如何欣賞青春版〈牡丹亭〉》的講座，並為僑員義務拍曲教唱。

九月二十日，《世界日報》刊載報導，題為〈白先勇談牡丹亭……崑曲美〉，副題為〈在柏克萊加大成功演出後移師南加，他有信心將該劇推廣到歐、日〉，文中提及「白先勇在受訪時指出，該劇在加大柏克萊Zellerbach劇

院的三場演出，均有超水準表現。欣賞完該劇的《三藩市紀事報》、《紐約時報》記者也給予極高評價，該劇也上了ＣＢＳ電視新聞。」「白先勇認為，牡丹亭在美國締造的盛況，很可能是京劇大師梅蘭芳當年（一九二九年）訪美造成的轟動後的第一次。」

九月二十二日至二十四日，青春版《牡丹亭》在加州大學爾灣分校的Irvine Barclay Theatre演出上、中、下三本，共三場。

九月二十四日，《世界日報》刊載報導，題為〈看罷《牡丹亭》不由驚歎〉。該文報導了青春版《牡丹亭》在加州大學柏克萊分校演出的情況，選取了「不同年齡、不同背景的觀眾」的反應：「香港移民Fanny：最喜歡《驚夢》」「土生華裔：Sherry和Richard：出乎意料的好看」「洋人史愷悌：最喜歡尋夢一幕」等。

九月二十五日，中國駐洛杉磯領事館設宴招待青春版《牡丹亭》劇組。
九月二十五日至二十八日，加州大學洛杉磯校區舉辦崑曲牡丹亭系列研討講座。

九月二十六日，《光明日報》刊載蘇雁報導，題為〈青春版《牡丹亭》赴美首演在柏〉，文中提及「日前，青春版《牡丹亭》赴美演出『一票難求』」

克萊大學劇院舉行。三個半小時的演出讓不同膚色的二千多位觀眾為之『著迷』，演出結束二十多分鐘後還不願離去，雷鳴般的掌聲幾度響起。」《世界日報》刊載《青春版《牡丹亭》全團中領館做客〉、〈鍾建華白先勇暢談崑曲《牡丹亭》反映中華文化魅力〉等報導。《國際日報》刊載報導〈青春版《牡丹亭》週末登場UCLA演出上中下三場總領館全力支持〉。《臺灣時報》刊載報導〈青春版牡丹亭洛城公演轟動〉。《僑報》刊載報導〈《牡丹亭》巡演博得喝彩聲〉。

九月二十七日，《新華日報》刊載報導，題為〈青春版《牡丹亭》赴美演出火爆〉。

九月二十八日，《世界日報》刊載報導，題為〈青春版《牡丹亭》男女主角像傳奇〉。

九月二十九日至十月一日，青春版《牡丹亭》在加州大學洛杉磯分校的Royce Hall UCLA演出上、中、下三本，共三場。此場為該劇院的「國際戲劇節」首場演出。

九月三十日，《世界日報》刊載報導，題為〈牡丹亭洛加大演出爆滿〉。

十月三日，聖塔芭芭拉市市長瑪蒂‧布魯姆（Marty Blun）在聖塔芭芭拉

市市政大廳宣佈十月三日至八日為本市「牡丹亭周」。《蘇州日報》刊載報導，題為〈洛杉磯市長給蘇州崑劇院頒發「特別嘉獎證書」青春版《牡丹亭》觀眾滿座〉。

十月四日，《世界日報》刊載報導，題為〈聖塔芭芭拉本周很牡丹亭〉。

十月六日至八日，青春版《牡丹亭》在加州大學聖芭芭拉分校的Lobero Theatre演出上、中、下三本，共三場。

十月九日，《世界日報》刊載報導，題為〈牡丹亭擄獲主流觀眾〉，副題為〈一個月十二場，一九三○年後中國戲曲在美最大規模演出，更博得戲劇專家好評〉。

十月十一日，《Santa Barbara Independent Review》刊載Elizabeth Schwyzer撰寫的劇評，題為《A Blessed Resurrection──The Peony Pavilion》。

十月十三日，《人民日報》（海外版）刊載報導，題為〈青春版《牡丹亭》在美公演〉，報導曰「十月八日晚，青春版《牡丹亭》在美國的全部演出結束。一個月內，《牡丹亭》在南北加州四個加大校園連演四次共十二場，幾乎場場爆滿，其優美的唱腔，漫動的舞姿，悠揚的音樂，充滿象徵意義的淡雅服飾，具有濃郁東方韻味的舞臺設計，都令美國觀眾驚豔。」

十月十四日，《姑蘇晚報》刊載報導，〈美國人坐著飛機「追」《牡丹亭》〉。

十月十五日，《蘇州日報》刊載報導，〈中國崑曲迷倒美國觀眾 青春版《牡丹亭》赴美盡顯傳統文化魅力〉。

十月二十一日，《姑蘇晚報》刊載報導，〈青春版《牡丹亭》訪美載譽歸來 王榮、閻立特發賀信讚揚〉。

十月二十一日，《蘇州日報》刊載報導，〈優秀文化「走出去」有重大突破 青春版《牡丹亭》劇組座談訪美演出〉。

十月二十五日《姑蘇晚報》刊載報導，〈青春版《牡丹亭》喚起民族自信心〉。

十一月四日，白先勇在《聯合報‧聯合副刊》上發表〈牡丹亭西遊記〉。

十一月十一日，上海《文匯報》、香港《文匯報》刊載報導，題為〈海闊天空：青春版《牡丹亭》一百場〉，文中提及「《牡丹亭》在美演出成功，引起西方文化藝術界關注，連日來還有劇評陸續出爐」「《牡丹亭》在加大演出期間，也有一些久居海外老華僑，帶同在美土生土長的下一代到場觀看，激動得熱淚盈眶。有一位企業負責人，當場丟了一個塑膠袋上舞臺，是一袋美元鈔

票，聲明給予男女主角各一千美元利是，飾演春香那位演員一百元，其餘每個演員二十元，夜宵飲咖啡。」

十一月，《圓夢——白先勇與青春版《牡丹亭》》出版，該書由白先勇主編，花城出版社出版，選載了專家學者及大學生對於青春版《牡丹亭》的研究文章，並附《傳承弘揚中國崑曲藝術倡議書》。

十一月十九日，喻麗清在《澳門日報》發表文章，題為〈白先勇與《牡丹亭》〉，述及青春版《牡丹亭》在加州大學巡演的情形。

十一月二十四日至二十六日，青春版《牡丹亭》在廣西師範大學王城校區劇場演出上、中、下三本，共三場。

十一月二十六日，《齊魯晚報》刊載報導，題為〈白先勇青春版《牡丹亭》桂林上演〉。

十二月，青春版《牡丹亭》榮獲蘇州市第七屆精神文明建設「五個一工程」入選作品獎和第四屆蘇州市文學藝術獎。

十二月一日至三日，青春版《牡丹亭》在廣州中山大學梁銶琚堂演出三場。

十二月二日，《資訊時報》刊載報導，題為〈青春版《牡丹亭》昨晚中大上演〉。

十二月七日，《中國文化報》刊載特別報導，題為〈讓優秀民族文化滿懷信心走向世界——寫在青春版《牡丹亭》訪美載譽歸來之後〉。

十二月八日至十日，青春版《牡丹亭》在珠海大會堂演出上、中、下三本，共三場。此為北京師範大學珠海分校巡演。

十二月十二日，《廈門商報》刊載報導，題為〈青春版《牡丹亭》十五日走進廈大〉。

十二月十三日，《廈門日報》刊載報導，題為〈青春版《牡丹亭》十五日廈大上演〉。

十二月十五日至十七日，青春版《牡丹亭》在廈門大學建南大會堂演出上、中、下三本，共三場。至此，青春版《牡丹亭》於本年度共演出三十九場。總演出場次達九十九場。

二○○七年

一月八日，《光明日報》刊載美國加州大學四位校長致中國文化部長孫家正的信《崑曲是一個仍然充滿生命力的傳統》，這四位校長是加州大學聖芭

芭拉校區校長楊祖佑、加州大學柏克萊校區校長羅伯・白捷諾、加州大學爾灣校區校長邁克・德瑞克、加州大學洛杉磯校區代理校長 諾門・亞伯蘭斯，這封信寫於二〇〇六年十二月十一日，由白先勇翻譯。信中提及「對於此次巡演，各方的反應是史無前例的，劇團在四個校區演出，全部爆滿，反應熱烈。美國國會、洛杉磯縣、聖芭芭拉市都頒發揚令」「美國主流媒體如紐約時報、洛杉磯時報、三藩市紀事報都有多篇文章大幅報導，哥倫比亞電視網（CBS）也有報導。其它地方報紙則包括聖芭芭拉新聞報、橘縣紀事報及聖荷西信使報等。所有這些報刊的劇評對青春版《牡丹亭》此次巡演都一面倒地肯定」「我們希望這種古典戲曲的藝術仍能得到支持。在美國短暫的逗留時間，青春版《牡丹亭》的演出竟獲得如此可觀成就，以崑曲形式展現中國文化，創下重大的教育貢獻」。

一月十日，白先勇獲「蘇州榮譽市民」稱號。蘇州市「榮譽市民」稱號，是用來表揚對蘇州有功人士的最高獎項。

三月五日，《杭州日報》刊載潘寧報導，題為《白先勇「精英式」鍛造青春版《牡丹亭》》。該文報導了青春版《牡丹亭》DVD的拍攝情況，如「青春版《牡丹亭》選擇了他們心目最理想的劇場——杭州大劇院，用來作為拍攝

的場地。這裡的條件可以讓整個拍攝過程用上最好的舞美設施，三萬元一天的

租金不是一個很小的數目，但這裡的設備可以讓挑剔的白先勇感到滿意。」

「白先勇據說花了很多精力為青春版《牡丹亭》化緣。這個最後的貴族，捧著

飯碗四處求情，信念就是必須像對待貴族那樣，對待崑曲這門藝術。拍攝青

春版《牡丹亭》的費用達到了二××萬至二三×萬人民幣，劇場租金佔用一部

分，班底費用，舞美費用，白先勇不肯馬虎一點點。」

三月十九日，《蘇州日報》刊載報導，題為〈一部青春版《牡丹亭》連演九

十九場，五年來，蘇州崑劇院與兩岸三地成功合作──收穫的不只是崑曲〉。

四月，《「牡丹亦白」攝影展》分別於北京大學百周年紀念講堂、北京第

三級書店兩地展出。

四月二日，值青春版《牡丹亭》一百場之際，蘇州市委書記王榮代表蘇州

市贈送給白先勇一副具有蘇州特色的白先勇畫像蘇繡作品。

四月六日，青春版《牡丹亭》在北京舉行發佈會，白先勇宣佈青春版《牡

丹亭》百場紀念演出將舉行，並談及青春版《牡丹亭》的三個紀錄：「一是三

年演滿百場，這對崑曲劇碼來說是少見的。二是成功地培養了年輕觀眾群，特

別是文化修養和藝術欣賞能力相對較高的大學生群體，青年觀眾占百分之六十

至百分之七十。為傳統文化的傳承，讓古老的崑曲接軌新世紀做了成功的嘗試。三是把比西方歌劇早一百年的崑曲推向國際。」

四月十一日至十三日，國務院總理溫家寶出訪日本，青春版《牡丹亭》主演俞玖林、沈豐英隨同，並在中日文化體育交流年開幕式上演出《牡丹亭·驚夢》片段。

五月，《牡丹亦白》由臺灣相映文化出版。此書為青春版《牡丹亭》的攝影師許培鴻的攝影集。

五月三日，《人民日報》刊載報導，題為〈青春版《牡丹亭》迎來百場紀念演出〉。

五月十一日至十三日，青春版《牡丹亭》在北京北展劇場演出上、中、下三本，共三場。此為百場紀念演出，由文化部主辦，文化部藝術司、江蘇省委宣傳部、江蘇省文化廳、蘇州市政府承辦，也是第七屆「相約北京」活動重點演出劇碼。

五月十四日，《青島日報》刊載報導，題為〈青春版《牡丹亭》結束百場巡演〉。文中提及「在此之前，青春版《牡丹亭》已經在全世界演了九十九場，引來了無數年輕人的追捧，創造了戲劇世界的一個奇蹟」，並以「『白髮

崑曲』以青春姿態登場」「『崑曲義工』向世界展示崑曲風采」為小標題介紹了青春版《牡丹亭》的接受狀況及意義。

五月十七至二十一日，在由文化部主辦的全國崑曲優秀青年演員展演上，俞玖林、沈豐英、周雪峰獲青年組十佳演員稱號，沈國芳、陳玲玲、唐榮等獲表演獎。

五月二十日，中央電視臺《面對面》對白先勇進行專訪，播出時題為〈白先勇：青春念想〉。在訪談中，白先勇提及「我想我們最重要的是祝福它新的生命，是把青春，是把它崑曲的青春生命召喚回來。」「我想我從年輕時，最關懷的是我們的文化，中國文化。我看到我們的文化史，任何一種文化衰微下去很心痛的，如果在我們這一代手上面，崑曲消失了，我覺得這個是歷史罪人，等於說把我們的宋朝的瓷器摔壞了，等於是把我們的青銅器丟掉了，一樣的。這就是我為什麼要做，我也希望更多更多的人出來做，一定會有很多人會比我做得更好。」

五月二十六日，蔡少華在《中國文化報》發表文章〈青春版《牡丹亭》啟示錄〉。

六月一日，錢鋒在《嘉興日報》發表文章〈驚夢四百年——說白先勇和他

的青春版《牡丹亭》）。

六月二十一日，青春版《牡丹亭》在南京文化藝術中心演出中本一場。此場為第五屆江蘇省戲劇節開幕演出。

六月二十二日，《南京晨報》刊載報導，題為〈青春版《牡丹亭》讓大學生觀眾喝彩〉。

八月四日，溫家寶總理致函青春版《牡丹亭》主演俞玖林、沈豐英並給蘇州崑劇院題字。信函全文為「沈豐英、俞玖林同志：來信收讀，甚為高興。你們演出的青春版《牡丹亭》很受歡迎，我向你們表示祝賀，你們為保護崑曲做了很好的工作，既有傳承，又有創新，使這一古老的劇種開了新生面，我向你們，向蘇州崑劇院的全體同志們表示感謝。希望你們多編多演，走向全國，走向世界，為崑曲事業的發展作出貢獻。寫了兩句話，送給你們和劇院，以作鼓勵。順頌敬意。溫家寶二〇〇七年八月四日」。題字為「姹紫嫣紅牡丹開　良辰美景新秀來」。

八月二十一日，《蘇州日報》刊載楊帆報導，題為〈青春版《牡丹亭》為國家大劇院「剪綵」〉，提及青春版《牡丹亭》入選國家大劇院試演劇碼。

九月，《春色如許——青春版《牡丹亭》人物訪談錄》出版。該書由潘

星華撰寫，新加坡八方文化創作室出版，為新加坡《聯合早報》資深記者潘星華對青春版《牡丹亭》製作團隊及相關人員的訪談，分為「總製作人兼藝術總監」、「推手」、「製作隊伍」、「演出隊伍」、「金主」、「義工」、「觀眾」七個部分。白先勇在序《春色如許》中提及「今年（二〇〇七）五月十一日至十三日，青春版《牡丹亭》在北京展覽館劇場舉行第一百場盛大公演，海內外文藝界知名人士紛紛至北京赴此盛會，潘星華也趁機北上，在場內場外，盯住了每一個她要訪問的人，然後鍥而不捨，追蹤到臺北、香港、蘇州，補齊了她擬定的採訪名單。……結果是一本內容豐富，多姿多彩的訪談錄。」

九月十四日至十六日，青春版《牡丹亭》在西安交通大學憲梓堂演出上、中、下三本，共三場。

九月十九日，《華西都市報》刊載報導，題為〈青春版《牡丹亭》二十一日巡演〉。

九月二十一日至二十三日，青春版《牡丹亭》在四川大學江安校區體育館演出上、中、下三本，共三場。體育館可容五千餘人，每場觀眾達七千餘人，創單場演出觀眾最多的記錄。

九月二十二日，《成都商報》刊載報導，題為〈青春版《牡丹亭》昨日川

大上演〉。該文報導「昨晚，由著名作家白先勇、蘇州崑劇院聯手打造的經典劇碼《牡丹亭》的青春版在四川大學（江安校區）隆重登場亮相，能容納五千觀眾的體育館內座無虛席，很多學生甚至自己帶小凳子入場觀看」。

十月六日，沈豐英、俞玖林參加在中國劇院舉行的中國國際民間藝術節閉幕式演出。

十月八日，「面對世界——崑曲與《牡丹亭》」國際學術研討會在國家大劇院召開，此次研討會由國家大劇院、香港大學、中國藝術研究院、蘇州崑劇院共同主辦，北京大學文化產業研究院協辦。

十月八日至十日，青春版《牡丹亭》在中國國家大劇院演出上、中、下三本，共三場。此為國家大劇院建成試演劇碼中唯一的崑曲劇碼。國家大劇院試演期間共推出七個劇碼、二十三場演出，除青春版《牡丹亭》外，還有中央芭蕾舞團《紅色娘子軍》、新版《天鵝湖》、空政文工團的大型歌劇《江姐》、北京人藝的話劇《茶館》、民族舞劇《大夢敦煌》、京劇《梅蘭芳》。

十月九日，《牡丹一〇〇——青春版〈牡丹亭〉DVD》、《春色如許——青春版〈牡丹亭〉人物訪談錄》在北京舉行首發式。《牡丹一〇〇——青春版〈牡丹亭〉DVD》由臺灣著名導演王童拍攝，呈現了青春版《牡丹亭》

DVD 的舞美創作概念，並附有百餘場演出的幕後花絮，桂林貝貝特電子音像出版社出版，香港迪志文化出版有限公司發行。《春色如許——青春版《牡丹亭》人物訪談錄》由新加坡《聯合早報》資深記者潘星華採寫完成。

十月十日，《京華時報》刊載報導，題為〈青春版《牡丹亭》發行 DVD〉。

楊振寧提議白先勇寫北京人〉。

十月十日，《溫州日報》轉載新華社專電，題為〈青春版《牡丹亭》「夢圓」國家大劇院　古老崑曲藝術再迎青春〉。文中報導了青春版《牡丹亭》演出及研討會的情況，如「季國平：經典也流行」「王蒙：崑曲將再迎青春」「白先勇：在年輕人中紮根」。

十月十一日，《經濟晚報》刊載報導，題為〈白先勇率青春版《牡丹亭》首次登國家大劇院舞臺〉。

十一月十一日　青春版《牡丹亭》榮獲文化部頒發的「優秀出口文化服務專案」。

十一月十六日，《光明日報》刊載文章〈青春版《牡丹亭》熱演海外的思索〉。

十一月二十日至二十一日，青春版《牡丹亭》在蘭州交通大學演出上、中

二本，共二場。此為國家教育部、文化部、財政部聯合主辦的「二○○七年高雅藝術進校園活動」巡演。

十一月二十二日，廖奔在《人民日報》上發表文章〈崑曲與青春版《牡丹亭》現象〉。文中言及「白先勇先生重視大學，他領著《牡丹亭》走進許多大學，中國的和美國的大學，到處都一樣風行。因為他在大學工作，隨時感受到青春的激情，他懂得大學生，懂得現代藝術，懂得大學生與現代藝術的心靈契合。於是對《牡丹亭》注入青春要素──其實更應該說是注意激發《牡丹亭》原有的青春要素，古典的《牡丹亭》就成為時尚的藝術，成為現代藝術。」

十一月二十二日至二十三日，青春版《牡丹亭》在蘭州大學演出上、中二本，共二場。此為國家教育部、文化部、財政部聯合主辦的「二○○七年高雅藝術進校園活動」巡演。

十一月二十三日，《蘇州日報》刊載楊帆報導，題為〈青春版《牡丹亭》三省高校巡演〉。文中提及「作為二○○七年高雅藝術進校園活動的組成部分，江蘇省蘇州崑劇院品牌劇碼青春版《牡丹亭》作為崑曲唯一代表入選，參加福建、陝西、甘肅三省的大學校園演出。」

十一月二十五日，蔡少華、沈豐英、俞玖林在長安大學渭水校區與大學生

交流。此為國家教育部、文化部、財政部聯合主辦的「二〇〇七年高雅藝術進校園活動」巡演。

十一月二十六日至二十七日，青春版《牡丹亭》在長安大學演出上、中二本，共二場。此為國家教育部、文化部、財政部聯合主辦的「二〇〇七年高雅藝術進校園活動」巡演。

十一月二十八日至二十九日，青春版《牡丹亭》在陝西師範大學演出上、中二本，共二場。除陝西師範大學外，西安外國語學院、第四軍醫大學、西安工業大學、陝西科技大學諸校大學生聯合觀看。此為國家教育部、文化部、財政部聯合主辦的「二〇〇七年高雅藝術進校園活動」巡演。

十二月，青春版《牡丹亭》榮獲第十屆中國戲劇節特別榮譽獎。

十二月三日，俞玖林、沈豐英獲第二十三屆中國戲劇梅花獎。

十二月五日，《光明日報》刊載報導，題為〈青春版《牡丹亭》吸引青春的目光〉，該文報導了青春版《牡丹亭》在蘭州交通大學、蘭州大學和長安大學、陝西師範大學演出的情況。

十二月七日，甯宗一在《南開大學報》上發表文章〈戲曲研究重新接上傳統的慧命——從古典版《牡丹亭》到青春版《牡丹亭》〉，文中提及華粹深一

九五七年改編《牡丹亭》之往事，並言及「青春版《牡丹亭》正是準確地把握到了古典版《牡丹亭》固有的潛質，獨具慧眼地發現《牡丹亭》的心靈詩性和精神內涵，並從原作內部藝術地提煉出傳統與現代、歷史與現實相契合的生命精神與情志的內核」「如果說湯顯祖是用心靈寫作，那麼白先勇則是用心靈去感悟」。

十二月十日，《姑蘇晚報》刊載報導，題為〈連演百餘場 觀眾二十萬 青春版《牡丹亭》今晚亮相科文中心〉。

十二月十日至十一日，青春版《牡丹亭》在蘇州科技文化藝術中心演出上、中、下三本，共三場。此為第十屆中國戲劇節展演。

十二月十六日至十七日，青春版《牡丹亭》在福建師範大學青春劇場演出上、中二本，共二場。此為國家教育部、文化部、財政部聯合主辦的「二○○七年高雅藝術進校園活動」巡演。

十二月十八日至十九日，青春版《牡丹亭》在福州大學逸夫科教館演出上、中二本，共二場。此為國家教育部、文化部、財政部聯合主辦的「二○○七年高雅藝術進校園活動」巡演。至此，青春版《牡丹亭》於本年度共演出二十八場。總演出場次達一百二十七場。

二〇〇八年

一月一日，在中國人民政治協商會議全國委員會新年茶話會上，青春版《牡丹亭》主要演員沈豐英、沈國芳演出《牡丹亭·遊園》片段。

一月三十一日，《北京青年報》刊載報導，題為《青春版〈牡丹亭〉正月來京》。文中提及「二月十四日至十六日，該劇將攜滿堂讚譽再次駕臨京城，在北展劇場進行上中下三本的完整演出。同時，此次也將是《牡丹亭》二〇〇八年世界巡演的第一站」。

二月十四日至十六日，青春版《牡丹亭》在北京北展劇場演出上、中、下三本，共三場。此為第三屆北展音樂歌舞節展演。

三月六日至二十五日，中日版《牡丹亭》在京都南座劇場首演。日本歌舞伎大師阪東玉三郎受青春版《牡丹亭》感染，與蘇州崑劇院合作，一起製作了中日版《牡丹亭》，其後曾在中國、日本、法國等地巡演。

三月二十七日，《安徽商報》刊載報導，題為〈青春版《牡丹亭》將在科大登場〉。

三月二十九日，在上海香格里拉大酒店，哈佛女校長傅思德（Drew Gilpin Faust）發表公開演講，來自全球五十多個國家的代表八百餘人參加了這次會議。青春版《牡丹亭》主要演員沈豐英、俞玖林、呂佳表演了《牡丹亭·驚夢》片斷。大會的籌備委員華君山在演出前向代表們介紹了中國崑曲、蘇州崑劇院和青春版《牡丹亭》歷史和現狀。

四月一日，青春版《牡丹亭》在武漢大學教五樓文化素質教育報告廳召開發佈會，蔡少華、汪世瑜、張繼青、俞玖林、沈豐英等青春版《牡丹亭》主創及演員與學生進行了交流，並表演《牡丹亭·驚夢》片段。

四月二日，《長江日報》刊載報導，題為〈青春版《牡丹亭》明現武大〉。《楚天都市報》刊載報導，題為〈青春版《牡丹亭》欲驚青春夢〉。

四月三日至五日，青春版《牡丹亭》在武漢大學演出上、中、下三本，共三場。

四月四日，武漢大學校長劉經南在《武漢大學報》上發表文章〈傳承與創新的完美結晶——寫在青春版《牡丹亭》走進武大之際〉。文中提及青春版《牡丹亭》「有兩方面的示範意義。首先，青春版《牡丹亭》已經成功借用了時尚的元素、先進的傳播手段和新穎的行銷手段，走出了一條文化產業化的

道路，不僅給處於困境中的戲曲改革提供了借鑒，也提高了中國傳統文化的影響力。其次，白先勇先生將崑曲的前途繫於培養年輕的演員、吸引年輕的觀眾上，通過不間斷地送戲上門，讓大學生能領略到崑曲的雅致和精美。對崑曲的傳承和發展來說，崑曲只有走近青年，擁有新一代的青年觀眾，才能真正找到自己不斷生存發展的土壤。」《楚天金報》刊載報導，題為〈青春版《牡丹亭》震撼武漢學子〉。《武漢晨報》刊載報導，題為〈青春版《牡丹亭》征服珞珈學子〉。

四月四日，《新安晚報》刊載報導，題為〈《牡丹亭》一票難求〉。

四月六日，《武漢晚報》刊載報導，題為〈青春版《牡丹亭》昨華麗謝幕〉。文中提及「當大家看到臺上全是古色古香、水墨淡雅的風格，尤其是麗娘和花神的服裝配上巧奪天工的蘇州刺繡或濃豔、或秀雅的牡丹、杜鵑、梅花、百合、墨蘭等等不同花色，栩栩落在柔白細軟的絲質繡服上，那是何等的綺麗、古雅，真是視覺的享受。」

四月七日，青春版《牡丹亭》在中國科技大學東區師生活動中心五樓報告廳舉行新聞發佈會，呂福海、汪世瑜、張繼青、俞玖林、沈豐英等青春版《牡丹亭》主創及演員與學生進行了交流，俞玖林、沈豐英表演了《牡丹亭·驚

夢》片段。

四月八日，《安徽市場報》刊載報導，題為〈青春版《牡丹亭》來到合肥，總導演汪世瑜暢談──《牡》劇何以吸引年輕人？〉。

四月九日至十一日，青春版《牡丹亭》在中國科技大學東區大禮堂演出上、中、下三本，共三場。

四月十一日，程亞萍、王宇茜、小岱在《武漢大學報》發表文章〈高雅藝術進校園──崑曲青春版《牡丹亭》武大上演側記〉。文中提及「之前，很多同學擔心看不懂崑曲，但身處現場，在中英文字幕的幫助下，人人都被拉回了宋朝，為麗娘與柳郎的真情所動。中場休息過後，更多渴望感受傳統藝術魅力的觀眾得以入場，樂隊旁的空地上坐滿了人，舞臺側面也是黑壓壓的一片。」

五月六日，《安徽日報》刊載報導，題為《青春版《牡丹亭》火爆的啟示》，文中提及青春版《牡丹亭》在中國科技大學的演出情況，「白先勇打造的崑曲大戲『青春版《牡丹亭》』剛剛走過合肥。一千多人的劇場擠了兩千號人，『八〇後』乃至『九〇後』的年輕人在九個小時的演出過程中，除了鴉雀無聲，就是掌聲雷動」。

五月二十九日至三十日，青春版《牡丹亭》劇組赴英國倫敦。

六月一日，青春版《牡丹亭》在牛津大學Keble學院O'Really劇場舉辦講座，由白先勇主講，周雪峰、顧衛英示範《長生殿‧驚變》片段。牛津市長也發表了講話。

六月三日至五日，青春版《牡丹亭》在英國薩德勒斯威爾斯劇場（sadler's wells theatre）演出上、中、下三本二輪，共六場。此為中英政府主辦的中國文化盛典──「時代中國」中的演出。亦創下中英文化交流史上的演出團體規模最大、票價最高、影響最大的記錄。

六月四日，《新華日報》刊載報導，題為〈青春版《牡丹亭》倫敦「趕考」〉。

六月五日，《深圳商報》轉載新華社電，題為〈青春版《牡丹亭》倫敦首演〉。文中提及「一位名叫羅傑的大學教授中場休息時興奮地說：『我看過京劇、川劇，這是我第二次看崑劇，實在很美，唱腔溫婉柔和，旋律優美，我會連看三晚，還要請我的兩個朋友一起來欣賞。』不少華人觀眾是首次看崑劇。許多觀眾表示，對他們來說，動聽的吳儂軟語、傳神的英文唱詞翻譯、精美的絲繡服裝、素雅的國畫、書法佈景以及劇中時刻細微傳達的中國傳統觀念與習俗，都可謂對中國傳統文化的再認識。」《The Times Review》刊載Donald

Hutera撰寫的劇評，題為《Shen Fengying and Yu Jiulin in 'The Chinese Romeo and Juliet'》。《The Telegraph Review》刊載Ismene Brown撰寫的劇評，題為《The Peony Pavilion: sexy ghost who returns as a virgin》。

六月八日，《Sunday Times Culture Review》刊載劇評，題為《The Peony Pavilion; Sutra

David Dougill is transported by the exquisite beauty of Chinese opera Suzhou Kunqu》。

六月十日，《中國文化報》刊載報導，〈蘇崑走進牛津大學〉。

六月十二日至十五日，青春版《牡丹亭》在希臘雅典音樂廳演出上、中、下三本，共三場。此為雅典藝術節展演。

六月十七日，《新華日報》刊載報導，題為〈青春版《牡丹亭》傾倒歐洲觀眾〉。

七月三十日，《蘇州日報》刊載報導，題為〈青春版《牡丹亭》八月五日起北京獻演 首場演出票已售出八九成〉。

八月四日，《中國文化報》刊載報導，題為〈青春版《牡丹亭》用唯美和青春闡釋古典浪漫〉。《姑蘇晚報》刊載報導，題為《《牡丹亭》躋身奧運演

出》。

八月五日至十日，青春版《牡丹亭》在梅蘭芳大劇院演出上、中、下三本二輪，共六場。此為北京奧運文化系列展演。二〇〇八年北京奧運文化系列展演由文化部主辦，旨在塑造二〇〇八北京「人文奧運」形象。從三月到九月，由國內頂尖級演出團體，在北京各大劇場演出一百三十八台優秀劇碼。

八月十三日，俞玖林、沈豐英參加「梅花獎藝術團慶奧運專場演出」，在國家大劇院演出《牡丹亭・驚夢》。

八月十四日，《蘇州日報》刊載報導，題為《青春版《牡丹亭》驚豔北京——兩輪六場演出場場爆滿》。文中提及「青春版《牡丹亭》已經在北京的舞臺上演足十輪三十場」。

八月二十八日，白先勇在《南方週末》發表文章《英倫牡丹開——青春版《牡丹亭》歐洲巡演紀實》，敘述了青春版《牡丹亭》在英國演出的情況，《南方週末》編輯將文中各部分內容貫以小標題「古老的崑曲大戲越過大西洋登陸英國在歐洲第一次亮相」、「倫敦觀眾好戲看多了目光挑剔，英國大報的劇評標準更是嚴厲苛刻」、「『崑曲義工團』把近兩百名亞非學院的教授學生拉進了薩德勒斯威爾斯劇院」、「英國漢學界的巨擘、八十七歲高齡的霍克

斯笑著說：『《紅樓夢》裡也有《牡丹亭》呀！』」、「英國觀眾看戲真是認真，一個個正襟危坐，看得眼睛都不眨一下」、「英國人的眼淚不輕易流，崑曲《牡丹亭》把歐洲電腦專家也感動了」、「劇評人伊絲嫚·布朗把《牡丹亭》放在莎翁愛情喜劇與《睡美人》之間，其實莎翁的黃笑話也說過不少」、「美國英國一流大學紛紛開設崑曲課，而我們中國人卻對自己的文化瑰寶仍然無動於衷」。

九月九日至十日，青春版《牡丹亭》在餘姚龍山劇場演出上、中二本，共二場。

九月十五日，《白先勇作品集》由臺灣天下遠見出版股份有限公司出版，分為「白先勇作品集」和「白先勇外集」兩部分，「白先勇作品集」第IX冊為《青春版牡丹亭》，包括〈青春版《牡丹亭》〉劇本及白先勇關於崑曲的文字及演講、談話等內容。

九月二十七日至二十九日，青春版《牡丹亭》在河南電視臺八號演播廳演出上、中、下三本，共三場。此為第十屆亞洲藝術節展演。

九月二十九日，《鄭州晚報》刊載報導，題為〈青春版《牡丹亭》纏綿動人〉。該文報導了青春版《牡丹亭》鄭州演出的情況，提及「當晚的天氣不

好，但演出現場仍座無虛席。一位觀眾稱，沒想到能在鄭州看到這麼棒的劇碼，真是太幸運了。市民楊老先生，為看這場演出，光坐車就花了兩個小時：「如果我今天不到現場來看，我會遺憾一輩子的」」。

九月三十日，《河南日報》刊載報導，題為〈青春版《牡丹亭》鄭州演出〉。

十月二日，青春版《牡丹亭》在蘇州科技文化藝術中心演出中本一場。

十月十二日，《蘇州日報》刊載報導，題為〈青春版《牡丹亭》獻演世界戲劇節〉。

十月十九日至二十日，青春版《牡丹亭》在南京大行宮會堂演出上、中二本，共二場。此為第三十一屆世界戲劇節展演。

十月二十四日，白先勇在蘇州獨墅湖影劇院舉行〈崑曲新美學——從青春版《牡丹亭》到新版《玉簪記》〉專題講座。

十月二十七日，白先勇在蘇州科技文化藝術中心舉行〈崑曲新美學——從青春版《牡丹亭》到新版《玉簪記》〉專題講座。

十一月八至八日，新版《玉簪記》在蘇州科技文化藝術中心演出兩場，此為全球首演。新版《玉簪記》由白先勇任製作人，青春版《牡丹亭》原班人馬

創演。

十一月十一日，青春版《牡丹亭》在蘇州科技文化藝術中心演出中本一場。此為江蘇省精品驗收評審演出。

十一月十二日，《姑蘇晚報》刊載報導，題為《青春版《牡丹亭》入圍省舞臺藝術精品工程》。該文提及「目前，青春版《牡丹亭》已入圍二〇〇七至二〇〇八年度江蘇省舞臺藝術精品工程。」「該劇已被列入文化部『國家崑曲藝術搶救、保護和扶持工程』重點扶持的優秀劇碼」。

十一月十八日，新版《玉簪記》在香港理工大學賽馬會綜藝館演出一場。此為香港「雅致玲瓏──走進崑曲世界」崑曲推廣計畫的一部分。至此，本年度新版《玉簪記》共演出三場。

十二月，青春版《牡丹亭》榮獲文化部頒發的「二〇〇七至二〇〇八年度優秀出口文化產品和服務專案」。

十二月二十四日，《臨川晚報》刊載報導，題為《青春版《牡丹亭》來撫演出時間確定二十七日起湯顯祖大劇院連演三天》。該文預告了青春版《牡丹亭》的演出時間，簡單介紹了劇情及主演。

十二月二十五日至二十七日，青春版《牡丹亭》在江西撫洲湯顯祖大劇

院演出上、中、下三本，共三場。此為湯顯祖大劇院落成巡演。至此，青春版《牡丹亭》於本年度共演出三十六場。總演出場次達一百六十三場。

十二月二十八日，《撫洲日報》刊載報導，題為〈青春版《牡丹亭》湯翁故里首演引轟動〉。文中提及「觀眾的情緒被《牡丹亭》感人的故事情節、藝術家精湛的演技而深深打動，掌聲、喝彩聲不時在劇場裡迴盪。尤其在演出結束時，雷鳴般的掌聲長達十分鐘之久，引來演員數次謝幕」。

本年度，《牡丹亭湯顯祖（一五五〇至一六一六）原著——二十七折青春版蘇州崑劇團演出本（中英對照）》由香港迪志文化出版有限公司出版。該書為青春版《牡丹亭》劇本的中英文對照版，白先勇策劃、出版，華瑋、張淑香、辛意雲為劇本整理，李林德為英文翻譯，陳毓賢為劇碼英譯。

二〇〇九年

一月五日，《撫洲日報》推出青春版《牡丹亭》專刊，刊登〈姹紫嫣紅開遍 飄然一夢故里——青春版《牡丹亭》撫州巡演掠影〉、〈鴻篇不朽 妙曲重生——崑劇青春版《牡丹亭》觀後〉等文。《鴻篇不朽 妙曲重生——崑劇青

春版《牡丹亭》觀後〉一文稱青春版《牡丹亭》是「是曲鄉蘇州人民送予戲鄉撫州人民最珍貴的新年賀禮」。

三月，《四百年的款款情絲　許培鴻與崑曲牡丹亭的相戀》攝影展在香港城市大學中國文化中心展出。

三月三十日，《聯合早報》刊載潘星華報導，題為〈青春版《牡丹亭》，就像我們去歐美那樣，也是個重大考驗。」「中國文化已經式微很久，需要起死回生的力量。我們有幾千年輝煌的歷史、豐富的文化傳統，我不相信中國的文化傳統沒有辦法被喚醒。製作這齣戲，就是在喚醒潛藏在華人心中對文化的渴望，一種民族的鄉愁，從而建立對自己優秀傳統文化的自豪感。」

五月來新演出　白先勇：是個重大考驗
途電話專訪說：「新加坡是一個國際都會，新加坡人能否認同青春版《牡丹亭》〉，文中提及白先勇在美國接受記者長

五月五日，《蘇州日報》刊載報導，題為〈「崑曲牡丹」將花開獅城──全本青春版《牡丹亭》獻演濱濱海藝術中心〉，文中提及「這是『崑曲牡丹』第一次走進新加坡，也是第一次在中國以外的亞洲國家演出全本」、「此次在蘇州工業園區成立十五周年之際，青春版《牡丹亭》作為中新文化交流的絕好載體，來到新加坡，通過一次古典戲劇瑰寶的展示，以藝術的形式向中新兩國合

作成果獻禮」。

五月七日至九日，青春版《牡丹亭》在新加坡濱海藝術中心劇院演出上、中、下三本，共三場。此為中新合作十五周年紀念演出。

五月二十一日，新版《玉簪記》在臺灣國家大劇院演出四場。此為「二〇〇九崑曲臺灣校園行」巡演。

五月二十六日，新版《玉簪記》在臺灣新竹演藝廳演出一場。此為「二〇〇九崑曲臺灣校園行」巡演。

五月三十日，新版《玉簪記》在臺灣台南成功大學演出一場。此為「二〇〇九崑曲臺灣校園行」巡演。

六月，青春版《牡丹亭》榮獲文化部頒發的「第四屆中國崑劇藝術節」優秀劇碼獎。

五月九日，《蘇州日報》刊載報導，題為〈牡丹香飄「榴槤」劇院——青春版《牡丹亭》在獅城引起轟動〉。

六月二十五日，青春版《牡丹亭》在蘇州人民大會堂演出中本一場。此為第四屆中國崑曲藝術節參演。

七月三日至五日，青春版《牡丹亭》在中國國家大劇院演出上、中、下三

本，共三場。此為「向祖國彙報——慶祝中華人民共和國成立六十周年系列文藝演出活動」獻演，是青春版《牡丹亭》第二次在國家大劇院演出。

七月九日至十日，青春版《牡丹亭》在廊坊管道局影劇院演出上中下精選版一場。此為廊坊市「名家百戲中國行——二〇〇九張穎企劃戲曲演出年」的第九場演出。

七月十三日，《廊坊日報》刊載報導，共兩篇，題為〈青春版《牡丹亭》驚豔廊坊〉、〈青春版《牡丹亭》：從「古典」到「現代」〉。

七月三十一日，青春版《牡丹亭》在無錫舉辦首演發佈會。

八月一日，《江南時報》刊載報導，題為〈青春版《牡丹亭》將獻演無錫〉，文中提及「主辦方負責人也表示，與傳統戲曲表演相比，青春版《牡丹亭》在舞美造型以及呈現風貌上均引入了現代傳播手段。這使得在傳統戲迷之外，大學生、年輕白領等時尚群體也走入了劇院欣賞傳統藝術，因此票房安排上特設了三十元一張的學生特價票」。

八月十五日，青春版《牡丹亭》在無錫人民大會堂演出上中下精選版一場。

八月十七日，《重慶晚報》刊載報導，題為〈崑曲青春版《牡丹亭》：下月來渝〉。文中提及「《牡丹亭》首次在渝上演」、「也是重慶有史以來最長

的戲曲演出」、「承辦單位將從每張票的銷售額中提取十元捐給慈善總會」。

八月十八日，《重慶時報》刊載報導，題為〈青春版《牡丹亭》九月來渝〉。

八月二十日，《新快報》刊載報導，題為〈青春版《牡丹亭》下月訪穗〉。

八月二十四日，《重慶晚報》刊載報導，題為〈青春版《牡丹亭》九月十一日重慶首演〉。

八月二十五日，《重慶晚報》刊載報導，題為〈青年觀眾熱捧青春版《牡丹亭》〉。文中提及「青春版《牡丹亭》即將在重慶上演的消息發出，引發青年觀眾極大關注，一天諮詢電話上百。據悉，該劇國內外成功巡演已二百多場，觀眾累計超過三十萬人次，其中包括大批朝氣蓬勃的年輕人。聽崑曲、看《牡丹亭》，必將成為今年重慶主流文化流行語。」

八月二十七日，《重慶晚報》刊載報導，題為〈青春版《牡丹亭》七大看點〉。

八月二十八日，《重慶晚報》刊載報導，題為〈青春版《牡丹亭》……贏得總理四個好〉。文中提及七月在國家大劇院演出時，「溫總理高興地握著蔡少華的手，讚揚演出很精彩，說了四個『好』——改編好、演出好、演員好、舞

臺呈現效果好，並說「讓我們為弘揚、傳承民族傳統文化共同努力」。

九月十一日至十三日，青春版《牡丹亭》在重慶巴渝劇院演出上、中、下三本，共三場。此為第二屆重慶文化藝術節展演，也是重慶市首屆（二〇〇九年）慈善、福彩活動周專場文藝演出。

九月十二日，《重慶晨報》刊載報導，題為〈青春版《牡丹亭》觀眾多是年輕人〉。文中提及「記者昨晚在首場演出開場前看到，觀眾大多以二三十歲的年輕人為主，甚至有不少學生模樣的觀眾，門口賣《牡丹亭》DVD、書籍、明信片等紀念品的櫃檯前也擠滿了人，看來迷戀傳統戲曲文化的年輕人還真不少。」

九月十七日，青春版《牡丹亭》劇組在深圳召開新聞發佈會。

九月十八日，《深圳晚報》刊載報導，題為〈青春版《牡丹亭》今晚開演〉，《深圳特區報》刊載報導，題為〈青春版《牡丹亭》今晚重臨深圳〉，報導青春版《牡丹亭》在深圳的上演。《新快報》刊載報導，題為〈崑劇青春版《牡丹亭》〉，開頭便提及「廣州終於迎來了全本的崑劇青春版《牡丹亭》！」

九月十八日至二十日，青春版《牡丹亭》在深圳大劇院演出上、中、下三本，共三場。

九月二十二日，新版《玉簪記》在珠海大會堂演出一場。

九月二十四日，《廣州日報》刊載報導，題為〈青春版《牡丹亭》今晚開演〉，該文除報導青春版《牡丹亭》演出消息外，還摘登了記者對俞玖林、沈豐英的部分訪問記錄。

九月二十四日至二十六日，青春版《牡丹亭》在廣州黃花崗劇院演出上、中、下三本，共三場。

九月二十八日，《廣州日報》刊載報導，題為〈青春版《牡丹亭》唯美落幕〉。該文以「觀眾感歎像做了三天夢」、「上本最美，稍嫌悶　觀眾最多，但有少量人退場」、「中本戲最好，掌聲熱烈　觀眾反應佳，九〇後受感染」、「下本最熱鬧，笑點多，觀眾被幽默逗笑，被大團圓感染」為小標題描述了青春版《牡丹亭》在廣州的演出情況。

十月十二日，青春版《牡丹亭》在東華大學逸夫樓演出上中下精選版一場。此為「二〇〇九中國企業管理研究會年會」演出。

十二月，《崑曲‧春三二月天》出版，此書由華瑋主編，上海古籍出版社出版，為二〇〇七年舉辦的「面對世界——崑曲與《牡丹亭》」國際研討會的論文與座談合集。

十二月一日，搜狐網站製作「白先勇崑曲青春版」專題網頁。

十二月三日，白先勇在蘇州大學進行題為「崑曲走向世界」的演講，提及「崑曲無論是在美學、藝術，還是表現力上都已達到了世界性的高度，我要通過自己的努力，讓西方觀眾認識到中國還有這麼高雅的藝術，我要讓崑曲堂而皇之地登上世界的舞臺。二十一世紀，中國文化必須要文藝復興」。

十二月五日，《北京娛樂信報》刊載報導，題為〈先演《玉簪記》，再演《牡丹亭》〉，報導青春版《牡丹亭》、新版《玉簪記》即將在北京大學百周年紀念講堂演出。

十二月八日，「北京大學崑曲傳承計畫啟動儀式暨新版《玉簪記》、青春版《牡丹亭》演出新聞發佈會」在北京大學百周年紀念講堂舉行。中央電視臺第四頻道「海峽兩岸」、《光明日報》等媒體進行了報導。「北京大學白先勇崑曲傳承計畫」由北京大學文化產業研究院院長葉朗教授和青春版《牡丹亭》、新版《玉簪記》總製作人白先勇共同發起，得到北京可口可樂飲料有限公司的支持。該計畫第一階段計畫將用五年的時間，從「學研」「新知」「推鑒」三個方面入手，通過在北京大學開設崑曲公選課、舉辦崑曲文化周，優秀崑曲專案展演、推動數位崑曲工程，建立崑曲傳承扶持基金等內容。

十二月九日，《北京晚報》刊登報導，題為〈北大將設崑曲選修課〉。並刊登記者對白先勇的訪談，題為〈北大本身就有崑曲的DNA〉。在訪談中，白先勇言及「這五年來，我們青春版《牡丹亭》在海峽兩岸及港澳地區很多大學都演過，差不多有三十所重點大學。讓我最感動的一刻，就是每次演完差不多都到了晚上十一點鐘，但演完之後都會有成百上千的學生擁到前臺不肯離去。我看到他們的臉上在發光，好像他們每個人都經歷了一種古典美學的洗禮一樣，有一種精神上的提升。我感受到了，那是我最興奮、最快樂的一刻。我把所有的辛勞都忘掉了，那一刻我和他們共用。每一次我看到那麼多的青年學子，因為看到我們自己的文化、發現我們自己文化的美的那種感動，我和大家一樣。我覺得對我們自己傳統文化的親近，重新認識我們傳統文化的美，這個就是我認為崑曲很重要的一個作用。」《北京日報》、《新京報》也刊載相關報導。

十二月八日至二十日，北京大學三角地舉行「北京大學崑曲傳承計畫」主題展。

十二月九日，北京大學首屆崑曲文化周啟動。白先勇在北京大學英傑交流中心陽光大廳舉行「崑曲新美學——從青春版《牡丹亭》到新版《玉簪記》」

演講，並與北大學生進行互動。鳳凰衛視以〈《牡丹亭》、《玉簪記》即將北大上演崑曲傳承計畫掀高潮〉為題進行了報導。

十二月十日，白先勇在清華大學西階梯教室進行題為「崑曲面向國際」的演講。

十二月十一日，白先勇在北京師範大學敬文講堂進行題為〈崑曲新美學——從青春版《牡丹亭》到新版《玉簪記》〉的演講。

十二月十二日，中央電視臺新聞頻道以〈《牡丹亭》、《玉簪記》進北大〉為題進行了報導。

十二月十三日，白先勇在中歐國際工商學院北京代表處進行題為〈崑曲面向國際〉的演講。

十二月十五日至十六日，新版《玉簪記》在北京大學百年講堂演出二場。此為「北京大學崑曲傳承計畫」啟動演出、「第七屆北京國際戲劇·舞蹈演出季」的壓軸劇碼，也是新版《玉簪記》的北京首演。至此，新版《玉簪記》於本年度共演出九場。總演出場次達十二場。

十二月十七日，〈崑曲美學走向——以青春版《牡丹亭》及新版《玉簪記》為例〉研討會在北京大學百周年紀念講堂舉行。

十二月十八日至二十日，青春版《牡丹亭》在北京大學百年講堂演出上、中、下三本，共三場。此為北京大學崑曲傳承計畫啟動演出。至此，青春版《牡丹亭》於本年度共演出二十二場。總演出場次達一百八十五場。

二〇一〇年

二月二日，蔡少華應邀在香港城市大學舉行「崑曲的文化魅力」和「崑曲的當代傳承」講座。

三月五日，新版《玉簪記》在香港文化中心大劇院演出兩場。此為第三十八屆香港藝術節展演。

三月十一日至六月十日，《經典崑曲欣賞》課程在北京大學舉辦。該課程是北京大學全校本科生公選課程，針對北京大學全校本科生開設，佔有二個學分，由白先勇主持並邀請海內外崑曲演藝名家、研究專家，及青春版《牡丹亭》幕後團隊擔任課程授課教師，讓學生全方位接觸崑曲藝術。

三月八日，白先勇應邀在中歐國際工商學院「中歐人文藝術大講壇」發表演講，講述如何將崑曲推向國際舞臺。此次講演由曹可凡主持，上海藝術人文

頻道現場錄製。

三月十八日，校園版《牡丹亭》開始選撥，此為「北京大學白先勇崑曲傳承計畫」之一部分。

四月二十三日至二十五日，青春版《牡丹亭》在上海東方藝術中心演出上中下三本，共三場。此為「第三屆迎世博長三角名家名劇月」展演。青春版《牡丹亭》於本年度共演出三場。總演出場次達一百八十八場。

四月二十七日，新版《玉簪記》在上海東方藝術中心演出一場。此為「第三屆迎世博長三角名家名劇月」展演。

六月六日，新版《玉簪記》在南京藝術中心演出一場，此為「全國崑劇優秀劇碼展演」展演。至此，新版《玉簪記》於本年度共演出四場。總演出場次達十六場。

九月十五日、十八日，蔡少華在法國巴黎中國文化中心和德國柏林中國文化中心進行崑劇講座，從崑劇的歷史、發展以及音樂、表演、化妝特點等方面向法國觀眾介紹崑曲藝術的魅力。

二〇一一年

二月，《雲心水心玉簪記》出版，由白先勇總策劃，人民文學出版社出版。收錄有關於新版《玉簪記》的相關文章，並有白先勇所撰寫的序〈琴曲書畫——新版《玉簪記》的製作方向〉及陳怡蓁對於白先勇的專訪〈白先勇的崑曲新美學——從《牡丹亭》到《玉簪記》〉。

三月，《崑曲新美學——許培鴻攝影見證》攝影展在臺灣大學圖書館大樓典藏館展出。

四月七日，校園青春版《牡丹亭》在北京大學首演。

四月十三日，《中國文化報》刊載報導，題為〈《牡丹亭》燕園傳承記〉。

六月二十八日，中央電視臺《文明之旅》播出對白先勇的專訪。在訪談中，白先勇提及「可能我們對崑曲的態度，我覺得可能應該這樣看，保存崑曲等於要保存我們的青銅器、我們的秦俑、我們宋元的瓷器，我感覺要持於這種態度來保存我們這麼重要的文化瑰寶，而不是娛樂界的一個演藝這種，我想不是這回事，不能讓它自生自滅」。

七月，《迷影、驚夢、新視界影像展》在臺北華山文化創意產業園區展出。

十月二十四日至二十五日，青春版《牡丹亭》在上海大學偉長樓禮堂演出中、下二本，共二場。

十月二十八日至二十九日，青春版《牡丹亭》在蘇州市公共文化中心劇院演出中、下二本，共二場。

十月三十一日，《杭州日報》刊載報導，題為〈青春版《牡丹亭》下月來杭演出〉。

十一月一日，《錢江晚報》刊載報導，題為〈總時長九小時，分三晚演出的青春版《牡丹亭》本月要來杭州看完這齣戲，是個體力活〉。《青年時報》刊載報導，題為〈不進劇場，怎知幽蘭之美？青春版《牡丹亭》本月來杭演出，喜歡崑曲的朋友千萬不要錯過〉。後文提及「這是青春版《牡丹亭》自二〇〇四年在東坡劇院參演第七屆中國藝術節以來首次到杭州公演，也是該劇實現全球巡演二百場前的最後一站。」「在它的帶動下，越來越多的年輕人開始瞭解崑曲、喜歡崑曲，越來越多的白領、高層人士也融入了這一高雅藝術的關注群中來。而青春版《牡丹亭》的成功，也遠遠超越了崑曲本身的範疇，它更被看作是一次有意義的文化實踐。」

十一月二日，青春版《牡丹亭》在蘇州市同裡湖大飯店演出中本一場。

十一月九日，青春版《牡丹亭》在杭州召開新聞發佈會。《錢江晚報》刊載報導，題為《聽一曲委婉動人的愛恨情仇　青春版《牡丹亭》即將綻放》。

十一月十一日，青春版《牡丹亭》二百場紀念演出新聞發佈會在北京召開，白先勇、汪世瑜、張繼青及文化部副部長王文章等出席，王文章代表文化部向青春版《牡丹亭》即將演出二百場表示祝賀，並談及「青春版《牡丹亭》自二○○四年首演至今已在我國內地二十三個城市和港澳臺地區，以及美國、英國、希臘、新加坡等多個國家演出一百九十七場，觀眾達四十萬人次，其中百分之七十是青年觀眾，這為弘揚中華傳統經典藝術作出了巨大貢獻」。

十一月十一日至十二月十日「姹紫嫣紅開遍‧迷影驚夢新視覺」攝影展在國家大劇院舉辦，展出攝影師許培鴻所拍攝的青春版《牡丹亭》劇照和資料照片。

十一月十二日，白先勇在北京師範大學進行演講，講述青春版《牡丹亭》的策劃與巡演經歷。

《中國文化報》刊載報導，題為〈青春版《牡丹亭》即將演滿二百場〉。

《京華時報》刊載報導，題為〈青春版《牡丹亭》迎來二百場　白先勇稱或成

最後演出〉。

十一月十三日，青春版《牡丹亭》在蘇州市公共文化中心劇院演出精華版一場。

十一月十六日，《南方都市報》刊載報導，題為〈青春版《牡丹亭》下月「巨蛋」上演第二百場　白先勇《牡丹亭》已到「封箱」的時候〉。

十一月十八日至二十三日，白先勇在浙江傳媒學院、中國美術學院、浙江大學等高校和杭州圖書館演講。

十一月二十五日，陳偉民在《浙江日報》發表文章〈七年一夢牡丹亭〉。陳偉民敘述了浙江音像出版社出版青春版《牡丹亭》VCD、DVD的故事，以及此次青春版《牡丹亭》在浙江舉行二百場之前的最後一輪演出的故事。

十一月二十五日至二十七日，青春版《牡丹亭》在杭州大劇院演出三場。

十二月，《青春版牡丹亭》出版，此書由蔡少華主編，文匯出版社出版，選取了青春版《牡丹亭》劇本中的經典章句進行解讀和賞析，並附《崑曲賞識》。

十二月二日，《金華日報》刊載報導，題為〈不到園林，怎知春色如許與白先勇青春版《牡丹亭》的一次約會〉。

十二月四日，《杭州日報》刊載報導，題為〈青春版《牡丹亭》「青春」了杭城文化市場〉，提及「《牡丹亭》十一月二十五日至二十七日在杭州大劇院連演三場，所有門票提前五天賣完。沒買到票的觀眾，不惜高價買『黃牛票』，只求一睹崑曲風采。觀眾當中，處處可見年輕人的面孔。這樣的盛景，在近年來的杭城演出市場中實屬罕見。」

十二月八日至十日，青春版《牡丹亭》在中國國家大劇院演出三場。此為青春版《牡丹亭》二百場紀念演出，由文化部主辦，國家大劇院、北京大學、江蘇省文化廳、蘇州市政府承辦。至此，青春版《牡丹亭》於本年度共演出十二場。總演出場次達二百場。

十二月十二日，《中華工商時報》刊載報導，題為〈青春版《牡丹亭》的二百場盛宴〉。該文結尾引用白先勇的談話「我把青春版《牡丹亭》的巡演看成一次青銅器的展覽，宋朝瓷器的展覽，秦俑的展覽，不能光考慮秦俑賣多少門票，更重要的是它的文化意義。」

十二月二十七日，《深圳商報》刊載報導，題為〈八年，二××場，青春版崑劇《牡丹亭》爭議聲中一票難求　白先勇：大夢醒來，崑曲尤憐〉。

二〇一二年

二月六日，在二〇一二中共中央元宵節聯歡晚會上，青春版《牡丹亭》主演沈豐英、俞玖林表演《牡丹亭‧驚夢》片段。演出前，主持人介紹了青春版《牡丹亭》二百場演出的巨大反響。

四月三日，「迷影驚夢——許培鴻新美學影像展、白先勇青春版《牡丹亭》台前幕後經典全紀錄」在吳江同裡湖大飯店達觀園內展出，展期一年。

六月八日，新版《玉簪記》在蘇州公共文化中心劇院演出一場。

六月二十一日，《羊城晚報》刊載報導，題為《白先勇：崑曲很古老，但也需要美女俊男。由他製作的兩部崑劇將登陸廣州大劇院，其中青春版《牡丹亭》備受年輕人關注》。

七月五日，新版《玉簪記》在蘇州公共文化中心劇院演出一場。此為第五屆中國崑劇藝術節展演。新版《玉簪記》獲「優秀劇碼獎」。

七月二十九日，青春版《牡丹亭》在常州大劇院演出上本一場。此為江蘇省文化局長工作會議唯一調演劇碼。

九月二十九日，青春版《牡丹亭》赴美國密西根孔子學院演出「精華本」一場。

十月六日，白先勇、俞玖林、沈豐英在美國紐約大學接受紐約華美協進社人文學會訪談。

十月七日，青春版《牡丹亭》在美國紐約凱伊劇場（Kaye Playhouse）演出「精華本」一場，包括《遊園驚夢》、《尋夢》、《寫真》、《拾畫叫畫》、《幽媾》，共五折。

十月八日，《世界日報》刊載報導，題為《青春版〈牡丹亭〉上演座無虛席》。《中國日報》刊載報導，題為《青春版〈牡丹亭〉風靡紐約》。《星島日報》刊載報導，題為《白先勇青春版〈牡丹亭〉公演》，結尾提及「表演三個小時後結束，全場起立並向演員報以熱烈掌聲。中國當代文學泰斗夏志清坐在白先勇身邊看戲，他評價說：『Very Good，我是第一個評它的！』這場表演由亞太藝術中心主辦，很多出席的人則反映說，希望主辦單位想辦法請白先勇把全版的《牡丹亭》原汁原味搬到紐約表演，讓紐約的觀眾過足戲癮」。

十月十六日，新版《玉簪記》在廣州大劇院演出一場。此為二○一二廣州藝術節展演。

十月十八日至二十日，青春版《牡丹亭》在廣州大劇院演出上、中、下三本，共三場。此為二〇一二廣州藝術節展演。

十月二十六日，青春版《牡丹亭》在江西省藝術中心演出精華版一場。

十月二十八日，青春版《牡丹亭》在武漢劇院演出精華版一場。此為「二〇一二武漢金秋演出季」展演。

十月三十日，青春版《牡丹亭》在湖南大劇院演出精華版一場。

十一月九日至十日，新版《玉簪記》在國家大劇院演出二場。

十一月九日至十一日，「白先勇的文學與文化實踐暨兩岸藝文合作學術研討會」在北京舉行。此次研討會由中國社會科學院文學研究所主辦，有來自兩岸三地的四十餘名學者參加，以白先勇的文學、文化實踐為中心，涉及到文學、影視、青春版《牡丹亭》、民國史等議題。

十一月二十一日，新版《玉簪記》在上海東方藝術劇院演出一場。至此，新版《玉簪記》於本年度共演出六場。總演出場次達二十二場。

十一月二十三至二十五日，青春版《牡丹亭》在上海東方藝術劇院演出上、中、下三本，共三場。

十一月二十七日，中央電視臺來蘇州崑劇院錄製實景版《遊園驚夢》，此

次錄製的節目在年底文化部春晚上播出。

十二月四日，青春版《牡丹亭》在深圳大劇院演出精華版一場。

十二月七日，青春版《牡丹亭》在深圳龍崗文化中心大劇院演出精華版一場。至此，本年度，青春版《牡丹亭》演出十四場。總演出場次達二百一十四場。

十二月二十五日，「太極傳統音樂獎頒獎盛典」隆重舉行，白先勇獲得首屆「太極傳統音樂獎」。頒獎詞為「白先勇及青春版《牡丹亭》創作團隊對崑曲藝術在世界範圍的推廣傳播有著突出貢獻。其創新形式對古典傳統與現代藝術的融合做出了有益探索。使崑曲藝術在世界範圍內產生了廣泛的影響。」

二〇一三年

一月，青春版《牡丹亭》榮獲文化部、財政部頒發的「國家舞臺藝術精品工程二〇一〇至二〇一一年度重點資助劇碼」，並因此榮獲蘇州市戲劇「蘭花獎」榮譽特別大獎。《藝術評論》二〇一三年第一期刊載汪班文章，題為《再看牡丹——談白先勇青春版《牡丹亭》紐約演出》，該文談及二〇一二年十月

七日青春版《牡丹亭》在紐約演出的情況，並評介主要演員的表演特色。

一月九日，《中國文化報》發表王文章《青春版《牡丹亭》的三重意義》一文，該文提及「青春版《牡丹亭》的演出有三個方面的重要意義」：「一是尊重原著，力爭把原著的整體蘊含全面展現出來，全盤繼承崑曲的表演精粹。」「二是在舞臺表演上，全生本身即具備有『品牌』的意義，兩岸三地的諸多專家、藝術家共同參與，由蘇州崑劇院作為主體進行演出，這種機制是靈活和有效力的。同時，白先勇先生親自參與該劇的宣傳和出面爭取社會資金的支持，民間資金的投入，保證了該劇在國內外演出的持續進行。」

三月二十二日，北京大學崑曲傳承計畫新五年計劃（二○一四至二○一八）啟動儀式在北京大學燕南園五十一號院舉行。白先勇、葉朗、趙元修、辜懷箴等出席。據介紹，未來五年，北京大學將會在現有五年計劃成果的基礎上，繼續從幾個方面進行深入推進：1《經典崑曲欣賞》課程精品化；2繼續深入推進校園崑曲傳習工作坊，將崑曲表演帶入校園；3深入推進數位崑曲藝術檔案的建設；4青年崑曲人才培養計畫，針對各高校戲劇戲曲專業優秀學生學業和青年崑曲演員深造計畫，培育崑曲的未來等。

三月二十六日，《中國文化報》刊載報導，題為〈讓崑曲「牡丹花」開得更持久，北大崑曲傳承新五年計劃啟動〉。

四月，青春版《牡丹亭》榮獲江蘇省政府頒發的「集體一等功」。

四月九日，《武漢晚報》刊載報導，題為《白先勇青春版〈牡丹亭〉：唯有「情」最重》。該報導提及之前青春版《牡丹亭》在武漢演出的情況，「很多對崑曲熱愛的觀眾，依舊記得二○○八年四月青春版崑曲《牡丹亭》在武漢大學上演的盛況。當時，青春版《牡丹亭》是上演的全本，『上、中、下三本，每本三小時，每晚上演一本，連演三天。』六千張免費門票一票難求，不少沒票的學子站在過道裡連看三天，如癡如醉。令崑曲愛好者遺憾的是，由於演出門票只向武大學子發放，他們無法一睹《牡丹亭》的容顏。」二小時四十五分鐘。與全本的《牡丹亭》相比，『精華版』在劇本取捨上，重點圍繞一個『情』字，『夢中情』『人鬼情』『人間情』仍舊會在劇中一覽無遺，完整地繼承了湯顯祖原著『至情』的精神。『精華版』依舊由沈豐英和俞玖林兩位崑曲界的後起之秀擔任主角，配角、龍套也全部由年輕演員擔綱，平均年齡在二十歲左右。當時《牡丹亭》僅演一場，一票難求，現場座無虛席。」

四月二十九日至五月一日，青春版《牡丹亭》在武漢劇院演出精華版三

場。此為「京漢楚越紹昆群英會」展演。此次演出中，杜麗娘由翁育賢、劉煜飾演。青春版《牡丹亭》主演首次出現變動。

五月，《牡丹亦白——許培鴻作品展》在廣州「方所文展覽空間」展出。

五月三日，青春版《牡丹亭》在岳陽文化會展藝術中心演出精華版一場。此次演出中，杜麗娘由劉煜飾演。

五月五日，青春版《牡丹亭》在湖南大劇院演出精華版一場。此次演出中，杜麗娘由翁育賢飾演。

五月二十五日，青春版《牡丹亭》在鹽城文化藝術中心大劇院演出精華版一場。此次演出中，杜麗娘由劉煜飾演。

六月，北京大學崑曲傳承與研究中心成立，白先勇為負責人。此為北京大學崑曲傳承計畫之延伸。

七月十二日，青春版《牡丹亭》在上海天蟾逸夫舞臺演出精華版一場。

九月十至十二日，受太極傳統音樂獎組委會之托，傅謹、陳均、孟聰在蘇州訪問青春版《牡丹亭》主要演員俞玖林、沈豐英、沈國芳、呂佳、唐榮、陳玲玲、屈斌斌，蘇州崑劇院院長蔡少華，蘇州大學教授周秦及義工沙曼瑩女士。

十月，青春版《牡丹亭》榮獲文化部頒發的第十四屆文華獎「優秀劇碼

獎」。

十月一日，《普天下有情誰似咱：汪世瑜談青春版《牡丹亭》的創作》由北京大學出版社出版，此為鄭培凱主編的「戲以人傳」崑曲系列叢書之一種。本書為青春版《牡丹亭》總導演汪世瑜對青春版《牡丹亭》創作歷程的總體回顧與反思，及數十年來學戲、演戲、教戲之經驗總結。

十月十日，「迎十藝、賀校慶」青春版《牡丹亭》山東大學行新聞發佈會暨示範演出在山東大學中心校區舉行。

十月十一日，青春版《牡丹亭》在崑山大劇院演出精華版一場。此為昆山大劇院落成演出。

十月十五日，《山東商報》刊載報導，題為《崑曲青春版《牡丹亭》首次來魯演出》。

十月十七日至十九日，受太極傳統音樂獎組委會之托，陳均、孟聰在山東濟南、章丘等地訪問青春版《牡丹亭》總導演汪世瑜、藝術指導張繼青、姚繼焜、導演翁國生、蘇州崑劇院書記呂福海。

十月十八日至十九日，青春版《牡丹亭》濟南省會文化中心劇院演出精華版二場。此為中國第十屆藝術節展演。

十月二十二日，青春版《牡丹亭》在徐州音樂廳演出精華版一場。此為徐州音樂廳兩周年金秋演出季展演。

十月二十三日，《齊魯晚報》刊載報導，題為〈青春版《牡丹亭》讓崑曲重生〉。

十月二十五日至二十六日，青春版《牡丹亭》在大連人民文化俱樂部演出精華版二場。

十月二十九日，香港《文匯報》刊載報導，題為〈青春版《牡丹亭》角逐文華獎　驚豔孔孟故里　傳承崑曲經典精神〉。該文提及「此次上演的精華本，是在全本青春版《牡丹亭》的基礎上，精選了其中的《驚夢》、《寫真》、《離魂》、《冥判》、《拾畫》、《幽媾》、《回生》七場。」「除了演員精湛的表演外，許多觀眾都被該劇對藝術細節的精緻追求所折服。劇中的服裝等採用了傳統蘇繡，比如玉色的桌幔繡上翠竹，清雅之至；主演的服裝避免大紅大綠，皆用素雅色調，唯在《回生》中大紅斗篷，增強了戲曲的象徵意味；劇中的花神持碧色神幡，其造型像極吳道子的《八十七神仙卷》，營造出神仙的浪漫氛圍。甚至檢場的工作人員都身著青衣羅帽，可以說細節做到了家；劇中音樂除了簫管等傳統民族樂器外，還在花神出場等部分段落加入了大提

琴，以其莊重的音色，襯托神話氣氛。尤其是《離魂》中【集賢賓】一曲，伴奏改笛子為洞簫，幽咽的簫聲托著杜麗娘哀怨悲痛的唱腔，繞樑三日。

十一月一日，《青年時報》刊載報導，題為〈濃縮青春版《牡丹亭》下周來杭演出〉該報導提及青春版《牡丹亭》「將於十一月六日在紅星劇院迎來它的杭州三度演出。這次的版本是濃縮版，原本需要花三個晚上九個小時才能看完的《牡丹亭》，現在只要花一個晚上就能看完。」

十一月三日，《南方都市報》刊載報導，題為〈白先勇青春版《牡丹亭》廣州上演三小時精華版〉。該報導預告了青春版《牡丹亭》的演出消息，提及「此次演出的版本是時長近三小時的精華版，選取了《驚夢》、《言懷》、《道觀》、《離魂》、《冥判》、《憶女》、《幽媾》、《回生》共八折。對於熱愛崑曲的觀眾來說，絕對是不容錯過的經典版本。」

十一月四日，《錢江晚報》刊載報導，題為〈青春版《牡丹亭》第三次來杭〉。

十一月六日，青春版《牡丹亭》在杭州紅星劇院演出精華版一場。

十一月九日，《深圳晚報》刊載報導，題為〈白先勇青春版《牡丹亭》今明上演〉。

十一月九日至十日，青春版《牡丹亭》在深圳少年宮演出精華版二場。

十一月十三日，青春版《牡丹亭》在廣州黃花崗劇院演出精華版一場。

《南方日報》刊載報導，題為〈白先勇版〈牡丹亭〉今日廣州上演〉。

十一月二十六日，白先勇在蘇州王小慧藝術館「慧園大師講堂」舉辦講座，講述青春版《牡丹亭》的十年歷程。

十一月二十六日至十二月十日，《姹紫嫣紅開遍──許培鴻〈牡丹亭〉攝影展》在蘇州王小慧藝術館展出。

十一月二十七日，《姑蘇晚報》刊載報導，題為〈白先勇做客蘇州：最美的牡丹開在自己的後花園〉。《城市商報》刊載報導，題為〈「許培鴻眼中的牡丹亭」攝影展亮相蘇州〉。

十一月二十八日，《解放日報》刊載報導，題為〈青春版《牡丹亭》不封山　白先勇稱將一直演下去〉。

十二月，青春版《牡丹亭》因獲得第十四屆文華獎「優秀劇碼獎」而榮獲蘇州市戲劇「蘭花獎」榮譽特別獎。

十二月一日，《蘇州日報》刊載報導，題為〈白先勇：為崑曲如花美眷，似水流年〉。

十二月五日，青春版《牡丹亭》在清華大學演出精華版一場。至此，青春版《牡丹亭》本年度共演出十八場，其中由原班人馬演出十二場。因此，總演出場次達二百三十二場。其中，由青春版《牡丹亭》原班人馬演出的場次為二百二十六場。

附記：應傅謹教授之邀，我撰寫《青春版《牡丹亭》大事記》，歷癸巳冬至甲午春，最終呈現出現在的樣子。在寫作過程中，我主要依賴的是公開的媒體報導及相關的演出、會議紀念手冊和文檔資料。其中，臺灣「國立中央大學」戲曲研究室的「戲曲剪報」、白先勇先生提供的青春版《牡丹亭》美西巡演紀念冊給了我很大的幫助，在此特別致謝！初稿完成後，鄭幸燕女士、許培鴻先生、池雯雯女士分別增補了部分相關內容，蘇州崑劇院的蔡少華院長、呂福海書記及資料室龐林春、葉純等先生增補了青春版《牡丹亭》籌備階段的工作記錄、部分媒體報導、二〇一三年的演出記錄及新版《玉簪記》的部分演出記錄，使這份當代崑曲史上的「特別檔案」得以較為完整，在此亦需說明並致謝！陳均甲午立夏後一日於通州。

花開闌珊到汝

附錄

崑曲之美：專訪崑曲文化研究學者陳均

林青雨

崑曲的美學是「抽象、寫意、抒情、詩化」。

明代大作家湯顯祖說：「人世總關情」，而「情不知所起，一往而深；生者可以死，死者可以生。生而不可與死，死而不可複生者，皆非情之至也。」在崑曲的逶邐悠揚裡，我們究竟期待怎樣一個世界？我們到底追求一種怎樣的生活？

◎崑曲是明清時中國的「禮樂風景」

從她的誕生到發展已近六百年，至魏良輔對過去兩百年間的崑曲演唱技巧進行了整理和總結，方建立了崑腔的歌唱體系，委婉細膩、流利悠遠的「水磨調」由此問世，這有著近五百年表演歷史的古老劇種如何在二十一世紀的今天

重放光芒，已不知是她的優雅精緻影響了後來中國人的生活，還是溫厚細膩的國人賦予了她柔美的韻致。崑曲的生命，二百年成形，二百年輝煌，二百年衰頹，而她最美的時期是在哪個階段呢？

陳均：這種描述很詩意，但崑曲的歷史並非如此。「崑曲六百年」之說，只是一種習常的說法（二十世紀六十年代出現，近些年因紀錄片《崑曲六百年》的播出而流行），還不能證實。崑曲可確證的歷史是從魏良輔開始，大概四百多年。（「崑曲六百年」是從顧堅算起，約有六百五十多年。但顧堅其人至今仍待考。）

崑曲的發展或許可分作「成形」「輝煌」「衰頹」階段（事物的發展多循此規律，此亦是「天道」。）但細緻考察，其線索亦有不同，因崑曲之發展，與國家社會關係甚大，因此其歷史或可歸納為「六死七生」。

從其「行於吳中」至晚清，皆可算作其「最美」的階段，此一時期，崑曲與生活的關係是密切的，也即崑曲是明清時中國的「禮樂風景」。如張宗子所憶虎丘曲會，或《燕行錄》所記宴樂場景，或萬壽圖

「四方歌者皆宗吳門」，當年興旺繁盛的崑腔由吳中進入北京，是崑腔積極向外發展和擴張的結果。在這一發展和擴張的過程中，崑腔經歷了由「俗」到「雅」的發展過程，即「雅化」過程。

明朝中葉之後，中國東南沿海經濟發展得很快，社會也發生了變化，商品經濟的蓬勃使得商人階層，跟商業有關的一般人，不再只是士大夫階層，整體開始蓬勃起來，造就了許多民間的藝術，跟上層的精英的藝術、跟文化有一個上下的交流，這個交流的最有趣的場域就是戲曲。

那時，聽崑曲、唱崑曲是中國人最時尚、最風靡的生活方式。每到中秋，當一年一度的虎丘山曲會舉行的時候，萬人空巷的去聽崑曲，整個蘇州城都會陷入狂歡的海洋。這曲聲從江南發端，傳遍了中國的大江南北，康熙年間，在傳奇作品創作日漸凋零的同時，崑曲的演出市場卻日趨繁榮。無論是貴為九五之尊的康熙皇帝，還是蘇州城裡的這些平民百姓，看的崑曲都是折子戲。

陳均：折子戲並非是巔峰時期出現的，只是在若干現有的崑曲史著

裡，強調了某個「折子戲」時代，認為「折子戲」取代了「全本戲」。

受這一敘述的影響，使這一並非穩妥的觀念流播。我以為，在崑曲史

上，「折子戲」與「全本戲」應是並存的狀態。

自然，折子戲自有其機制與魅力，如給予某一角色或行當以充足的

表演空間，從而使其藝術趨於精緻或極致。於崑曲而言，是一種藝術的

探索與積累，並使其腳色體制（現在從業人員填寫的履歷表，古代叫作

「腳色」，始見於隋朝）趨於完備，是崑曲發展期的一種呈現。於觀眾

而言，亦是一種賞玩與審美。

但「折子戲」是否受到社會大眾的普遍青睞？我很懷疑。因在很多

場合，全本（小全本）仍是必不可少的，亦是受歡迎的。

◎崑曲的「美學本質」可說是「詩」

今天我們打開《詩經》，不論各地的國風，還是談政治與社會的大雅、小

雅、甚至是屬於宗教歌曲的頌歌，無一不是人類情感的陳述。

所以孔子以「詩」教人說「讀詩可以興發人的情感」，可以「觀察瞭解人

性、人情、人心」。甚至可以「抒發人內心的幽怨和遺憾」。孔子更進一步地

說，樂啊，樂啊！難道只是敲敲打打作些樂器的演奏嗎？禮啊，禮啊！難道只

是一些祭拜的儀式，或獻上一些祭品嗎？

人要喪失了這份生命的覺察與深情，這些禮樂文明又能代表什麼呢？或

許，崑曲的美亦是美在她的深情，詩的意境讓崑曲成了無數人心中縈繞不去的

對美的一種嚮往。

陳均：崑曲的「美學本質」可說是「詩」。此「詩」並非僅指詩文

學（崑曲的文本亦是中國傳統的詩文學的一部分），而是一種詩化的氛

圍（如八十年代以來流行的海德格爾所引荷爾德林之名句「人詩意地棲

居在大地上」）。它是明清時期中國人的生活方式之一種，亦是中國文

化至明清時期所結出的一枚果實，是中國的「禮樂風景」。

崑曲的「精緻」，是一種藝術臻於極致之後的「風貌」，諸如書

法、文人畫、古琴等，皆是如此。但是這和「中國人細膩的情感」有直

接關係嗎？這個問題也可以去追問如上諸多門類的藝術。事實上，樸拙

的藝術亦能表現「細膩的情感」。所以，我覺得「精緻」和「情感」並

無直接的對應關係，或許它與文化的發展狀態有關。

◎保有傳統文化賴以存身的空間

就在一百年前，當崑曲最為衰弱的時候，正是蔡元培、吳梅這樣的大教育家和曲學大師，把戲曲教育引入北京大學，在大學講堂裡唱起了崑曲，揭開北大與崑曲的緣分開始，其後幾代師生薪火相承，維繫著崑曲的一線生機。進入新世紀，北京大學更關注古老的崑曲藝術，二〇〇九年北大崑曲傳承計畫由周其鳳院士、白先勇教授、葉朗教授共同發起，為傳統崑曲輸入新生血液，陳均老師亦參與這項計畫，關注著崑曲的興衰和命運。近代國學大師錢穆先生在《國史大綱》中說：「華夏民族的一部歷史，即是一部人類的傳成史」。其能傳成而可大可久，則是因代代皆有「豪傑之士」承先啟後的結果。

陳均：崑曲六死七生，衰而未亡，從社會層面上來看，在明清時期，因其為中國禮樂文化的一部分。在民國時期，依賴於文人及愛好崑曲的商人的扶持。在共和國時期，有賴於政府對崑曲的「體制化」，提供了

生存的空間。在新世紀，則是「非遺」提高了崑曲在社會文化中的位置。

從崑曲本身來說，在二十世紀，崑曲藝人如北方的崑弋藝人與南方的崑劇傳字輩延續了崑曲的一脈香火，使崑曲至今仍有所傳承。

自晚清以來，「現代中國」雖面貌屢屢變化，對「傳統」的態度也是各有其異，但或多或少還存有傳統文化賴以存身的空間。我以為，這是除從業者的堅持和愛好者的襄助外，崑曲之所以還能薪火相傳的主要原因。

雖然崑曲這一古老劇種得以延續，然而畢竟她的盛世已經過去，儘管二十世紀五十年代，因為崑曲《十五貫》的出現又有了「一齣戲救活一個劇種」的說法，經過「文革」以後，崑曲則消失了十三年，直至二十世紀七十年代末，才重新恢復了崑曲演出，在今天，崑曲古典的美如何與現代審美意識磨合接軌，面對觀眾，是迎合還是堅守，白先勇先生曾經說「觀眾是需要培養的」，一個人偶爾看一場崑曲並不難，如何能讓觀眾持續的來看崑曲？

陳均：崑曲與觀眾的關係，其實是自有崑曲便已存在的一大問題。

隨著社會文化之變遷，民國以來，崑曲已「禮失而求諸野」，成為一種小眾文化。白先生曾言其努力之一即是「讓一個中國人一生有機會看一次崑曲」。

如果要造就較大範圍和較為穩固的觀眾群，我以為，其一要保持崑曲較高的藝術狀態，如朱家溍先生所說的那種「增之一分」「減之一分」皆不能的「飽和狀態」。而非迎合社會，予以通俗化、政治化、時尚化，如此崑曲亦將不成其為崑曲；其二是國人在觀念上要將崑曲真正列入「非遺」，而非是將「非遺」視作「生意」。

明人的「美」總是在空寂、樸素中見醇情或濃厚，崑曲的「美」，就在這清淡寂冷中，訴說著深厚的衷情，正如陳均老師所說「樸拙的藝術亦能表現細膩的情感」，珍貴在於樸素，她的美才如此深遠的令人回味，感謝陳均老師接受本刊的採訪，與讀者在此共用一段美好時光。

後記

不提防,「京都聆曲」已入第三番了。時間之流逝,時勢之運轉,或許只是我們所處時空的些微細事,然偶拾之,如今偶讀之,或者亦能偶生趣味罷。

依舊是箚記、日記、隨筆、論文諸篇,合而為一,方能見彼時之心境與探尋也。彷彿魯迅氏《彷徨》說部篇首引屈子之「路漫漫其修遠兮,吾將上下而求索」,苦水以為此是以幻想中和其寫實也。

書題用靜安之句「花事闌珊到汝」,然我偏改一字,「花事」轉為「花開」,亦是因我於此地既見「花開」之時,亦感「闌珊」之意也。或花開花謝,亦是人世,如老子云「天地不仁」是也。

乙未春晨陳均於北大圖書館

時為海子忌日之次日

新鋭藝術21　PH0166

新鋭文創
INDEPENDENT & UNIQUE

花開闌珊到汝
——京都聆曲錄 III

作　　者	陳　均
主　　編	蔡登山
責任編輯	蔡曉雯
圖文排版	楊家齊
封面設計	蔡瑋筠

出版策劃	新鋭文創
發 行 人	宋政坤
法律顧問	毛國樑　律師
製作發行	秀威資訊科技股份有限公司
	114 台北市內湖區瑞光路76巷65號1樓
	電話：+886-2-2796-3638　傳真：+886-2-2796-1377
	服務信箱：service@showwe.com.tw
	http://www.showwe.com.tw
郵政劃撥	19563868　戶名：秀威資訊科技股份有限公司
展售門市	國家書店【松江門市】
	104 台北市中山區松江路209號1樓
	電話：+886-2-2518-0207　傳真：+886-2-2518-0778
網路訂購	秀威網路書店：http://www.bodbooks.com.tw
	國家網路書店：http://www.govbooks.com.tw

出版日期	2015年11月　BOD一版
定　　價	430元

國家圖書館出版品預行編目

花開闌珊到汝：京都聆曲錄. III / 陳均著. -- 一
版. -- 臺北市：新銳文創, 2015.11
　　面；　　公分. -- (美學藝術類；PH0166)(新銳
藝術；21)
　　BOD版
　　ISBN 978-986-5716-66-0 (平裝)

　1. 崑曲　2. 表演藝術　3. 文集

982.52107　　　　　　　　　　　104018311

讀 者 回 函 卡

感謝您購買本書，為提升服務品質，請填妥以下資料，將讀者回函卡直接寄回或傳真本公司，收到您的寶貴意見後，我們會收藏記錄及檢討，謝謝！如您需要了解本公司最新出版書目、購書優惠或企劃活動，歡迎您上網查詢或下載相關資料：http:// www.showwe.com.tw

您購買的書名：＿＿＿＿＿＿＿＿＿＿＿＿＿＿＿＿＿＿＿＿＿＿＿

出生日期：＿＿＿＿＿年＿＿＿＿＿月＿＿＿＿＿日

學歷：□高中 (含) 以下　　□大專　　□研究所 (含) 以上

職業：□製造業　□金融業　□資訊業　□軍警　□傳播業　□自由業
　　　□服務業　□公務員　□教職　　□學生　□家管　　□其它＿＿＿

購書地點：□網路書店　□實體書店　□書展　□郵購　□贈閱　□其他

您從何得知本書的消息？

　□網路書店　□實體書店　□網路搜尋　□電子報　□書訊　□雜誌
　□傳播媒體　□親友推薦　□網站推薦　□部落格　□其他＿＿＿＿＿

您對本書的評價：(請填代號　1.非常滿意　2.滿意　3.尚可　4.再改進)

　封面設計＿＿＿　版面編排＿＿＿　內容＿＿＿　文／譯筆＿＿＿　價格＿＿＿

讀完書後您覺得：

　□很有收穫　□有收穫　□收穫不多　□沒收穫

對我們的建議：＿＿＿＿＿＿＿＿＿＿＿＿＿＿＿＿＿＿＿＿＿＿＿

＿＿＿＿＿＿＿＿＿＿＿＿＿＿＿＿＿＿＿＿＿＿＿＿＿＿＿＿＿＿＿

＿＿＿＿＿＿＿＿＿＿＿＿＿＿＿＿＿＿＿＿＿＿＿＿＿＿＿＿＿＿＿

＿＿＿＿＿＿＿＿＿＿＿＿＿＿＿＿＿＿＿＿＿＿＿＿＿＿＿＿＿＿＿

11466
台北市內湖區瑞光路 76 巷 65 號 1 樓

秀威資訊科技股份有限公司　　　收

BOD 數位出版事業部

..

（請沿線對折寄回，謝謝！）

姓　　名：_____　年齡：_____　性別：□女　□男

郵遞區號：□□□□□

地　　址：_____

聯絡電話：(日) _____ (夜) _____

E-mail：_____